Soccer Coaching Book

Through pass

Direct pass

Penetration

Over Lap

提升足球戰力**100**絕招

戰術的基礎與運用

JFA福島學院 男足總教練

島田信幸／監修

李彥樺／譯

足球專家
鐘劍武／審訂推薦

東販出版

足球專家
鐘劍武

鐘劍武（Jong Chien Wu），1954年生於高雄縣。
球員時期簡介：1973年立德商工高中全國萬壽盃足球冠軍，1974年被選為台灣省優秀青年，1976年代表華青參加印尼瑪拉哈林盃，1977年代表國家參加大洋洲世界杯足球會外賽，1977同年畢業於台北體院，1979年被選為全國優秀教練，1979年由飛駝足球隊退伍，1980年加入台北銀行足球隊，1982年代表國家參加大洋洲足球會外賽。

足球教練簡歷：1979年北市雙蓮國小全國冠軍，1982年北市大直國中全國冠軍，1985年北市景文高中全國冠軍，1986、1987年乙組藍衫軍足協盃冠軍，1989、1991年甲組陸光足協盃冠軍，1995、1996年北市石牌國中全國冠軍，2000、2001年北市泰北高中全國冠軍。

國家教練簡歷：1991年進世界盃女足賽八強教練，1992年亞洲U～19青年男足特別區小組冠軍總教練，1992年亞洲U～19青年男足第四組季軍總教練，2001、2002年亞洲Futsal五人制總教練。

國際教練認證：1983年英國足總C級教練班，1991年巴西高級足球教練班，1992、1996、1999年亞足聯指導教練，2001、2002、2003年亞足聯Futsal教練班，2007、2009、2011年日本國際教練技術，2009年國際足總技術總監。
足球講師經歷：1993、1995年全國A級教練班講師
足球專業經歷：2005～2008年中華足協 技術副秘書長
　　　　　　　　2009～2013年中華足協 足球技術總監
　　　　　　　　2014年台北巴吉蘭足球俱樂部創辦人

審訂推薦序

　　四年一次的世界盃足球賽即將揭開序幕，儘管足球賽本身具有千變萬化的可能，往年足球也在不斷改變中求發展，但陣型及風格依舊變化不大，現今國際足總接二連三的將球場設施平整化及重新詮釋裁判規則後，引起球隊在應用戰術的內容及訓練體系方面作全新調整，才讓現代足球賽更加流暢及具有可看性。

　　足球比賽中，由於人與球接觸的次數增加及強度增強，所以除了以球來訓練技戰術外，更應利用球的感覺來熱身及操作體能。以測試體能結果（例如庫柏12分鐘跑之類）作為對球員足球水準的評價，是沒有義意的，因為這類測試未涉及到比賽中的實際因素。雖然能以此為目標取勝，但足球不是展現體能及速度最好或最快，這樣思考對解釋球員的好與壞是無法判定的，訓練時更不宜只利用時間來磨體力、以體力來取代技術，甚至抱持這個觀念剝奪下一代球員對足球的興趣。

　　現在足球的趨勢，已經沒有位置被指定為只防守或只進攻的任務，因為任何位置狀況都會面臨一對一，在一對一的基本能力上確實加強優勢後，才能增加持球能力、有攻擊優勢，並造成對方防守壓力及時間增加，己方也才會在比賽中穩穩創造攻擊點。

　　本書專為16歲以上的足球員撰寫，其內容涵蓋教練指導原則和各種基礎技術、訓練方法，既符合實際情況，也採用了循序漸進的方式，不但能給青少年做訓練上的幫助，還能實踐提升訓練能力及品質。本書可配合圖片解說訓練方式，包括以下分類項目：個人技術、一對一訓練、小組攻擊、小組防守、整體攻擊和整體防守、特殊訓練。

希望本書能給青少年足球，展現出有價值的貢獻。　祝大家成功

足球專家　鐘劍武
2010.03.10

現代足球的趨勢！

　　2008年歐洲國家盃足球賽（UEFA EURO2008）由西班牙在睽違44年後獲得史上第二次的冠軍。西班牙整體攻擊、整體防禦的高度技巧擄獲了觀眾的目光。西班牙的球員們擅長保持持續控球狀態，可將球左右移動，同時尋找最佳時機進攻。有時候，還能抓住對手的破綻發動反擊快攻。這證明了西班牙的球員能夠確實掌握比賽節奏，配合現況而採用不同的戰術。當然，如果沒有足以應付任何局面的高度技巧與體力（速度、持久力），也是做不到的。

　　現代足球已不採取「守門員只負責接射門球」、「後衛只負責守備」、「中場只負責傳球」、「前鋒只負責攻擊」這種專業分工的做法，而是必須配合現況採取最適當的攻守行動。雖然每個位置還是有著不同的特性，但是在變化快速的比賽過程中，每個人都必須身兼攻擊及防守。換句話說，球場上的11個球員都必須是全能型球員。

　　足球的世界每天都在進步。在未來，比賽中的節奏會越來越快。所以，球員必須擁有高度的技巧、正確的判斷力、可攻可守的體力及強度。

　　現代足球的趨勢，就是「技巧高超、速度更快、判斷更迅速、身體更強韌」。

JFA福島學院　男足總教練　**島田 信幸**

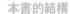
請在進入本文前詳讀這兩頁。不管是什麼訓練，最重要的都是**穩健與正確**。等到這兩點都能做到後，才可以追求速度。

本書的結構　　　　本書透過以下3種要素來解說各項技術

技術解說

說明此處最重要的技術。
教練必須確實理解，而且能夠以自己的表達方式來告訴球員「此時的目的是什麼」、「該怎麼做」。

訓練方式

為了學會技術，該如何訓練。
不見得一定要完全照著做，可以按照需求變更場地大小或增加人員、球數。

重點解說

為整體做出總結的部分。針對必要的技術進行再確認。
另外還列出了教練常被問的問題及回答。在指導球員之前，請先詳閱此部分。

目的

這個訓練的主要目的。

人數與時間

可以讓訓練達到最佳效率的人數與時間。
人數指的是輪流練習時的適當人數。
至於進行此訓練的最少人數，則請參考圖片。

方法
002 **3球門區的1V1**

| 基 本 | 應 用 | 重 點 |

人數 10～16人

時間 15～20分鐘

1V1
攻擊　1V1
防守

目 的 攻擊時最重要的是不要讓球被對手搶走。
攻擊者應該利用第一觸傳的動作把球帶往有利的位置。

個人技術

1V1的技術

做 法

[準備]
利用標示盤圈出3個寬約1～
2公尺的球門區，攻擊及防守
各派入1人進入場內。

[程序]
①先由攻擊者將球傳給教練。
②攻擊者與防守者同時跨步追
　球。
③攻擊者必須觀察防守者的動
　作，迅速將球帶往最容易進
　球的球門區。
④攻擊結束之後，換下一組。

小組攻擊戰術編

進階訓練
教練在將球回傳的時候，可
以多嘗試不同的球路，例如
高球或是滾地球。舉例來
說，如果回傳的球較弱，防
守者會衝過來試圖攔截，此
時攻擊者應該靠第一觸控點
來避開防守者的攔截。

小組防守戰術

整體攻擊戰術

整體防守戰術

←1~2m→

15m～
20m

球與人的動向　----▶ 人的動向　◀── 球的動向　∿∿ 帶球

CHECK! 這個訓練的目的在於讓攻擊者學會根據狀況改變第一觸控點的方式。如果攻擊
者不管面對怎麼樣的球，永遠都想把球帶往同一個球門區的話，表示這個攻擊
者還沒辦法判斷狀況、改變做法，此時教練就應該介入指導。

特訓訓練

051

學習技術

訓練中主要可以學會的
技術。

分類標題

方便尋找訓練項目。

進階訓練

介紹訓練時的注意事項
及各種進階版本等。

圖片及做法

以圖片及文字來解釋訓
練方法。整體流程請參
考「做法」，實際動作的
範例請參考「圖片」。

CHECK 這裡是重點！

補充說明和需注意的重點。

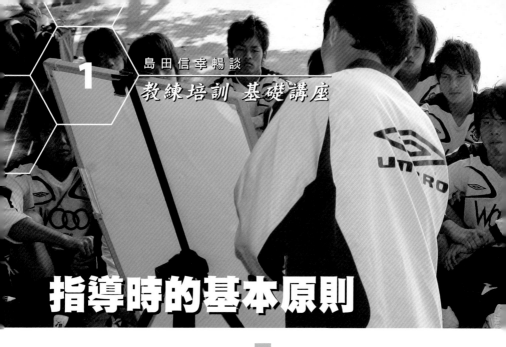

指導時的基本原則

**教練的職責在於
引導球員的自主性**

訓練時最重要的是「集中力及高訓練強度」。如果在懶懶散散、缺乏集中力的氣氛之下訓練，就算練出了什麼技巧，實際比賽時也會因為快節奏而無法施展。

那麼，教練應如何在訓練之中帶入實際感呢？如果光靠責罵球員來製造氣氛，訓練可能會變得漫無目的、流於形式。所以，應該先訂立明確的目標，也就是「比賽一定要贏」，接著設法讓球員自主性的思考「要怎麼樣才能贏」。這是教練的重要職責。

具體做法如下：

①不要直接告訴球員答案，應該以詢問的方式誘導球員說出答案。

例如：「帶球跟傳球哪個會比較快？」
「你認為現在傳球跟直接射門哪個得分的機會較高？」

②多問「為什麼」。

例如：「你為什麼選擇這麼做？」
「你認為你的射門為什麼會沒進？」
「你認為剛剛隊友為什麼不把球傳給你？」

教練應該盡量使用這種讓訓練「思考化」的方式溝通。如此一來，就算只是相同動作的反覆練習，球員也會在心裡想像出對手，並在訓練動作中加入各種試圖擺脫對手的動作。隨時讓球員想到比賽，不要「為了訓練而練習」，是非常重要的原則。

各種指導方式

◎討論指導法

為了讓球員徹底瞭解訓練目的，在球員面前利用戰術模擬板等工具來進行說明。

● 優點：可以解釋得很詳細。

● 缺點：無法在練習過程中進行。

◎暫停指導法

暫停訓練，配合各種狀況進行說明。

● 優點：於訓練中，球員可以很清楚了解教練的用意。

● 缺點：暫停練習可能會造成精神狀態下滑。

◎同步指導法

在訓練的過程中做出提示，修正球員的動作。

● 優點：訓練不會被中斷。

● 缺點：只針對少數人，無法將重點傳達給所有隊員。

鎖定主題
進行重點指導

採用暫停指導法的時候，如果指導的事情太多，讓練習暫停的話，訓練會變得非常無趣。所以，教練應鎖定某個主題，進行重點指導，例如教導掩護技巧，就只教掩護技巧的部份。

如果每次訓練暫停時講的都是不同的事情，球員會被搞迷糊。教練的職責是讓球員迅速理解重點。

此外，同一件事情重複暫停訓練並沒有什麼關係。就算已經說過一次，只要球員還犯同樣的錯誤，依然可以再次暫停。

靠說話技巧來提升足球技巧

我在前面說過，教練應該設法讓球員「思考」。但就算教練試圖引導球員，如果球員根本沒有思考的習慣，可能會做不到邊思考邊踢球的練習方式。為什麼會這樣呢？因為他們沒有「思考的想法」。

思考的想法到底是什麼呢？

就是實際在腦海裡轉來轉去，告訴球員「不是這樣，也不是那樣」的東西……。

那就是語言。人類就算沒有說話，也會在腦袋中透過說話的方式來思考。

換句話說，沒有辦法好好使用語言的人，就沒有辦法順利思考事情或把想法傳達給別人。不但如此，提升說話技巧也可以增進邏輯思考的能力。踢足球的時候，直覺當然也很重要，但畢竟這是一場11個人互相配合的運動，很多時候無法讓隊友體會自己的直覺。提升說話技巧可以增進溝通能力，當然也就可以間接促進足球技巧的進步，教練必須記住這一點。

JFA學院的語言技術課程

1. 問答遊戲
【訓練球員迅速回答出正確且精準的答案】

專業講師不斷提問「為什麼」，讓球員反覆回答。

①朗讀一段文章。

②讓球員指出文章中缺了5W1H（When、Where、Who、What、Why、How）中的哪一項。

③球員完美修正了文章就過關。但如果使用了不明確的主語，或是使用了「之類」這種籠統的字眼，教練就必須加以指正，要求球員再試一次。

④當球員簡潔且明確地傳達出了5W1H，
指導便結束。

2. 分析繪畫
【訓練球員擁有狀況分析及判斷能力】

讓球員看著一張畫來進行分析，找出季
節、時間、情境等所有從畫中可以推測
的要素。

①準備一幅畫。
②講師提問「這是什麼季節？」、「時
間大約是幾點？」等問題。
③球員要能有條理地回答出來，如果答
案不明確，講師就追問「為什麼你這
麼認為？」。
④當球員能說出有條理的答案時，指導
便結束。

3. 換句話說
【讓球員練習在規定的時間內正確地統
整聽到的內容】

第一次先把文章唸過一遍，第二次要球
員把重點寫下來，第三次再唸一遍，最
後要球員整理出一段完整的文章。

①讓球員聽一個故事的朗讀，確認登場
人物、故事及詞句的含意。
②讓球員再聽一次，一邊做筆記。
③讓球員整理出200字、100字或50字的
文章，並確認其中的5W1H。

教練培訓 基礎講座 ◎ 靠說話技巧來提升足球技巧

陣型

陣型的基本原則

陣型的種類很多，如「4—4—2」、「3—5—2」、「4—3—1—2」、「4—5—1」等等。此外，就算同樣是「4—4—2」，中間區域排成菱形、梯形或一字形，陣型也會跟著完全不同。

如果要把這所有陣型中所有位置的職責死背下來的話，是非常辛苦的一件事。但不管是什麼樣的陣型，各位置都有一些基本非做不可的職責。

◎前鋒：創造邊翼攻擊的寬度及中央攻擊的深度。

◎中場：掌控間距，保持陣型平衡。

◎後衛：縮小邊翼寬度，抑制對方前鋒拉長中央深度。

舉例來說，近年來全世界採用三位後衛的球隊越來越少，而採用四位後衛的球隊則越來越多了。因為近年來足球界在邊翼攻擊的技巧上越來越進步，只靠三位後衛已經無法防守寬度68公尺的寬廣空間。

換句話說，只單靠三位後衛無法達到「縮小邊翼寬度」這個後衛的最基本職責，所以四位後衛的陣型才開始流行。

很值得一提的是，JFA學院採用的是容易自由變換位置的「4—3—3」陣型。每位球員都朝向可攻可守，能夠勝任雙重位置的目標努力。隨著球隊的重視方向不同，陣型也可以跟著改變。對每一位球員來說，面對什麼樣的陣型都能夠迅速理解自己的職責並做好自己的工作，這是很重要的。

所有位置需要的能力

想要有最佳表現，每個位置所需要的個人能力不盡相同。當然這並非絕對

的基準，但是教練在思考球員的合適位置時，此為建議參考。

◎守門員：領導能力、判斷力、勇氣、瞬間爆發力、跳躍力

在11個位置之中，守門員可說是最特別的位置。須忍受著獨守球門的孤獨感，又要能在己方鼓勵自己的隊友們。這需要強大的精神力，以及在球門區空中搶奪時足以獲得優勢的體能。

◎中後衛：一對一的能力、承受衝撞的強韌性、結實的肌肉

靠著一對一的能力，阻擋對方的前鋒。為了在球門區的衝撞中獲勝，必須有強大的體力及氣勢。此外，還要訓練腳底技術，以作為結實肌肉的基礎。

◎邊後衛：持久力、結實的肌肉、傳球的精確度

最重要的是，足以應付多次在敵陣與後方來回奔跑的持久力。此外，在疊瓦式助攻（overlap）中需做好傳中球，傳球的精確度

相當重要。

◎防守中場：預測能力、戰術感、傳球能力

守備能力中，必須特別擅長預測對手的企圖。為了勝任中央地帶的傳輸角色，掌控全局及傳球技術也很重要。

◎攻擊中場：傳球能力、往前的速度、護球能力

能擾亂對手的防禦觀念，靠著滲透性傳球（through pass）及帶球來製造機會。具備往前壓上的欲望極為重要。

◎前鋒：得分能力、單獨突破能力、前線攻擊階段處理能力（post work）

足球賽中最受注目的位置，必須具備射門得分的能力。

射手培育方法

所有的訓練中,「射手的培育」可說是最困難的部份,因為得分所需要的能力多半仰賴天生的素質。

但是教練可以看出球員在射門的時候「有多少把握」,譬如說,可以試著問球員以下這些問題。

「你剛剛射門的時候,
守門員是站在哪裡?」
「守門員的重心是
偏向哪一邊?」
「剛剛那一球,
你認為向遠柱射和向近柱射,
哪一邊比較容易進球?」

不斷問這樣的問題,就可以讓射門的準確度提高。教練不能只看射門有沒有進,還要了解過程,做出更進一步的要求。

「好球」真的是好球嗎?

在射門的時候,就算沒有進球,周邊的人還是常常會喊一聲「好球」,但這是正確的做法嗎?

當球員射門的姿勢很漂亮,或是射出又穩又強勁的球時,任何人都會忍不住喊一聲「好球」。但球沒有進,還能算是「好球」嗎?

明明沒進球,卻受到周圍的稱讚,正是問題的癥結所在。

「能攻到球門前確實不錯,但再加把勁踢進去才算。」像這樣才是教練該說的話。

球員瞄準射門卻沒有進,就算踢得很穩,也表示腳步的擺動或軸心腳的位置出問題。在訓練過程中,要不斷看出問題所在,才能讓射手成長。

設法讓球員嚐到進球的快感

剛剛說的射門技術在某種程度上可以靠訓練來提升。但射手所需要的能力並非只是技術而已，還有在混戰中找出射門機會的「敏銳直覺」。

「球可能會
往這個方向來……」
「那個隊友可能會
把球往這裡傳……」
「站在這裡
比較有機會射門……」

身為一個射手，必須磨練出以上這些直覺。

但是，這些是沒辦法靠旁人來教的。教練要做的事，就是讓射手多體會進球的感覺，漸漸讓射手產生「進球的飢渴感」。

舉例來說，對射手而言，能將球射進球門內晃動網子才會有進球的感覺的話，就算是用三角筒練習用小型球門，最好還是放上橫杆。

「利用晃動網子的感覺
來培育射手。」

乍看之下或許微不足道，但靠著這些小地方來刺激球員的感覺是很重要的。

Contents

目次

第5章 整體攻擊戰術　　147

序章
訓練行程表的
安排方式

教練必須為球員安排訓練行程表，
並針對各項訓練做好完善的準備工作。
訓練的主題是什麼？
這樣的訓練是否適合目前這些球員？
教練必須不斷如此自問自答，
累積自己的經驗知識。

關於本書中各訓練法的一些注意點

POINT 1 配合實際需要而臨機應變

人數

如果參加練習的球員太多，每個人需要很久才能輪到一次的話，就應該分成兩個場地進行。盡量讓球員有多一點的練習機會。

場地大小

教練應該配合球員體能調整場地大小。另外，也應該隨著練習目的而改變場地形狀，例如突破防守時應該用狹長的場地，防守補位應該用寬扁的場地。

時間

雖然本書中記載著大致的進行時間，但是教練還是應該了解球員的狀況來做調整，感覺負擔太重的話，就縮短時間，覺得負擔太輕，就加長時間或改變練習內容。

教練的職責

教練必須負責供球給球員練習，如果分成兩個場地的話，還要來回教導，再加上練習中的指導，所以教練本身的負擔也是很大的。教練需要的不只是知識跟指導能力，還有集中力及持續力。

POINT 2 怎麼樣才算是好的訓練？

訓練的目的在於提升技術力、持續力及判斷力。訓練項目之中，必須包含以上這些要素。而且，為了提升訓練的效果，必須盡量讓訓練具有實際感，也就是跟比賽一樣的快節奏與壓力感，這樣才能算是好的訓練。

POINT 3 以「引導」取代「命令」

積極參加訓練的球員，都會想讓自己變得更好的。所以教練光是以責罵的語氣命令他們怎麼做，其實收不到太大的效果。這時候，教練應該用「引導」的方式來讓球員進步。例如，當不要球員盯著球看時，教練可以「舉右手，就往右邊前進，舉左手，就往左邊前進」這樣的方式來引導球員。如此一來，球員為了看清教練的指示，自然會將頭抬起來，這麼做比直接口頭命令「把頭抬起來」要好得多。教練應該像這樣「引導」球員。

POINT 4 教練的成長才能帶動球員的成長

教練本身也必須不斷地自我成長，不要墨守成規。教練應該不斷改良訓練方式，讓球員更積極地思考，找出更能讓球員成長的練習方式。

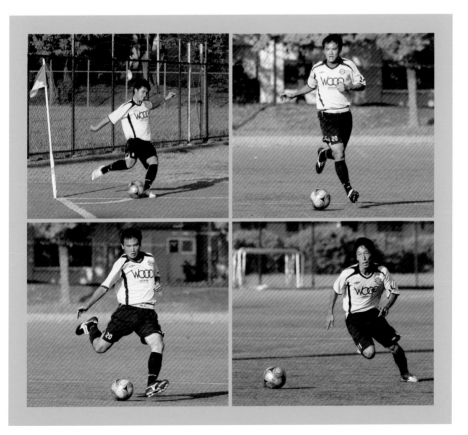

訓練應盡量採取比賽的模式

1天的
訓練行程表

POINT ### 1天的練習時間大約120分鐘

　　團隊訓練之外的個人自由練習時間，由球員自己決定。但是團隊訓練或專項訓練，最好控制在120分鐘左右。而且在訓練開始之前，就必須決定這一天的訓練主題。

　　訓練行程及內容建議採用以下結構：符合當日主題的熱身運動（盡量利用球）→以問題點作小遊戲→符合當日主題的動作訓練→最後以小遊戲當作訓練的總結。

　　此外，關於休息時間，JFA學院的做法是讓球員持續做著簡單的運動，這樣可以避免球員的身體冷卻，建議可以嘗試看看。

1天的訓練基本行程安排方式

熱身運動
15～20分鐘左右
- 盡量利用球
- 當身體熱了之後，再進行5分鐘左右的伸展運動

小遊戲
20～30分鐘左右
- 遊戲盡量不要中途暫停（包含指導中）
- 應針對當日主題，了解每個球員的技術等級

當日主題訓練
60～80分鐘左右
- 以克服在訓練中發現的問題點為目標
- 球員間的技術等級若差距太大，可在同組練習中針對不同球員提出不同要求

小遊戲
20～30分鐘左右
- 當作這一天訓練的總結
- 驗收訓練的成效
- 在遊戲開始前，要球員隨時提醒自己注意今天的訓練主題
- 如不滿意成果，下次繼續練習

緩和運動
5分鐘左右
- 目的在於消除肌肉疲勞，盡早維持隔天的練習精神
- 以坐在地上的緩和運動為主
- 不一定要全隊一起做，可以個別執行

以下的訓練行程表乃是由本書之中所介紹的訓練項目所組成。但是，訓練最重要的是配合隊伍的需求，所以請當作參考就好。

主題 **強化攻擊能力・著重於撞牆傳球**		合計135分鐘
		目的
1.熱身運動（利用球進行）		
	邊跑邊傳球 〈5分鐘〉	熱身，讓身體處於適合運動的狀態。
方法 001	簡單1V1 〈15分鐘〉(P.50)	
2.小遊戲		
	找出今日訓練重點的小遊戲 〈20分鐘〉	針對個人或團隊找出需要修正的問題。
3.當日主題練習		
方法 016	靠撞牆球來穿越三角筒 〈15分鐘〉(P.76)	
方法 017	連續撞牆球 〈15分鐘〉(P.77)	確認及強化撞牆球的基本技術，及時機掌握。
方法 018	4V2傳球【撞牆球版】 〈20分鐘〉(P.78)	
方法 022	3球門區的4V4＋守門員 〈10分鐘〉(P.86)	
4.小遊戲		
	8V8＋守門員 〈30分鐘〉	撞牆球的實戰練習。驗收成果及找出下回訓練的主題。
5.緩和運動		
	坐在地上進行伸展運動 〈5分鐘〉	不讓疲勞殘留到明天。

安排訓練行程的重點

　　球員的技術還不成熟時，盡量讓球員進行反覆練習，來加強技術能力及理解力。如果訓練內容太難的話，可以降低練習速度，例如傳球時慢慢走之類。等到球員的技術級次變高後，就可以將重心從基本訓練轉移到各種小遊戲或實戰訓練。

主題 強化防禦能力‧加強防守團隊的配合　　　合計**140分鐘**

			目的
1.熱身運動（利用球進行）			
方法 **009**	有支援者的1V1【守備版】	**15分鐘** (P.60)	熱身，讓身體處於適合運動的狀態。
2.小遊戲			
	今日訓練重點的小遊戲	**15分鐘**	針對個人或團隊找出需要修正的問題。
3.當日主題練習			
方法 **033**	2V2的補位	**15分鐘** (P.116)	
方法 **040**	從傳球（1V2）到 2V2的單邊斷球	**15分鐘** (P.124)	確認防守的基本技術及實戰訓練。
方法 **076**	區域防守②	**15分鐘** (P.195)	
方法 **097**	大量失球後的檢討	**15分鐘** (P.238)	
4.小遊戲			
	8V8＋守門員	**20分鐘**	小組防禦的實戰訓練。 檢討成果及找出下回訓練的主題。
	5V5小遊戲	**20分鐘**	
5.緩和運動			
	坐在地上進行伸展運動	**10分鐘**	不要讓疲勞殘留到明天。

安排訓練行程的重點

　　比賽將近的時候，確認球員的實戰技術是一件很重要的工作。此時的練習應該是著重於過去訓練過的內容，而不是學會新的技術。另外，不能只重視每個球員的個人技術，應注意小組或團隊的配合度。

第1章
個人技術

學習足球的團隊戰術時，須認清一個事實，
就是「不要以為團隊戰術能彌補個人技術的不足」。
因為團隊戰術要有效運用，
仰賴的正是每一個隊員的基本技術。

個人技術

1V1的技術

小組攻擊戰術

小組防守戰術

整體攻擊戰術

整體防守戰術

特殊訓練

01 基礎技術

Principle

足球的基本能力

足球是一種由11個人共同參與的團體比賽,每個人都必須肩負起自己的職責,整隊才能發揮力量。因此,不管是哪個位置的球員,都必須具備下列三種基本能力。

● 技術力

是否能邊移動邊精準掌控球?

● 持久力

在團隊的持續攻防下,體力是否能支撐得住?

● 判斷力

是否能從數個選項中挑出正確的決定?

就算對手的身體高大,己方在體能上趨於弱勢,也可以靠著正確的判斷力、各種動作的配合及精準的控球能力來獲得勝利。西班牙、阿根廷這些隊伍正是最好的例子。一個強隊不見得擁有身材壯碩的隊員,隊中卻一定有很多基本能力優秀的隊員。本書接下來會介紹很多足球戰術,但如果球員缺乏上述這些基本能力的話,就沒辦法完全發揮戰術的威力。教練必須隨時注意每天的訓練是否包含上述這些要素,不斷磨練球員的基本能力。

技術的基本要素

在足球比賽中，球員必須不斷地重複「停球、帶球、傳球」這三個動作。當然，有時候「帶球」的步驟會被省略，也就是停球之後立刻傳球。

個人技術

1 V 1 的技術

小組攻擊戰術

小組防守戰術

整體攻擊戰術

整體防守戰術

特殊訓練

停球

讓隊友傳來的球、雙邊的解圍球、或是對方沒有控制好的失誤球順利停在對自己最有利的位置。

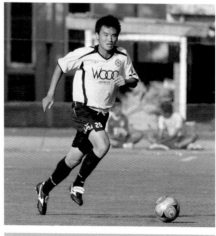

帶球

將球停下來帶往決定的方向。帶球速度應時快時慢。

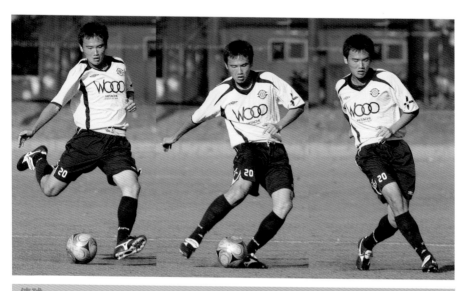

傳球

帶完球之後就是把球傳出去，預判球的前進軌道，將球傳給隊友或射門。

個人技術

1V1的技術

小組攻擊戰術

小組防守戰術

整體攻擊戰術

整體防守戰術

特殊訓練

02 基礎技術

Principle

觀察周圍

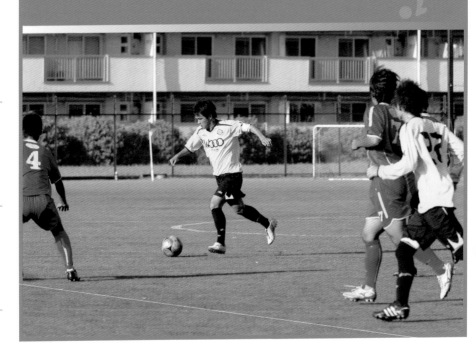

足球比賽中，眼觀四面、耳聽八方是相當重要的。球員在比賽之中應該觀察的事項有：

● 球
● 人（隊友及對手）
● 空間（空間感應用）
● 球門（守門員站位）

以上這些事項能觀察得越仔細，球員的能力會越好。就算沒辦法顧及全面，至少也得看清楚「球」及「人」。

那麼，到底應該要在「什麼時機」觀察呢？

● 接球之前
● 接球瞬間
● 移動中

除了射門之外的各種要素，在比賽中是會不斷變化的。即使在球的移動中已看清對手的動向，對手也可能會在接到球的那一瞬間來回移動。能夠將這些變化觀察入微，全靠觀察的能力。球員必須藉由觀察來收集球場上的各種狀況，找出可能的改變，並迅速做出判斷。

技術的基本要素

個人技術

1V1的技術

小組攻擊戰術

小組防守戰術

整體攻擊戰術

整體防守戰術

特殊訓練

抬頭確保視野的寬廣度

在帶球時或傳球動作之前，用餘光看球，抬起頭來觀察周圍狀況。

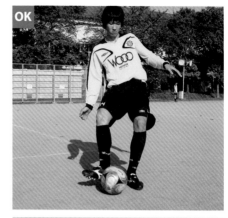

傳射瞬間應該把注意力放在球上

雖然觀察周圍很重要，但是傳射瞬間應該把注意力放在球上，才能更精確的傳球或射門。

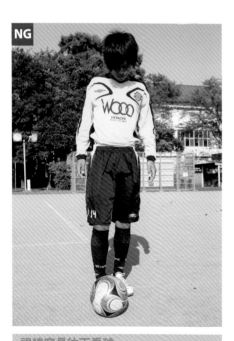

視線容易往下看球

控制球的時候，視線容易不知不覺中往下看球。這種狀況下根本無法同時看清隊友和可運用的空間。

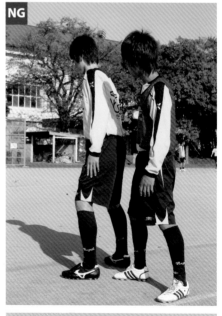

容易背對防守對象

此種狀況下，根本沒辦法知道對手防守時做了什麼行動。應該將身體轉為側身，讓自己同時看見球跟對手，或把手伸到能觸摸對手的身體，完全確認對手的行動。

個人技術

1 V 1 的技術

小組攻擊戰術

小組防守戰術

整體攻擊戰術

整體防守戰術

特殊訓練

03 基礎技術

Principle

無球者的動作

　　球員在比賽中可分為「持球」與「無球者」兩個狀態。

●持球
　　掌控著球的狀態，或在帶球等。

●無球者
　　並非掌控著球的狀態，例如無球跑動中等。

　　控球時的基本能力為已經介紹過的「停球、帶球、傳球」。那麼，無球者又該做些什麼呢？

協助隊友提供選擇
　　當一名球員掌控著球的時候，周圍的隊友應該盡量提供他各種可能的選擇。此外，球傳出去的那一瞬間，持球的球員就變成了無球狀態，所以此時不應該停下腳步，而是要立即展開跑位，為隊友製造傳球機會，這就是「傳球後立刻跑開接應」的概念。

設法擺脫對手的盯防
　　無球者的球員設法想接到隊友的傳球，但對手卻是設法想要封鎖傳球的可能性。所以，接球者與對手之間的「較勁」就變得非常重要。想要接到球，不能呆呆站著等球過來，而是要不斷跑開移位，找出最佳的接球時機。只要能把對手擺脫，就能掌握持球的主導權。

技術的基本要素

個人技術

1V1的技術

小組攻擊戰術

小組防守戰術

整體攻擊戰術

整體防守戰術

特殊訓練

傳球後立刻跑開移位

如果球員在傳球之後還呆呆站著不動，接到球的球員等於是少了一位可以再傳球的對象，所以傳球之後絕對不能停下腳步，應該立即展開下一步行動，創造連續性動作，增加攻擊的威力。

傳射瞬間應該把注意力放在球上

雖然觀察周圍很重要，但是傳射瞬間應該把注意力放在球上，才能更精確的傳球或射門。

在接應球之前要預測可能性

接應的球員在尋找接應點，在還沒接到球的時候，就應該想到下一步可以怎麼做，例如帶球過人、將球傳到防守者後方、或將球回傳等等。一個好的球員，至少要先想出兩種可能性。

個人技術

1∨1的技術

小組攻擊戰術

小組防守戰術

整體攻擊戰術

整體防守戰術

特殊訓練

04 基礎技術

Principle

防守的基本概念

在防禦上，最好的做法就是將球搶走，做不到的話，退而求其次，不讓攻擊者靠近己方的球門。重點是別讓自己盯防的對手甩開，切入我方的防守區。具體來說，應該讓球員習慣以下的盯防技巧。

盯防對手並未持球時

防守者應該站在對手與球門之間的連結線上，而且必須同時可以看見球及對手的方向。不但如此，防守者與對手之間的距離掌控相當重要，太遠無法在對手接應前將球中途攔截，太近的話，對手容易將球傳到防守者的背後空間。

盯防對手正在持球時

防守者應該站在球（對手）與球門之間的連結線上，而且逐漸逼近。如此一來，對手就會把更多注意力放在球上，失去觀察周圍的時間，行動及視野也會受限制。

技術的基本要素

　　防守行動因實際狀況、對手的習慣、己方的體能特性等等不同而產生差異，但以下的基本原則還是必須記住。

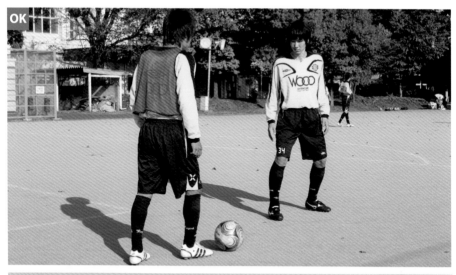

面對對手

上半身正面面對對手，雙腳不能平行，要保持一前一後的姿勢。如此一來對手不管從前後左右哪個方向進攻，都可以立即反應。

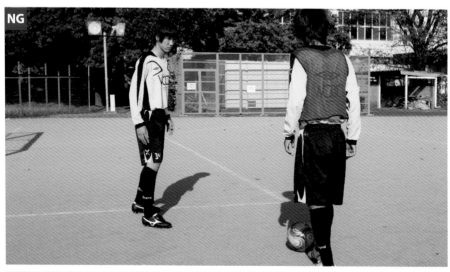

容易變成側身的姿勢

如果側身的話，當對手從自己的前方通過時，確實比較容易防守，但如果對手帶球從自己的背後通過時，可就很危險了。尤其是在球場正中央防守時，盡量不要讓自己出現一邊防守強、一邊防守弱的情況。

個人技術

1V1的技術

小組攻擊戰術

小組防守戰術

整體攻擊戰術

整體防守戰術

特殊訓練

個人技術

1 V 1 的技術

小組攻擊戰術

小組防守戰術

整體攻擊戰術

整體防守戰術

特殊訓練

05 基礎技術

攻守轉換

　　大家都說足球的攻守轉換是非常快的。實際上，快速的攻守轉換到底能帶來什麼好處呢？

由防守→快速轉換成攻擊…
- 對手的陣型還不穩固，容易突破。
- 容易立即掌握主導權，獲得攻擊的優勢。

由攻擊→快速轉換成防守…
- 防止對手發動快攻，拖延對手的進攻時間。
- 可以迅速調整好陣型。

　　所以說，快速的攻守轉換可以讓比賽變得對己方更有利。因此在訓練的過程中，也應該讓球員盡量習慣攻守轉換的速度。例如取消擲界外球入場或角球的規則，只要球一出界就由攻方的守門員發球或由教練迅速給球，盡量縮短比賽中斷的時間。

由防守→迅速轉換爲攻擊的優先順序

一搶到球，就必須要設法以最快（步驟最少）的方式把球射進對方的球門。以下①～④的選項，必須依序快速做出判斷。

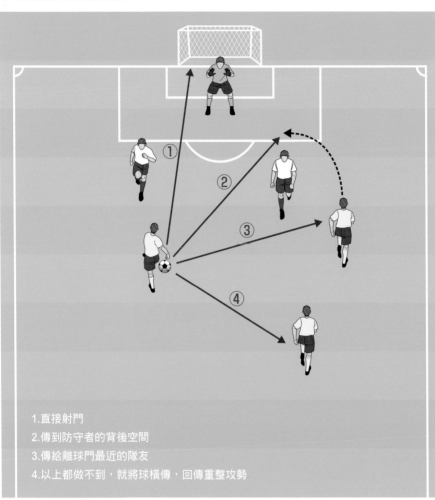

1.直接射門
2.傳到防守者的背後空間
3.傳給離球門最近的隊友
4.以上都做不到，就將球橫傳，回傳重整攻勢

由攻擊→迅速轉換爲防守的重點

失球的瞬間，離球最近的隊友應該立刻進逼，設法搶球，而其他隊友就趁這個時間完成防禦陣勢。由最近的隊友先上前阻擋，這是非常重要的原則，因為如果沒有這麼做，等到調整好防禦陣型之後才派人上前阻擋的話，會造成陣勢失衡。

06 基礎技術

Principle

鏟球

1V1的技術

小組攻擊戰術

小組防守戰術

整體攻擊戰術

整體防守戰術

特殊訓練

搶球的時候，原則上最好是站著搶球，但如果察覺對手快要突破防守的時候，在不得已的情況下，才進行鏟球。

鏟球的基本動作是彎起一隻腳，以小腿向前滑行（參照右頁），採用這樣的動作有著以下幾個理由：

●慣用腳不會受到束縛（可以配合球的高度進行調整）。
●鏟球之後可以立刻站起來，做出下一個動作。

另外，鏟球時有以下幾項禁忌，必須牢牢記住。

●不能以腳底對著對方的身體。
●不能以兩隻腳夾住對方的腳。

只要一做出以上這些動作，就有可能立刻吃下紅牌，可說是非常危險的舉動，絕對必須注意。

技術的基本要素

　　防守會因實際狀況、對手的習慣、己方的體能特性等等而產生差異，但以下的基本姿勢還是必須記住。

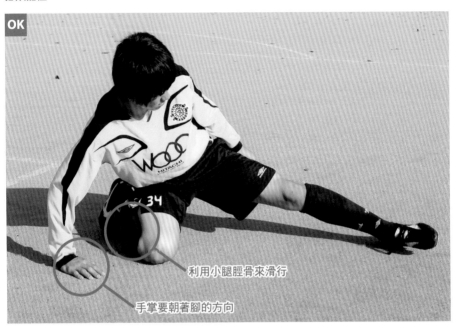

OK

利用小腿脛骨來滑行

手掌要朝著腳的方向

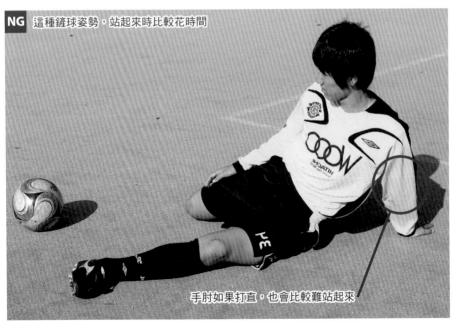

NG 這種鏟球姿勢，站起來時比較花時間

手肘如果打直，也會比較難站起來

1V1的技術

小組攻擊戰術

小組防守戰術

整體攻擊戰術

整體防守戰術

特殊訓練

個人技術

1 V 1 的技術

小組攻擊戰術

小組防守戰術

整體攻擊戰術

整體防守戰術

特殊訓練

07 基礎技術

呼喊

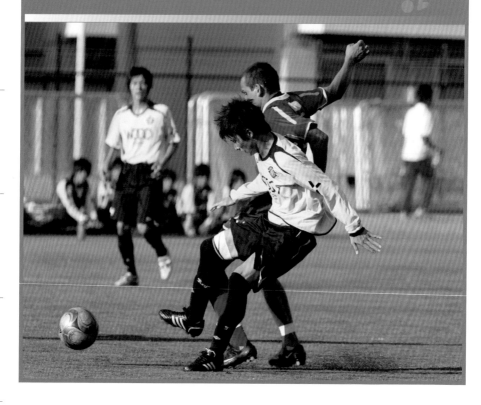

在比賽中可以靠著呼喊來與隊友進行溝通。尤其是在防守的時候，更需要靠呼喊來對其他隊友做出指示。

例如對隊友做出「逼斷左邊！」的單邊斷球（One Side Cut）指示之後，自己只要注意右側就可以了。像這樣指示前方隊友的行動，可以減少自己的防守負擔。呼喊的行為在團隊防守上是非常非常重要的默契，甚至有球員說：「來自後方的聲音就是神的聲音」。

但是在攻擊的時候，有時不要出聲比較不會被對手猜出己方的意圖，此時應該用以下這些方式來代替呼喊。

- ●賽前決定行動方針
- ●靠觀察狀況來判斷
- ●利用眼神來溝通
- ●以肢體語言來指示

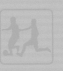

第2章
1V1的技術

現代足球中，11位球員
必須都是可攻可守的全能球員，
因此每一位站在球場的球員
都得擁有1V1的能力，
這是練習的重點項目。

個人技術

1 V 1 的技術

小組攻擊戰術

小組防守戰術

整體攻擊戰術

整體防守戰術

特殊訓練

01 1V1攻擊的原則

Principle

不管是什麼位置的球員都應該訓練的技術

　　1V1的時候，第一要務就是不讓球被搶走。如果太過輕敵而使得球被搶走的話，主導權就會轉移到對手身上，造成己方防守的時間增加。想在比賽中創造優勢，穩穩護住球是基本的能力。

　　當狀況對自己有利，自認為可以突破防線的時候，就可以嘗試帶球過人。只要能單獨突破一個人，對手的守備就會少一個人，對進球致勝很有幫助。隊伍中如果能有這樣的球員，一定會成為相當重要的武器。

　　現代足球中，並沒有什麼位置是「只防守就好」或是「只攻擊就好」的。任何位置的球員都會有機會面臨1V1的狀況。當然，隨著位置的不同，著重的方向也會不同，例如有的位置著重護球，有的位置著重帶球過人，但總之1V1的能力可說是足球球員的基本能力，每個人都必須確實學習。

應該學會的技巧

個人技術

1 V 1 的技術

小組攻擊戰術

小組防守戰術

整體攻擊戰術

整體防守戰術

特殊訓練

追求目標 階段1 不要低著頭

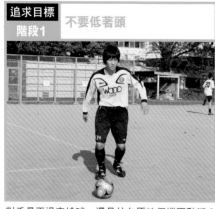

對手是正過來搶球,還是站在原地伺機而動呢?在帶球的過程中及接到球之前的時間,應該把頭抬起來,看清周圍的狀況,而不是一直低著頭,這是很重要的。

追求目標 階段2 邊移動 邊正確地控制球

控球者為了擺脫防守者的近逼,必須要不斷帶動球才行。然而速度一旦加快,往往就無法讓球停在心中預期的位置。所以必須經過訓練,讓自己在最高速的帶動中也可以準確地控制球。

追求目標 階段3 依選擇的不同 決定第一次觸球的方式

在實際的比賽中,控球者必須隨時擁有帶球以外的其他選擇。譬如「帶往左邊後傳球」、「帶往右邊直接過人」或「接到球直接傳回給隊友」等等。先決定了自己的選擇,再決定第一次觸球的方式。

追求目標 階段4 觀察對手的舉動 改變帶球的方式

在帶球過人的時候,速度應該有快有慢,有時帶繞圈子、改變方向,或做出剪刀腳(scissors)之類的假動作,以各種不同的變化來讓對手捉摸不到。察覺到對手重心不穩,便馬上快速突破。

島 田 的 建 議

即使是梅西(Lionel Messi)、卡卡(Kaká)或是克里斯蒂亞諾・羅納度(Cristiano Ronaldo),都是從基礎開始練起的。

個人技術

1V1的技術

小組攻擊戰術

小組防守戰術

整體攻擊戰術

整體防守戰術

特殊訓練

方法 001　簡單1V1

目 的　**學習基本的1V1控球能力。**

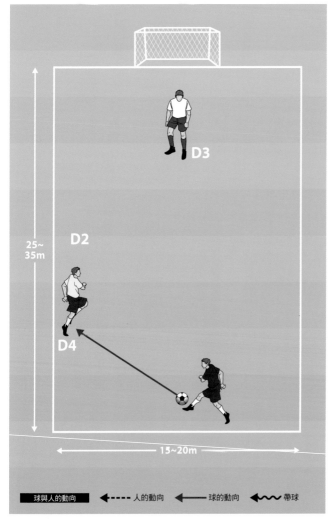

25～35m

15～20m

■ 球與人的動向　◀----人的動向　◀── 球的動向　◀∿∿ 帶球

做 法

【準備】
攻擊及防守各派一人進入場內。

【程序】
① 先由教練傳球。

② 防守者迅速上前設法搶球，如果可以的話，就把球截走。

③ 攻擊者必須設法不讓球被搶走，在1V1的情況下找機會射門。

④ 攻擊結束之後，換下一組。

⚡進階訓練

防守者的開始位置可以在D2、D3、D4之間作變換，如此一來，1V1的狀況也會跟著改變。為了讓攻擊者練習比賽中各種可能發生的狀況，所以除了防守者從遠方起步之外，也要讓攻擊者習慣防守者就在身邊的模擬。

這裡是重點！CHECK!　觀察攻擊者是否能配合狀況採取不同的接球方式。接下來，攻擊者可以自由發揮，設法帶球突破防守。

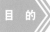

方法 002 3球門區的1V1

 人數 10～16人

 時間 15～20分鐘

| 1V1 攻擊 | 1V1 防守 | |

目的

攻擊時最重要的是不要讓球被對手搶走。
攻擊者應該利用第一觸傳的動作將球帶往有利的位置。

 個人技術

1V1的技術

做法

【準備】

利用標示盤圍出3個寬約1～2公尺的球門區，攻擊及防守各派1人進入場內。

【程序】

① 先由攻擊者將球傳給教練。

② 攻擊者與防守者同時起步追球。

③ 攻擊者必須觀察防守者的動作，迅速將球帶往最容易進球的球門區。

④ 攻擊結束之後，換下一組。

進階訓練

教練在將球回傳的時候，可以多嘗試不同的球路，例如高球或是地面球。舉例來說，如果回傳的球較弱，防守者會衝過來試圖攔截，此時攻擊者應該靠第一觸控點來避開防守者的攔截。

1~2m

15m~ 20m

球與人的動向 ◀----- 人的動向 ◀— 球的動向 ◀∿∿ 帶球

小組攻擊戰術

小組防守戰術

整體攻擊戰術

整體防守戰術

特殊訓練

 還裡是重點！ CHECK!

這個訓練的目的在於讓攻擊者學會根據狀況改變第一觸控點的方式。如果攻擊者不管面對怎麼樣的球，永遠都想把球帶往同一個球門區的話，表示這個攻擊者還沒辦法判斷狀況、改變做法，此時教練就應該介入指導。

個人技術

1 V 1 的技術

小組攻擊戰術

小組防守戰術

整體攻擊戰術

整體防守戰術

特殊訓練

方法 003 有支援者的1V1

👤 人數　10~16人

🕐 時間　15~20分鐘

1V1
攻擊

1V1
防守

目 的　在實際的比賽中，很少發生只有單獨1V1的狀況，
所以思考戰術的時候，應該把傳球也列入考慮之中。

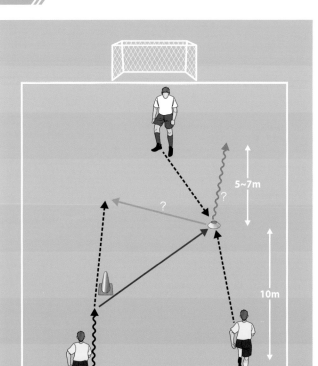

5~7m

10m

10~15m

A

B

做 法

【準備】
如圖所示配置三角筒跟標示盤。

【程序】
①攻擊方有助攻者，在可選擇傳球的情況下的1V1。

②由A先帶球出發，B朝著標示盤的方向跑去。

③A傳球，讓B在標示盤附近接到球。

④防守者朝向接到球的B逼近，設法搶球。

⑤B先觀察防守者的動向，把球回傳給A，或直接突破。

⑥如果射門或球被搶走，就換下一組。這次換成由B帶球出發，從相反的方向進攻。

⚡ 進階訓練

因為練習重點在於1V1，所以規定「靠帶球突破可以得3分」的話，應該會更有趣。這時攻擊者必須擁有精確的判斷力，當發現無法帶球突破的時候，就應該把球傳出去，至少得個1分也好。

球與人的動向　◀----- 人的動向　◀─── 球的動向　◀∿∿ 帶球

這裡是
重點！
CHECK!

現代足球比賽中最重要的技巧是在高速跑動的時候，可以準確把球控制好。
像梅西或卡卡這些明星球員都是這個技術的佼佼者。為了不讓B的前進速度受
阻，A應該盡量把球傳遠一點，讓B練習停控及帶球的精確度。

個人技術

1V1的技術

小組攻擊戰術

小組防守戰術

整體攻擊戰術

整體防守戰術

特殊訓練

方法 004 有條件限制 支援者＋1V1

基本　應用　進階

人數　10~16人

時間　15~20分鐘

1V1 攻擊　1V1 防守

目 的 相較於方法003，A的傳球時機受到限制，會更加符合實際比賽中1V1的狀況。

做法

【準備】

STEP1跟STEP2分別如圖所示配置三角筒跟標示盤。

【程序】

STEP1

①由A帶球出發。

②A朝著往球門另一側跑的B傳球，接著繞過三角筒。

③防守者朝著接應球的B逼近，設法搶球。

④B觀察防守者的動向，可以把球回傳給A，也可以直接帶球突破。

⑤如果射門或是球被搶走，就換下一組。這次換成由B帶球出發，從相反的方向進攻。

STEP2

①由A帶球出發。

②A朝著B傳球，時機可以自由決定。

③以下同STEP1。

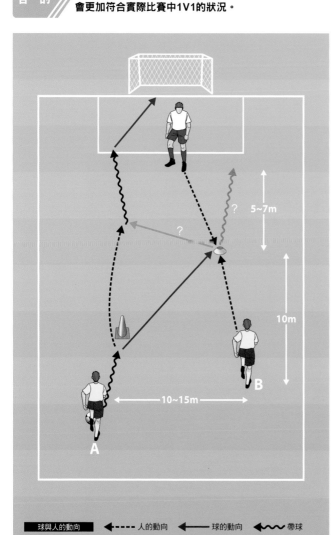

5~7m

10m

? ?

10~15m

A

B

球與人的動向　◀----- 人的動向　◀—— 球的動向　◀⌇⌇ 帶球

這裡是重點！ CHECK! 在STEP1中，A必須跑到三角筒處才能傳球。B不能隨意亂跑，應該觀察A的狀況，再決定要跑到哪個位置。接著，B必須同時觀察球跟對方，設法讓自己以最快的跑動速度接下球。

01 1V1的攻擊

重點解說

學會正確的接應球

point 1　保持觀察各方動態的位置

在1V1的攻擊中，首先必須學會的就是如何接應隊友的傳球。此時最大的重點是讓自己保持能夠同時觀察到球、對手及球門的位置。不要讓自己跟球、對手處在同一直線上，應該維持三角形，這樣才能夠同時看到球跟對手。

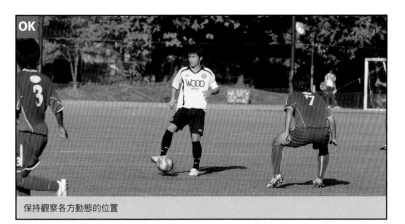

OK 保持觀察各方動態的位置

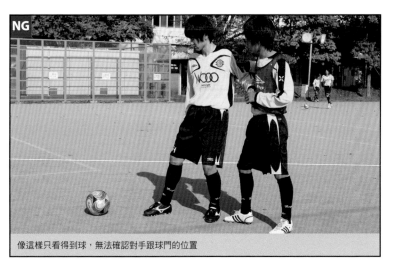

NG 像這樣只看得到球，無法確認對手跟球門的位置

個人技術

1 V 1 的技術

小組攻擊戰術

小組防守戰術

整體攻擊戰術

整體防守戰術

特殊訓練

point 2 應該在哪裡接應球？

第二個重點就是讓自己能在最為有利的位置接應球。具體來說，優先順序如下：

1. 在對手的背後接應球。
↓ 如果做不到的話……
2. 稍微離對手遠一點，面對著前方接應球。
↓ 如果做不到的話……
3. 利用身體擋在球跟對手之間，背對著對手接應球。

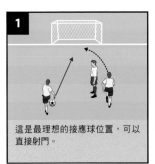

1 這是最理想的接應球位置，可以直接射門。

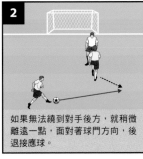

2 如果無法繞到對手後方，就稍微離遠一點，面對著球門方向，後退接應球。

3 如果對手防守得太嚴密，就不要很勉強去面對前方，以保住球為第一優先。

還沒接到球之前，接應者就必須迅速做出以上這些判斷。如果是技術高超的球員，可以背向對手，然後以腳背外側將球傳過對手兩腿之間，但初學者的話，還是先練好基本做法。基礎打穩之後，再來思考該怎麼變化。

關於「1 V 1 攻擊」的問題！

Q 接球的時候，總是無法跟傳球的隊友完美配合，該怎麼辦才好呢？

A 或許這是因為你剛開始學習接應球便做出了太大幅度的跑動，建議你先打好基礎。繞到對手背後接球當然最容易進球，但是對初學者而言太難了，一開始還是先從簡單的動作做起，等練熟了之後，再思考如何做出讓對手捉摸不定的動作。

Q 訓練的時候總是表現得很好，正式比賽時卻做不到，為什麼？

A 訓練攻擊技術的時候，守方常常會鬆懈，這其實是一大盲點。如果守方故意放水，練起來便沒有真實性，這樣的訓練一點意義也沒有。守方必須要全力防守，才能讓攻方真正練出有效的技術。所以說如果要提升攻擊訓練的效果，必須先跟守方好好溝通。

SHIMADA'S VOICE

接下來就看個人的創意發揮

學會了以正確的姿勢接球之後，要如何應付對手，就看個人的創意發揮了。試著讓球員去觀察對手的動向，改變帶球速度以及方向，再加入一些剪刀腳之類的假動作，盡量自由發揮吧。

個人技術

1V1的技術

小組攻擊戰術

小組防守戰術

整體攻擊戰術

整體防守戰術

特殊訓練

02 1V1防守的原則

Principle

最重要的是「一定要搶下球」的強烈欲望

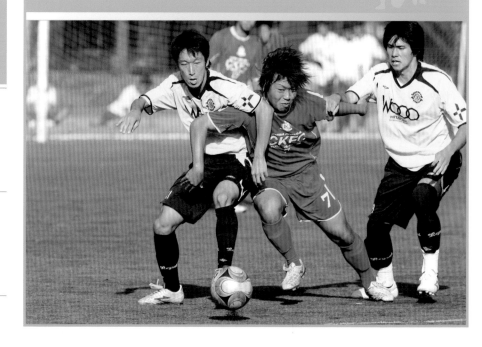

防守的目的當然是把球搶下來。球朝著對手滾去的時候、對手接到球的時候、對手踢出球的時候，都有很多「搶球的機會」。能不能把握住那一瞬間的機會發動攻勢，正是關鍵所在。本書接下來會教導許多戰術性防守技巧，但最重要的基礎還是1V1的搶球技巧及強烈的欲望。

綜觀世界足球，日本人的「搶球欲望」特別欠缺。國外的球員常常會把整個身體貼上去，將球成功截走，但日本人卻總是少了那麼10公分、5公分，最後功敗垂成。此外，如何縮短自己與對手之間的距離，限制對手的行動，又不讓對手一口氣突破防守，這中間的分寸拿捏在1V1的防守上也是相當重要的關鍵。

還有，就算被對手帶球突破，也應該毫不氣餒地繼續追趕，這種「不放棄」的精神也是很重要的。就算沒辦法把球搶下來，只要貼著對手，不斷製造壓力，對手射門失誤的可能性也會提高。像這種防守上的執著精神相信在實際比賽中是非常重要的，也是最近的日本球員最欠缺的部份。

應該學會的技巧

個人技術

1V1的技術

小組攻擊戰術

小組防守戰術

整體攻擊戰術

整體防守戰術

特殊訓練

追求目標 階段1 學會防守的基本姿勢

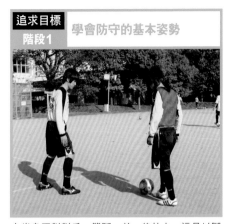

上半身正對對手,雙腳一前一後站立。這是以腳步牽制對手的最佳基本姿勢。球員應該練習如何能夠以這個姿勢應付360度任何方向的攻勢。

追求目標 階段2 拿捏雙方距離

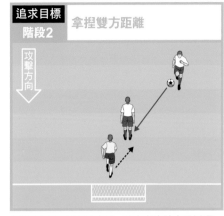

目標對手還沒接到球前,防守者應該盡量近逼,限制對手的行動。如果衝得太近,對手可能一個轉身就突破了防守,所以距離判斷是很重要的。

追求目標 階段3 以站的位置來限制對手的行動

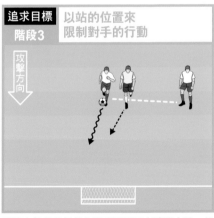

最基本的做法是擋在對手以及己方球門之間。如果對手有可能橫向傳球的話,也可以擋在傳球線上,如此一來,對手的行動就會大受限制。高超的防守者應該以站的位置來阻止最危險的情況發生。

追求目標 階段4 把鏟球當作最後手段

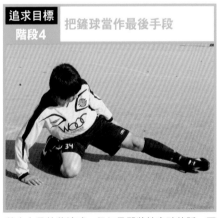

基本上是站著搶球,但如果即將被突破的話,可以試著鏟球。但鏟球的時候必須注意不要犯規,還有滑行後要能夠迅速站起。

島田的建議

你跟世界頂尖球員的不同處正是那5公分的差距!

方法 005 分邊過線1V1

 人數　10～16人

⏱ 時間　15～20分鐘

1V1
攻擊　　1V1
防守

目 的 學會阻擋帶球的基本能力。

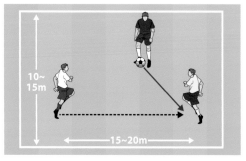

做法

【準備】
攻擊及防守各派一人進入場內。

【程序】
①由教練供球。

②防守者迅速上前設法搶球。

③攻擊者帶球越過底線就算得分，防守者搶到球也可以朝對手的方向突破。

④得分或球出界就換下一組。

教練應觀察防守者是否能以正確的腳步技巧阻擋攻擊者的帶球。原則上是站著搶球，但如果快被突破的話，可以試著鏟球。

方法 006 三角筒分邊射門1V1

 人數　10～16人

⏱ 時間　15～20分鐘

1V1
攻擊　　1V1
防守

目 的 讓防守者學習邊防守對手邊注意球門位置。

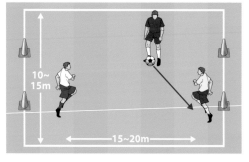

做法

【準備】
●場地兩端各放置兩個三角筒當得分門，間距約1～2公尺。
●攻擊及防守各派一人進入場內。

【程序】
①由教練供球。

②防守者迅速上前設法搶球。

③攻擊者只要把球踢進三角筒中間就算得分。防守者如果搶到球也可以朝對手的球門區進攻。

④得分或球出界就換下一組。

防守者不只要阻擋攻擊者帶球前進，還必須阻擋攻擊者的射門角度，阻止攻擊者射門得分。這可以讓防守者學習防守時基本上應該站的位置。

個人技術

1V1的技術

小組攻擊戰術

小組防守戰術

整體攻擊戰術

整體防守戰術

特殊訓練

方法 007 有目標球員的 分邊過線1V1

基本　應用　進階

人數 10~16人

時間 15~20分鐘

1V1
攻擊

1V1
防守

目的　讓防守者學習邊阻擋攻擊者傳球，邊設法搶球。

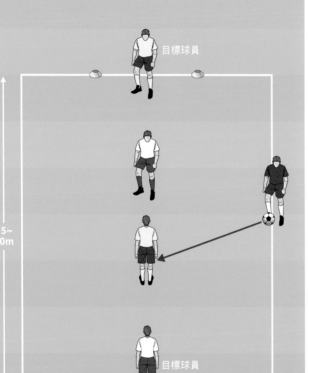

目標球員

15~
20m

目標球員

12~15m

■ 球與人的動向　◄---- 人的動向　◄── 球的動向　◄∿∿ 帶球

做法

【準備】

● 在兩端的得分底線上放兩個標示盤，間距約1~2公尺，雙方各站1名目標球員。

● 攻擊及防守各派1人進入場內。

【程序】

① 由教練供球。

② 防守者迅速上前設法搶球。攻擊者帶球突破底線就算得分，除了帶球之外，攻擊者可以選擇將球傳給目標球員，多應用回傳球。

③ 防守者如果搶到球也可以往對手的底線進攻。

④ 得分或球出界就換下一組。

🔔 規則 ////////

教練在配球的時候，應該盡量變化，例如任意踢出很輕的球、引誘失誤的球、反彈球、或是出現在接球者背後的球，這些都是比賽中實際有可能出現的狀況。

這標是 重點! CHECK! 這個訓練模擬的是中場的攻防。一旦被對手成功把球傳給目標球員，接下來對方就可以輕易回傳球來突破防守。所以，防守者應該擋在攻擊者與目標球員之間，並看準機會設法搶球。

個人技術

1V1的技術

小組攻擊戰術

小組防守戰術

整體攻擊戰術

整體防守戰術

特殊訓練

方法 008　簡單1V1【守備版】

目的
攻擊的訓練法也可以拿來當作防守的訓練法。
透過實戰的方式練習1V1的防守。

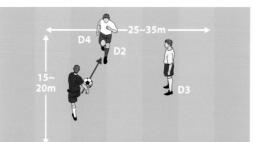

做法

【準備】
攻擊及防守各派1人進入場內。

【程序】
①由教練供球。

②防守者迅速上前設法搶球，如果可以的話，就把球搶走。

③攻擊者必須設法不讓球被搶走，在1V1的情況下找機會射門。

④攻擊結束之後，換下一組。

CHECK! 還標是重點！
觀察防守者是否能在攻擊者還沒接到球之前不斷逼近，有效限制攻擊者的行動。

方法 009　有支援者的1V1【守備版】

目的
讓防守者練習和攻擊者
有一段距離時該如何處理。

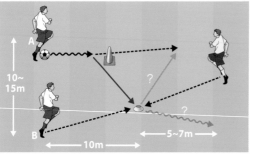

做法

【準備】
如圖所示配置三角筒跟標示盤。

【程序】
①由A帶球出發，B則朝著標示盤的方向跑去。

②A傳球，讓B在標示盤附近接到球。B可以把球回傳給A，也可以直接突破。

③防守者朝著接到球的B逼近，設法搶球。

④如果射門或是球被搶走，就換下一組。這次換成由B帶球出發，從相反的方向進攻。

CHECK! 還標是重點！
當防守者與攻擊者有段距離時，守備者應該迅速上前，不讓攻擊者加快速度。

個人技術

1V1的技術

小組攻擊戰術

小組防守戰術

整體攻擊戰術

整體防守戰術

特殊訓練

方法 010 有條件限制的支援＋1V1【守備版】

人數 10～16人

時間 15～20分鐘

1V1防守　1V1攻擊

目的 讓防守者練習己方人數處於劣勢時，如何纏住對手。

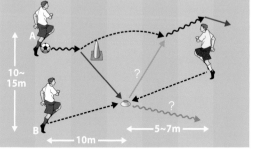

10～15m

5～7m

10m

這裡是重點！ CHECK! 防守者必須擋住B到A的傳球路線，並縮小B的帶球路線的可能範圍（這種守備法稱為「單邊斷球」）。

做法

【準備】
如圖所示配置三角筒跟標示盤。

【程序】
STEP1

①由A帶球出發。

②A繞過三角筒後，朝著在球場另一側跑的B傳球。B可以把球回傳給A，也可以直接突破。

③守備者朝著接到球的B逼近，設法搶球。

④如果射門或是球被搶走，就換下一組。這次換成由B帶球出發，從相反的方向進攻。

3TEP2

與方法004相同。

方法 011 有守門員支援＋1V1

人數 10～16人＋守門員

時間 15～20分鐘

1V1防守　1V1攻擊

目的 讓防守者練習與守門員配合，保護球門。

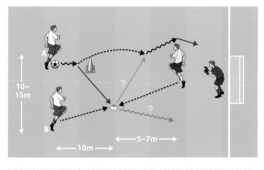

10～15m

5～7m

10m

這裡是重點！ CHECK! 防守者應該把攻擊者逼得越偏離球門越好，以縮小攻擊者射門的角度。

做法

【準備】
如圖所示配置三角筒跟標示盤。

【程序】
①由A帶球出發，B則朝著標示盤的方向跑去。

②A傳球，讓B在標示盤附近接到球。B可以把球回傳給A，也可以直接突破。

③守備者朝著接到球的B逼近，設法搶球。

④如果射門或是球被搶走，就換下一組。這次換成由B帶球出發，從相反的方向進攻。

個人技術

1V1的技術

小組攻擊戰術

小組防守戰術

整體攻擊戰術

整體防守戰術

特殊訓練

02 1V1的防守

重 點 解 說

什麼樣的防守方式
最能造成對手的壓力？

point 1 從對方尚未控球時便開始防守

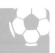

　　對方開始控球之後才防守，跟對方尚未控球前便防守，差別可是很大的。想要在對方尚未控球前便防守，具體來說應該依序判斷以下可能的行動。

1　在對方接到球前便將球攔截

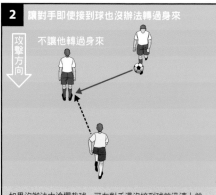

這是最理想的做法。事先預測對手會傳球，在對手接球前便將球攔下。不過須注意的是，一旦失敗將導致非常危險的狀況。

2　讓對手即使接到球也沒辦法轉過身來

不讓他轉過身來

如果沒辦法中途攔截球，可在對手還沒接到球前迅速上前，壓迫空間，讓對手沒辦法轉過身來。但須注意別逼得太近，否則對手可能在第一時間把球向後控，輕易突破防守。

3　就算對手面對著球門，也別讓他有機會加速

就算對手已經是面對著球門的狀態，只要逼近距離，也可以讓對手帶球的速度沒辦法加快。

4　限制對手的行動，讓對手只能做出某些動作

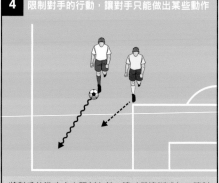

將對手的進攻方向限制在某一邊（單邊斷球），讓對手沒有其他選擇。但須注意如果太專注於切斷某一邊的進攻機會，可能會讓對手輕易從另一邊進攻成功。

個人技術

1∨1的技術

小組攻擊戰術

小組防守戰術

整體攻擊戰術

整體防守戰術

特殊訓練

point 2 要限制對手的哪些行動呢？

基本上，如果對手很靠近球門的話，防守者應該站在對手與球門之間，讓對手無法射門。換句話說，就是限制對手做出對己方而言最危險的行動。

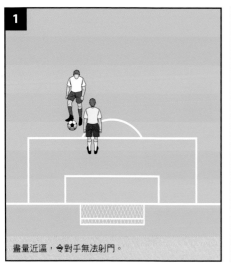

1

盡量近逼，令對手無法射門。

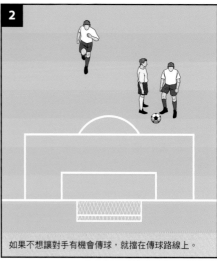

2

如果不想讓對手有機會傳球，就擋在傳球路線上。

關於「1∨1防守」的問題！

Q 防守的時候，控球的對手很簡單就轉過身來了，我該怎麼辦才好呢？

A 對于一旦轉身，就可以做出帶球、傳球、射門等各種行動。雖然靠拉近距離來限制了對手的行動，但是對手只要一轉過來，等於又獲得了極大的自由，所以防守者應該更加積極近逼，絕對不要讓對手轉身。

Q 雖然很想搶下球，但是每次朝球衝去或試圖鏟球，就會被對手輕易突破，我這麼做真的是對的嗎？

A 腦中只是想著要一口氣將球搶下來的人，可以試著當攻擊者。此時就可以體會到底什麼樣的防守者對攻擊者來說才是最難纏的。一下子就犯規，或是喜歡冒險搶球的防守者，對攻擊者來說反而最容易應付。

SHIMADA'S VOICE

好的防守者須具備什麼要素？

一個好的防守者，必須看清楚周圍狀況，預測出對手的行動，而且具有高明的搶球技巧。就算是戰術性的團隊防守，也得以本章所介紹的技術為基礎。

個人技術

1V1的技術

小組攻擊戰術

小組防守戰術

整體攻擊戰術

整體防守戰術

特殊訓練

教練之聲　　　　　　　　　　　　　　　　　　指導者小專欄

請別這麼說

例1　技術還不足的球員因為被提醒必須觀察周圍，結果疏於注意腳下，造成控球失誤。

NG 只針對錯誤進行責罵

為什麼會犯這種錯誤！

OK 教導基本的觀念

你剛是在注意周圍，對吧？但是接到球的那一瞬間，還是得看著腳邊。

如何與球員溝通，是教導中很重要的一環。教練不應該說出讓球員失去判斷能力的話，也不應該不認同球員想要挑戰新技巧的心、只針對當下的失敗大聲責罵。如何維持球員的上進心是很重要的。

例2　有個球員把球帶進了受到包圍的區域中，造成球被搶走。雖然周圍的人都提醒了他，但他本人似乎不太能接受。

NG 並非針對狀況判斷而是針對整個行動全盤否定球員

別再帶球了！快把球傳給別人！

OK 問清楚他的理由

剛剛另一邊的隊友沒有人盯防，你有沒有看到？是不是因為沒有看到，所以才自己帶球想突破？

針對輕率的行動進行嚴厲的警告確實很重要，但如果球員自認為沒有錯的話，還是應該讓他們自由表達他們的想法。此外，讓球員之間互相交換意見也是不錯的做法。

第3章
小組攻擊戰術

足球比賽場上，兩邊的人數都是11人。
但仔細看看場內，有的地方是2V3，有的地方是4V2，
換句話說，有著局部性的人數差異。
利用這種局部性的人數差異來製造對手的破綻，這就是小組戰術。

個人技術

1V1的技術

小組攻擊戰術

小組防守戰術

整體攻擊戰術

整體防守戰術

特殊訓練

01 助攻的原則

Principle

為控球的隊友
製造傳球的機會

所謂的助攻，就是未持球的球員配合控球的隊友，跑到最有利的位置上。而這也是足球戰術中的基本原則。

對足球初學者而言，第一件必須學會的事就是「別只盯著球看」。只會盯著球看的球員總是在接到球之後才決定要帶球還是傳球。但這樣的做法很容易被對方的防守者盯死，完全無法發揮。所以最重要的是「如何在未接球之前便讓局勢對己方有利」。只要能意識到這點，足球技術一定會大幅提升。西班牙的哈維（Xavier Hernández Creus）、伊涅斯塔（Andrés Iniesta）等等目光犀利、傳球技術高超的球員，未持球時的輔助技術

也是很有技巧的。能把球傳得好，就表示他們非常清楚接球者會做出什麼樣的動作。

此外，控球、傳球的基本動作也非常重要。對技術沒有自信的人，總是踢得提心吊膽，眼睛也沒辦法看球以外的事物。像這樣的球員，還是等他們的控球技術練好一點之後，再要求他們看別的地方吧。

應該學會的技巧

個人技術

1∨1的技術

小組攻擊戰術

小組防守戰術

整體攻擊戰術

整體防守戰術

特殊訓練

追求目標 階段1 　進入空曠的區域

看清楚隊友跟對手之間的位置，判斷哪個區域比較空曠，迅速進入那個區域。

追求目標 階段2 　熟悉正確的助攻角度

如果站的位置隊友無法傳球到位，那就一點意義都沒有了。應該看清楚控球隊友的身體方向，思考需要站在什麼地方才容易接到傳球。

追求目標 階段3 　判斷好距離

如果太接近控球隊友或其他助攻隊友的話，空間就會變得狹窄，容易被對手盯死，所以必須判斷好距離。

追求目標 階段4 　動作之間不要停頓 應該連貫在一起

就算隊友沒有傳球，周圍的位置狀況也會不斷改變，所以必須持續保持高度集中力，不斷變換位置，製造出有效的攻擊空間。能不能將所有動作連貫在一起是重點。

島　田　的　建　議

助攻時最重要的是「邊跑邊思考」。

個人技術

1V1的技術

小組攻擊戰術

小組防守戰術

整體攻擊戰術

整體防守戰術

特殊訓練

方法 012 助攻的基本練習

目的

為了製造人數上的優勢，
必須學會正確的助攻位置。

基本 應用 進階

人數 10～16人

時間 15～20分鐘

助攻

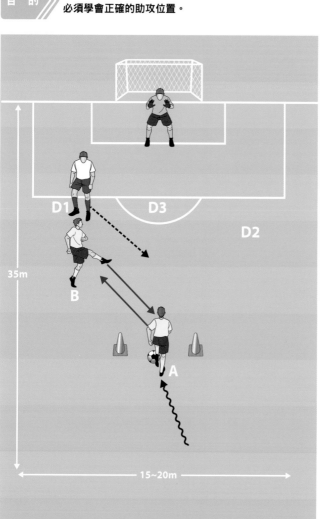

35m

15～20m

D1　D3　D2

B　A

球與人的動向　--→ 人的動向　◆── 球的動向　◆✧✧ 帶球

做法

【準備】
如圖所示擺放三角筒。

【程序】

①A帶球通過三角筒之間，把球傳給B。

②B直接把球回傳給A，遊戲開始。

③攻擊方必須利用2V1的人數優勢，善用空曠的區域，帶開防守者，設法射門得分。

④攻擊結束之後就換下一組。

規則 /////

●加入越位規則（助攻隊友不能比防守者更接近球門接應）。

進階訓練 /////

將防守者和B開始的位置在左（D1）、右（D2）、中（D3）這三個點相互置換，可以增加練習的變化，讓B練習被防守者近身盯防的狀況，以及防守者從遠處逼近的狀況。

這裡是重點！ CHECK!　最重要的是助攻者的位置，不能只是一味靠近控球者，而是要保持一定距離，善用空曠的空間。只要能避開對手的盯防並接到球，就可以帶球突破並射門。

4V2的傳控球

人數　10～16人

時間　15～20分鐘

助攻　撞牆球

個人技術

1 V 1 的技術

小組攻擊戰術

小組防守戰術

整體攻擊戰術

整體防守戰術

特殊訓練

目　的　重複訓練製造空間、利用空間的技巧。

做　法

【程序】
①外圍4人不停傳球，裡面2人負責搶球。

②外圍的人輪流進入中央區域，保持控球狀態。

③4人必須觀察狀況，維持「T」字隊形，不斷改變位置，互相傳球。

④一旦球被搶走，失球者就輪流與搶者交換位置。

進階訓練

等到球員們習慣了之後，可以調整規則，變成「不能將球回傳給原本的隊友」，如此一來能傳球的選擇只剩下2個人，而負責搶球的人也是2個人，所以傳球者之間如果配合不夠靈活，就沒辦法順利傳球了。教練應該觀察狀況，試著像這樣會改變遊戲難易度。

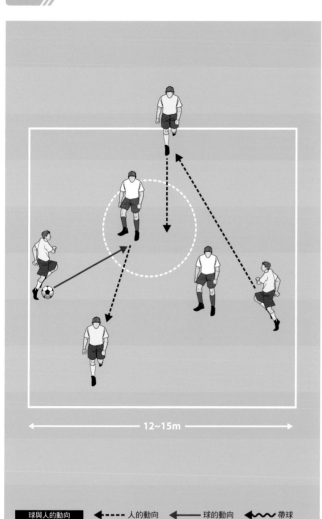

12～15m

球與人的動向　◀----- 人的動向　◀── 球的動向　◀〜〜 帶球

選擇是重點！
CHECK!
某個人改變位置進入了中央區域，其他人就必須迅速填補空出來的空間。像這樣「製造空間、善用空間」的行動能否流暢進行，是觀察的重點。教練應該檢查球員是否能毫無停頓地把動作連貫在一起。

方法 014 多色背心傳控球

個人技術

1∨1的技術

小組攻擊戰術

小組防守戰術

整體攻擊戰術

整體防守戰術

特殊訓練

 人數 9～18人

 時間 20～25分鐘

助攻

目的 讓球員練習在複雜的條件中邊思考邊助攻。

做法

【準備】
分成3個隊伍，各3個人，各自穿上不同顏色的背心。

【程序】
①認定其中1個隊伍為防守方，另外2個隊伍互相傳球，形成6V3的狀況。
②如果球被搶走，失球隊伍就變成防守方。

規則
球不能傳給同色的隊友。

進階訓練
如果難度太高的話，可以改為4色背心的6V2傳球。如此一來，能傳球的對象變多，就會稍微簡單一點。相反的，如果覺得難度太低，可以加入「禁止回傳」、「只能觸球一次或兩次」之類的限制。

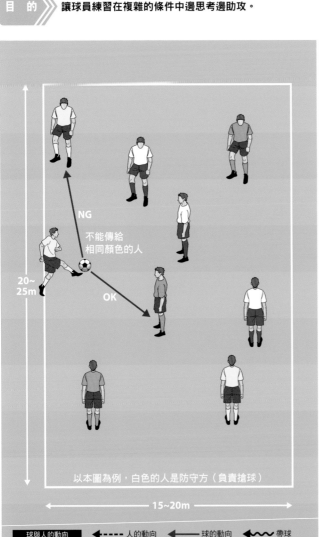

NG 不能傳給相同顏色的人

OK

20～25m

以本圖為例，白色的人是防守方（負責搶球）

15~20m

球與人的動向　◄---- 人的動向　◄─ 球的動向　◄∼∼ 帶球

這裡是重點！ CHECK! 當紅色的人接到球時，只能傳給黃色的3個人，但這段期間另外2個紅色的人也不能閒著，應該迅速尋找合適的位置，以因應接下來黃色的人接到球時的狀況。這可以訓練球員放寬視野及預測接下來應該採取的協助行動。

雙邊傳控球
【3V3＋2導球者】

目 的

讓球員練習更接近實戰的狀況。
靠著傳球將球送往某個特定的方向。

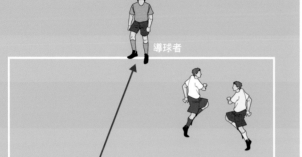

導球者

導球者

| 球與人的動向 | ◀---- 人的動向 | ◀── 球的動向 | ◀〰〰 帶球 |

做 法

【準備】
球場兩邊各站1個導球者，場
內則為3V3。

【程序】
① 由任一個導球者發球。

② 透過中央的3人，把球傳到
另一邊。

③ 球傳到另一邊之後，導球者
再將球踢入場內，傳回這一
邊，如此不斷重複。

④ 經過一定時間之後，讓攻守
及導球者交換位置，重新開
始。

一旦「想把球傳到另一
邊」的欲望太過強烈，
場內的3個人很容易會
排成一直線，但這麼一
來，傳球時的選擇就減
少了，所以應該不斷提
醒3人要保持三角形的
位置關係。

助攻時不能只是注意控球隊友在哪裡，還要看清楚其他隊友的位置、導球者的
位置以及距離等等。如果距離太近的話，很容易被對手盯死，所以要保持適當
距離。

個人技術

1V1的技術

小組攻擊戰術

小組防守戰術

整體攻擊戰術

整體防守戰術

特殊訓練

個人技術

1∨1的技術

小組攻擊戰術

小組防守戰術

整體攻擊戰術

整體防守戰術

特殊訓練

01 助攻

怎麼樣才能順利傳球？
學會正確的助攻技術吧！

point **1** 考量控球隊友的狀況

助攻者不能任意向空曠的區域跑，還得看清楚控球隊友的狀況。

Case1　當控球隊友背對球門時

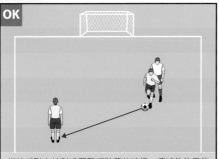

OK	NG
當控球隊友被對手緊盯防著的時候，傳球往往只能是橫向或偏向己方陣營。而且此時助攻者如果靠得太近的話，一接到球之後馬上就會被盯上，所以必須保持適當距離。	這種情況下就算比控球隊友更靠近球門，也沒辦法接到球。所以助攻者不能只是一味往空曠區域跑，而是應該思考「在那個地方能不能接到隊友的傳球」。

Case2　當控球隊友面向球門時

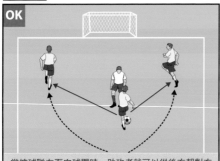

OK	NG
當控球隊友面向球門時，助攻者就可以從後方朝對方球門逼近。如果對方防守者轉過頭來盯防助攻者，原本控球的隊友也可以選擇自行帶球突破。	這種情況下就算接到球，也很難創造得分機會。即使是為了預防遭到反擊快攻而不敢跑得太前面，也應該站在隊友的平行位置上或斜後方，這樣比較能讓隊友看得清楚。

個人技術

1V1的技術

小組攻擊戰術

小組防守戰術

整體攻擊戰術

整體防守戰術

特殊訓練

point 2 距離必須拿捏得好

　　助攻時最常發生的失敗是「太靠近控球隊友，沒有充分利用空間」。助攻者應該想清楚接下來的動作，拿捏好距離的分寸。

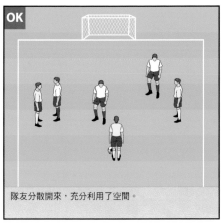

隊友分散開來，充分利用了空間。

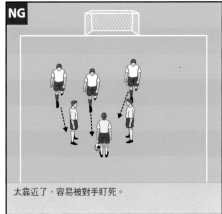

太靠近了，容易被對手盯死。

關於「助攻」的問題！

Q 助攻無法發揮效果，問題到底在哪裡呢？

A 　　初學者常犯的錯誤是「只注意自己跟控球隊友的位置關係，隨便到處亂跑」。但助攻時最重要的是「根據球及所有隊友的位置關係來決定如何助攻」。助攻者必須同時兼顧人、空間及球。建議讓初學者透過方法013以及之後所介紹的各種練習來訓練自己「不要只盯著球看」。

Q 球員搞不清楚怎麼樣才是最好的助攻，要怎麼指導呢？

A 　　如果球員一直無法體會助攻的涵義，可以試著採用「暫停指導法」，當發生問題時便暫停訓練，問球員：「接下來球應該帶往哪邊比較好？」另外，在方法015時，也可以問球員：「排成一直線跟左右散開來，哪一邊較好傳球？」教練不要直接告訴球員答案，應該讓球員自己思考。

SHIMADA'S VOICE

怎麼樣才算是好的助攻？

助攻並非只是朝著控球隊友靠近而已，重要的是看清楚控球隊友的狀況、其他隊友的位置關係、空間距離等等因素，選擇適當的時機、距離及方向。

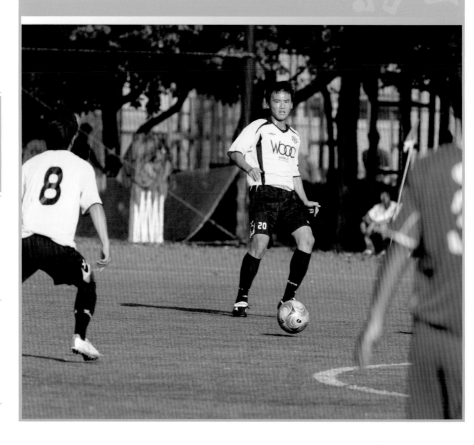

個人技術

†V1的技術

小組攻擊戰術

小組防守戰術

整體攻擊戰術

整體防守戰術

特殊訓練

02 撞牆球的原則

Principle

利用人數的優勢
輕鬆突破防守

當處於2V1的人數優勢時，最簡單的突破防守方式就是「撞牆球」。此種技巧又叫做「撞牆式傳球」，原控球者將球傳給當「牆」的隊友，然後立刻衝到防守者的背後，接下隊友的回傳球。英文是「wall pass」或「one-two」。

對速度有自信的球員都很擅長這技術，例如阿根廷的球員多半像梅西（Lionel Messi）或迪維斯（Carlos Alberto Tévez）那樣身材嬌小，經常可以看見他們發動這樣的攻勢。

另外，如果對手已預料到己方的撞牆球攻勢，緊貼在原傳球者身邊不讓他接到回傳球的話，負責當「牆」的隊友也不必勉強將球回傳，大可以自行帶球突破。近年來由於足球員的防守技術不斷提升，要在1V1的狀況下帶球突破變得越來越困難，但只要像這樣以各種可能性當誘餌，也是可以輕鬆突破對方的防守。

追求目標
階段1　培養雙方的默契

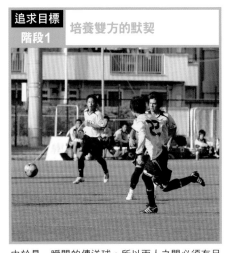

由於是一瞬間的傳送球，所以兩人之間必須有足夠的默契，靠眼神就可以確認對方的意思。

追求目標
階段2　保持適當距離

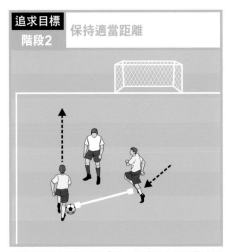

持控球球員跟負責當「牆」的球員之間不能太近也不能太遠，否則不會成功，所以雙方必須判斷好適當的距離。

追求目標
階段3　想清楚傳左腳或右腳

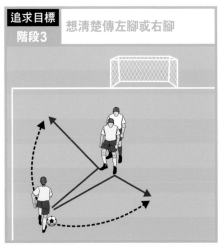

事先想清楚傳球後要往哪一邊跑，依方向的不同而決定該把球傳到隊友的哪一隻腳上。

追求目標
階段4　改變速度

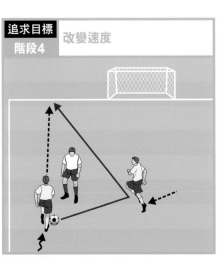

在發動撞牆球攻勢的瞬間，由緩慢速度突然變成極快的速度，如此一來就可以把對手完全甩到後面。

島　田　的　建　議

這是最簡單的小組攻擊，
卻也是讓防守者最頭痛的攻擊方式。

個人技術

1V1的技術

小組攻擊戰術

小組防守戰術

整體攻擊戰術

整體防守戰術

特殊訓練

個人技術

1V1的技術

小組攻擊戰術

小組防守戰術

整體攻擊戰術

整體防守戰術

特殊訓練

方法 016 靠撞牆球來穿越三角筒

👤 人數　15～20人

🕐 時間　10～15分鐘

撞牆球　助攻

目的 ▶ 把三角筒當作防守者，
練習撞牆球的規律。

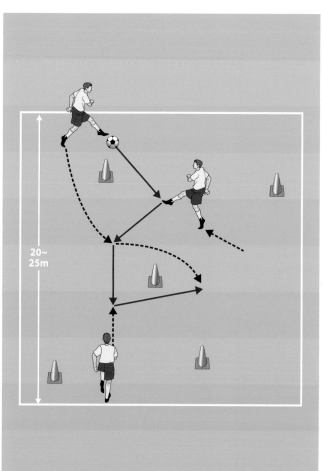

20～
25m

做法

【準備】
如圖所示配置三角筒。

【程序】
① 帶球前進。

② 在接近三角筒的時候，將球傳給隊友，自己跑向三角筒的另一邊跟進。

③ 再傳一撞牆球，穿過三角筒。

④ 每個人輪流當控球者。

⚠進階訓練 /////

這可以當作熱身運動之一，讓球員先試著帶球繞過三角筒，然後再試著以撞牆球的方式傳過三角筒，讓訓練具有階段性。一開始的時候，撞牆球只要成功一次就行了，等到熟練之後，便要求球員以撞牆球的方式傳過兩、三個三角筒。

球與人的動向　◀----- 人的動向　◀──── 球的動向　◀〜〜 帶球

👉 **這裡是重點！ CHECK!** 觀察球員的撞牆球時機是否適當。如果會因為太早傳球而失敗或是助攻者動作太慢而造成帶球失誤，就要求球員之間練習以眼神、手勢或是呼喊聲來取得共識。

 基本　應用　進階

方法 017 連續撞牆球

 人數 5～8人

時間 10～15分鐘

撞牆球　助攻

目的 ▶ 提升傳球的速度、穩定度與精確度。

個人技術

1V1的技術

小組攻擊戰術

小組防守戰術

整體攻擊戰術

整體防守戰術

特殊訓練

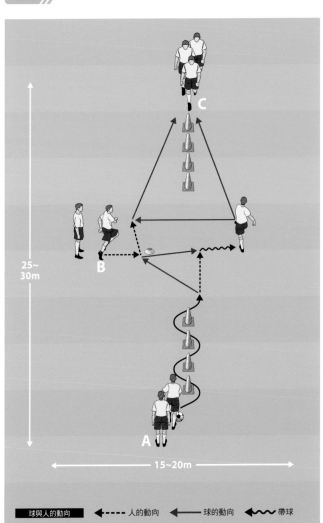

25～30m

15～20m

球與人的動向　◀----- 人的動向　◀── 球的動向　◀∿∿ 帶球

做法

【準備】

如圖所示配置三角筒及球員。

【程序】

①A帶球繞過三角筒，傳球給B，讓B跑近標示盤。

②B將球直接回傳給直線往前衝的A。

③A可以直接把球傳給C，但如果傳球路線被三角筒擋住的話，就再傳給B，再由B傳給C，如此為一個循環。

④接下來換C側的球員帶球起步，進行相同的程序。

⑤每個球員行動後更換的位置依序為A→B→C→B→A。

 NG

作不好撞牆球的人，多半是帶球的時候沒有注意觀察周圍。讓球員先帶球繞過三角筒，正是為了練習不要低頭看球而看著B的習慣。

 這裡是重點！ CHECK!

撞牆球的重點在於第一觸控點便將球傳回給持控球者，所以準確度跟穩定度是非常重要的。能夠傳得很正確之後，再來追求速度跟節奏感。

方法
018 **4V2傳球**
【撞牆球版】

基本　應用　進階

🚶 人數　6～8人

⏱ 時間　10～20分鐘

撞牆球　助攻

目 的
加入了撞牆球要素的傳球遊戲。

做 法

【程序】
① 基本上就是4V2的傳球小遊戲。
② 攻擊方在傳球的過程中，一找到機會就發動撞牆球。
③ 發動撞牆球成功可獲得1分。
④ 經過一定時間後，攻守交換。

⚠ 進階訓練

一開始的時候，很容易變成外圍四周互傳外圍的人，例如A傳給B。此時可以加入特殊的規則，例如C進入中央區域，在防守方的盯防下成功接到傳球也可以得1分，如果成功發動撞牆球又可以再得1分，如此利用規則創造出各種不同的撞牆球狀況。

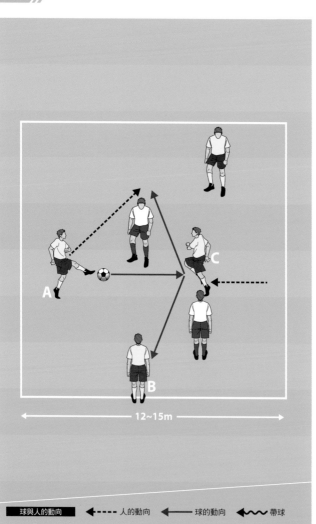

A

B

C

←── 12~15m ──→

球與人的動向　◀----- 人的動向　◀─── 球的動向　◀〜〜 帶球

這裡是重點！
CHECK!

最重要的是擔任「牆」的助攻者的行動。如果像一般的4V2傳球小遊戲一樣排列成固定菱形的話，撞牆球是很難成功的，應該要像C一樣找機會接近A，這樣撞牆球才容易成功。

4V4＋2自由支援者

 人數 10～14人

 時間 15～25分鐘

撞球球 助攻

目 的 加入了只能單一觸球的自由支援者的控球遊戲。

個人技術

1V1的技術

小組攻擊戰術

小組防守戰術

整體攻擊戰術

整體防守戰術

特殊訓練

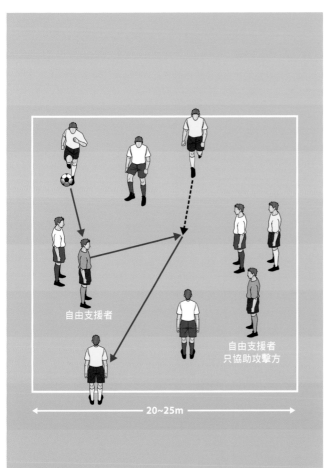

自由支援者

自由支援者
只協助攻擊方

◄――― 20~25m ―――►

球與人的動向 ◄---- 人的動向 ◄――― 球的動向 ◄ww 帶球

做 法

【準備】
讓2組各4個人的小組及2位自由支援者進入正方形的場地內。

【程序】
①4V4加上2位自由支援者，變成6V4的狀況，以這樣的人數優勢來保有控球狀態。

🕒規則
● 自由支援者只能單一觸球。
● 自由支援者只協助攻擊方。

⚠進階訓練
當攻擊方已經可以靠著2位自由支援者輕鬆維持控球狀態之後，可以將自由支援者減少為1人，或是調整為不需自由支援者，讓攻擊方及防守方的人數變成完全一樣。

這裡是重點！
CHECK!

撞牆球的竅門在於速度上的重大變化，例如從緩慢的傳球速度突然變成極快的速度，或是從原本觸球2次的做法突然變成觸球1次，藉此打亂防守方的節奏。

個人技術

1 V 1 的技術

小組攻擊戰術

小組防守戰術

整體攻擊戰術

整體防守戰術

特殊訓練

02 撞牆球

只要一些小技巧
就會讓撞牆球變得更容易成功

point 1 助攻者的距離

擔任牆壁角色的支援者必須要與持控球隊友保持適當的距離，否則撞牆球不會成功。多試幾次，讓球員習慣找出適當距離感。

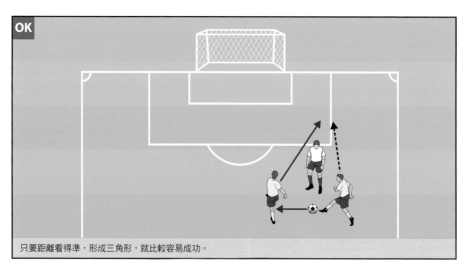

OK

只要距離看得準，形成三角形，就比較容易成功。

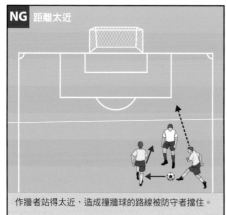

NG 距離太近

作牆者站得太近，造成撞牆球的路線被防守者擋住。

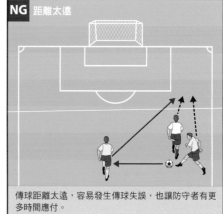

NG 距離太遠

傳球距離太遠，容易發生傳球失誤，也讓防守者有更多時間應付。

個人技術

1 V 1 的技術

小組攻擊戰術

小組防守戰術

整體攻擊戰術

整體防守戰術

特殊訓練

point 2 該傳在左腳還是右腳？

傳球的時候，並不是大概傳向隊友的方向就可以了，還要更準確的知道「應該傳到隊友的哪一隻腳」，隊友才能夠迅速回應。

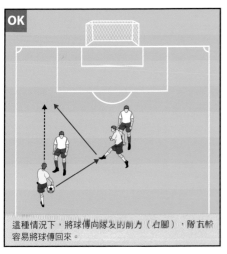

OK

這種情況下，將球傳向隊友的前方（右腳），防守帳容易將球傳回來。

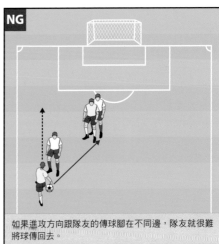

NG

如果進攻方向跟隊友的傳球腳在不同邊，隊友就很難將球傳回去。

關於「撞牆球」的問題！

Q 撞牆球的時機跟距離感總是看得不準，該怎麼辦呢？

A 　　互相之間的距離必須抓得恰到好處，撞牆球才容易成功，這除了腦袋的理解之外，還需要動作的熟練才能做到。建議讓球員透過練習來看準撞牆球。另外，如果球員在遊戲中的撞牆球總是無法成功的話，教練可試著以同步指導法找出問題癥結。觀察重點為作牆者所站的位置及傳球角度。

Q 撞牆球常常被攔下來，要怎麼樣才能成功突破呢？

A 　　加快傳球速度，可以讓防守者看不清楚並來不及反應。從慢節奏突然變成快節奏會更具效果。還有，球員可以先用假動作誘騙對手，例如讓對手以為自己要從外側突破，其實最後是從中央突破。但是，持球者與作牆者之間的默契必須掌握好，不能連作牆者都被騙了。

SHIMADA'S VOICE

好的撞牆球應具備什麼樣的要素？

想要發動成功的撞牆球，持球者與作牆者之間的距離及節奏的變化是很重要的。雙方都要看清楚周圍情況、對手位置及空間變化，並在速度及方向上做出變化，才能讓對手捉摸不著。

個人技術

1V1的技術

小組攻擊戰術

小組防守戰術

整體攻擊戰術

整體防守戰術

特殊訓練

03 滲透性傳球的原則

撕裂對手的防守陣營！
妙傳高手的必備絕招！

Principle

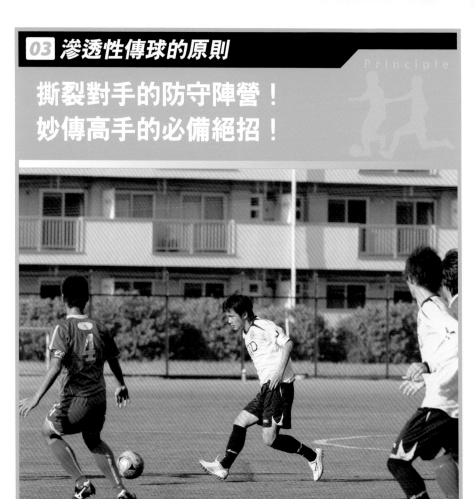

　　直接把球傳向對方防守陣線的後方，就是所謂的滲透性傳球（through pass）。這種傳球技巧又被稱為「絕配傳球」，只要隊友能順利接到球，將對得分致勝非常有幫助。前日本國家代表隊的中田英壽、前法國國家代表隊的席丹（Zinedine Yazid Zidane）、現任西班牙國家代表隊的哈維爾（Xavier Hernández　Creus）這些指揮官型的球員最擅長這樣的技巧。

　　由於這個技巧必須將球傳進最危險的區域中，所以時機、傳球速度及配合默契都必須非常完美，否則不會成功。從施展這個技巧就可以看出一個球員的視野寬廣度、動作多樣性及技巧熟練度。對接受傳球者而言，考驗的是如何製造更多的滲透性傳球機會；對發動傳球者而言，考驗的則是能否掌握隊友所創造出的機會。對於這個技巧，球員們應該多加練習。

應該學會的技巧

個人技術

1∨1的技術

小組攻擊戰術

小組防守戰術

整體攻擊戰術

整體防守戰術

特殊訓練

追求目標 階段1　確實看清周圍情況

看清對手及隊友的狀況，不要一直低著頭。這可說是基本原則，尤其是在發動滲透性傳球時更加重要。

追求目標 階段2　想清楚如何奔向對手後方

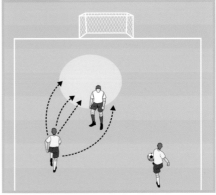

在滲透性傳球的過程之中，接球者的動作非常重要。必須看清起跑的時機點及路線，才能在不造成越位犯規的前提下深入敵境。

追求目標 階段3　看準對手的破綻時機

滲透性傳球一旦被對手預料到，就不會成功。球員應該盡量學習讓對手捉摸不到，例如利用第一時間傳球發動滲透性傳球，不讓對手有思考的時間。

追求目標 階段4　增加動作的多樣化讓防守者難以預料

別在心裡認定非得發動滲透性傳球不可，如果對手擋在傳球路線上，也可瞬間變換為帶球過人，像這樣機動性的應變才能讓對手防不勝防。

島田的建議

滲透性傳球是足球比賽中最受注目的技巧之一，建議大家多訓練，展現出傲人的成果吧。

方法 020　2V2＋自由球員

人數　5～12人

時間　15～20分鐘

滲透性
傳球　助攻

目 的 ▶▶ 讓球員學會滲透性傳球的基本做法。

做 法

【程序】

①自由球員傳球之後加入遊戲，隊友將球傳回給他之後正式開始。

②攻擊方包含自由球員共3個人，互相傳球接應。

③攻擊方只要一抓到機會就往對手背後方向衝，持球的隊友立刻滲透性傳球給他。

④攻擊方射門成功，或是防守方搶到球，就換下一組。

規則

禁止越位

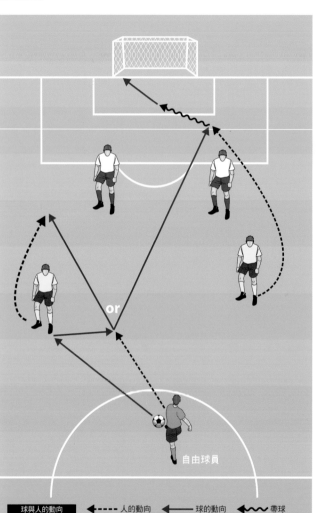

自由球員

■■■ 球與人的動向　◀--- 人的動向　◀── 球的動向　◀〜〜 帶球

應該提醒自由球員別接到回傳的球就想發動滲透性傳球，如果隊友沒有辦法配合或是對方擋住了空間，就多傳幾次球，設法觀察對手的破綻。

 這裡是重點！ CHECK! 看清楚全場的狀況，不要低下頭，這是最基本的原則。接應滲透性傳球的人必須擺脫對手的盯防，所以應該在動作（例如必須在瞬間假跑，擺脫防守者的視線）或在起跑的時機點上多下一些工夫。

方法 021 3球門區的4V4

人數　8~16人

時間　15~25分鐘

滲透性傳球　助攻

目的 更接近實際比賽狀況的滲透性傳球遊戲。

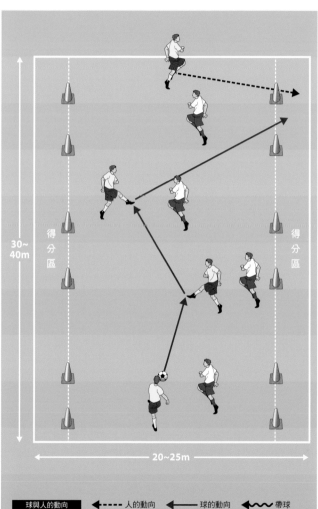

30~40m

得分區

得分區

20~25m

球與人的動向 ◀----- 人的動向　◀—— 球的動向　◀〜〜 帶球

做法

【準備】
在雙邊距離球場邊線4~5公尺處分別以三角筒設置3個得分區。

【程序】
①4V4的小遊戲。也可以5V5或6V6，只要人數相同就行。

②隊友之間互相傳球，一找到機會就往三角筒中間傳入滲透性傳球，只要隊友跑上去成功在得分區內接到球，就得1分。

③約定時間內得分較多的隊伍獲勝。

⚑規則 ////
三角筒後的位置就是越位線，球員不能在傳球前先跨越此線。

⚑進階訓練 ////
為每個得分區設定不同的得分條件，可以讓攻擊形式更加明確。例如右邊的得分區只能靠帶球得分，中間的得分區靠帶球或傳球，左邊的得分區只能靠傳球。如此一來，球員就能學會將對手引誘到右邊，然後靠傳球由左邊發動攻勢的戰術。

個人技術

1V1的技術

小組攻擊戰術

小組防守戰術

整體攻擊戰術

整體防守戰術

特殊訓練

這裡是重點！ CHECK! 如果動作太慢，滲透性傳球便不會成功。為了讓對手來不及反應，最好利用第一時間觸傳球發動攻勢。接應球的隊友當然也必須抓好跑出去的時機，才能接到第一時間的滲透性傳球。

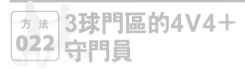

個人技術

1 V 1的技術

小組攻擊戰術

小組防守戰術

整體攻擊戰術

整體防守戰術

特殊訓練

方法 022 3球門區的4V4＋守門員

基本 │ 應用 │ 進階

人數　8～16人＋守門員

時間　5分鐘左右

滲透性傳球　助攻

目的 訓練球員在滲透傳球後迅速射門。

越位線

越位線

做法

【準備】

得分區排列方式與方法021略有不同，而且加了守門員。

【程序】

①4V4加上守門員防守的小遊戲。只要雙方人數相同，也可以是5V5或6V6。

②跟方法021一樣，由中央區域往三角筒中間發動滲透性傳球。

③接應滲透性傳球的球員必須立即射門，可以單獨射門或與隊友互相配合。

④約定時間內進球較多的隊伍獲勝。

規則

三角筒的位置就是越位線，球員不能在傳球瞬間先跨越此線。

█ 球與人的動向　◀---- 人的動向　◀── 球的動向　◀∿ 帶球

教練筆記 MEMO

這個遊戲也可以讓守門員學會在什麼樣的時機點跑出來破壞對手的滲透性射門。以進攻方而言，如果傳得太靠近中央區域，很容易被守門員攔截，所以應該盡量從側邊發動傳球攻勢。

這個訓練與方法021不同的是，球員接到滲透性傳球後還沒結束，如果不立即射門的話，對手就會追趕上來，所以傳球者所傳的球不能讓接應者減速。

個人技術

1 V 1 的技術

小組攻擊戰術

小組防守戰術

整體攻擊戰術

整體防守戰術

特殊訓練

| 方法 023 | 有目標球員的 4V4＋守門員 |

👤 人數　10～15人＋守門員

🕐 時間　5分鐘左右

滲透性傳球　三角式傳球　邊翼進攻

| 目　的 | 邊應用中央的三角式傳球，邊從側翼以滲透性傳球發動攻勢。 |

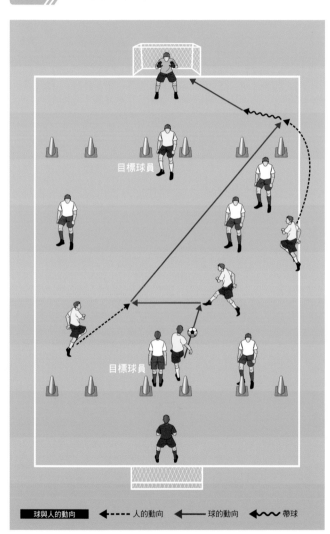

目標球員

目標球員

| 球與人的動向 | ◀---- 人的動向 | ◀— 球的動向 | ◀⟿ 帶球 |

做法

【準備】

相較於方法021，中間的三角筒處多了目標球員。

【程序】

① 4V4加上目標球員的小遊戲。只要雙方人數相同，也可以是5V5或6V6。

② 目標球員可在中間的三角筒附近自由移動，但不參與防守。

③ 大致玩法跟方法021一樣，但可以選擇對前線的目標球員發出三角式傳球，突破對手防守。

④ 接下滲透性傳球的球員必須盡快射門，可以單獨射門或與隊友互相配合。

⑤ 約定時間內進球較多的隊伍獲勝。

規則

● 三角筒的位置就是越位線，球員不能在傳球瞬間先跨越此線。

● 中央的三角筒無效，球員只能選擇兩側的三角筒來發動滲透性傳球。

NG

負責衝入對方陣營接應滲透性傳球的球員必須擁有快速的反應，不能等到發動攻勢者接到目標球員的回傳球之後才往前衝，應該在發動者對目標球員踢出三角式傳球時的那一瞬間便理解狀況，迅速採取行動。這就叫作「第三隊友的配合動作」。

還這是重點！
CHECK!

滲透性傳球只要一被對手看穿就不會成功，所以發動者必須擁有帶球突破、撞牆球等其他做法臨機應變。

個人技術

1 V 1 的技術

小組攻擊戰術

小組防守戰術

整體攻擊戰術

整體防守戰術

特殊訓練

03 滲透性傳球

發動者的創造性及
接應者的反應是重點

point **1** 轉移對手的視線

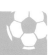

　　就算接應者配合著發動者的動作起動，如果對手先抵達定點還是有可能把球截走。為了防止這一點，接應者起動前的位置非常重要，必須設法轉移對手的視線，不要讓對手同時看見自己跟球。

視野

如果站在球跟對手之間，只要起跑就會被看穿，所以應該站在對手的視線之外，這樣才能讓對手無法預測。

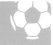

個人技術

1V1的技術

小組攻擊戰術

小組防守戰術

整體攻擊戰術

整體防守戰術

特殊訓練

point 2　如何做才不會造成越位？

進入對手後方區域的速度如果太快，很容易造成越位犯規，所以應該仔細判斷狀況，有時直跑，有時斜跑。

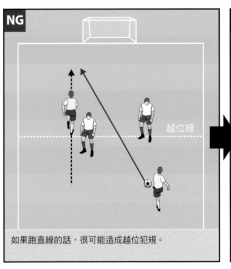

NG

越位線

如果跑直線的話，很可能造成越位犯規。

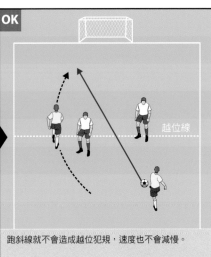

OK

越位線

跑斜線就不會造成越位犯規，速度也不會減慢。

關於「滲透性傳球」的問題！

Q 每次都想發動滲透性傳球，卻老是失敗，該怎麼辦才好呢？

A 想要切入對手後方的想法是很好的，但是滲透性傳球最容易成功的時候，是球員除了滲透性傳球之外還有其他選擇時。看清對手的動向，如果對手已預料到滲透性傳球，就改為帶球直接突破；如果對手往後退守後方，就改為直接將球傳到隊友的腳底。

Q 滲透性傳球雖然成功，卻一下子就會被追上了，沒有辦法創造進球機會……

A 接應者在接到球的時候是否維持著高速狀態是最大的關鍵。傳球者所傳的球必須又快又精準，才能讓接應者在毫不減低速度的情況下接到球。另外，接應者能不能以最高速度穩穩地接應球也是重點。

SHIMADA'S VOICE

好的滲透性傳球須具備什麼要素？

持控球者除了滲透性傳球之外，還必須具備單獨帶球突破的能力，如此才能讓防守方難以預測。當然，傳球的精準度、接應者的起動時機、在高速奔跑中穩穩接應球的能力也是很重要的。

個人技術

1V1的技術

小組攻擊戰術

小組防守戰術

整體攻擊戰術

整體防守戰術

特殊訓練

04 交叉傳球的原則

Principle

在擦肩而過的瞬間
迅速將球傳給隊友

所謂的交叉傳球（switch），指的是球員帶球向著隊友靠近，在擦肩而過的瞬間，迅速將球放給隊友。這個技巧不像回傳球是以突破防守為目的，多半用來擺脫對手的盯防，製造出無人防守的空間。

由於是兩位球員在極近距離下的配合，所以默契非常重要。如果能夠理解隊友的控球習慣及意圖，配合起來會更加順暢。

像巴塞隆納、西班牙這類擅長短傳的隊伍，經常可以看見這一招。除了回傳球等技巧之外，依狀況需要，也應該把這個技巧納入考慮之中。

應該學會的技巧

個人技術

1V1的技術

小組攻擊戰術

小組防守戰術

整體攻擊戰術

整體防守戰術

特殊訓練

追求目標 階段1 掌握交球時的默契

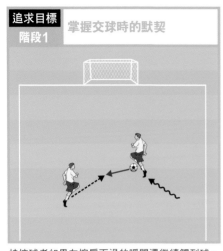

持控球者如果在擦肩而過的瞬間還繼續觸到球，接應者就很難把球穩穩接好，這點必須注意。

追求目標 階段2 提高速度

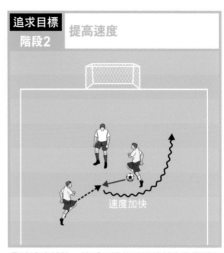

速度加快

帶球速度越快，擦肩而過的瞬間就越容易擺脫對手。

追求目標 階段3 自由決定放不放球

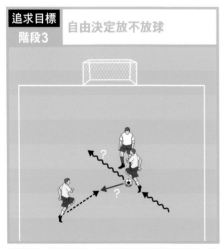

不見得一定要放球，有時候可以假動作放球，最後選擇自己繼續帶球前進。

追求目標 階段4 從密集地區進入空曠處

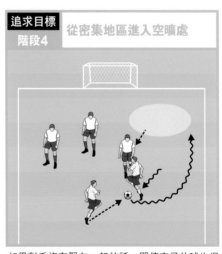

如果對手沒有聚在一起的話，即使交叉放球也很難擺脫盯防，所以應該觀察清楚對手間的疏密關係。

島 田 的 建 議

交叉傳球的動作必須自然、不著痕跡。

個人技術

1∨1的技術

小組攻擊戰術

小組防守戰術

整體攻擊戰術

整體防守戰術

特殊訓練

交叉傳球練習

 人數　10～16人

時間　10～15分鐘

 交叉傳球　 助攻

目　的 ▶ 讓球員學會交叉傳球的感覺。

做　法

【程序】
①2個人分站左右兩邊，其中一方傳球，開始起跑。

②接到球的人帶球向著斜角前進，另一個人也向著另一邊斜角前進。

③擦肩而過的瞬間將球放給隊友。

④到達底線之後，重複相同的動作。

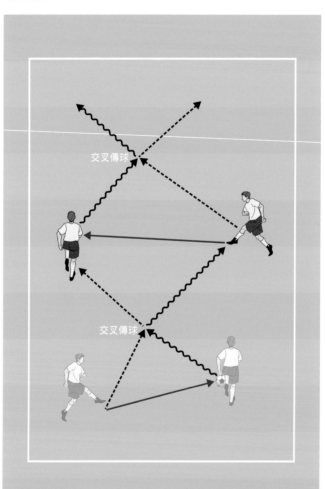

交叉傳球

交叉傳球

球與人的動向　◀---- 人的動向　◀━ 球的動向　◀〜〜 帶球

教練筆記
MEMO

這是一個運動量頗大的練習，所以也可以用來增加球員的持續力。一開始慢慢來，之後再逐漸加快速度。

這個訓練的目的在於熟悉交叉傳球的基本動作與正確的放球技巧。建議可以將這個訓練放在熱身運動之中，讓球員反復練習到滾瓜爛熟。

方法
025 交叉傳球之後射門

目 的

加入了交叉傳球戰術運用的射門訓練。

基 本　應 用　進 階

 人數　10～16人＋守門員

時間　15～20分鐘

| 交叉傳球 | 助攻 | |

做 法

【程序】

①由任一邊球員開始跑動。

②交叉傳球之後射門，或是不放球直接射門。

③換下一組。

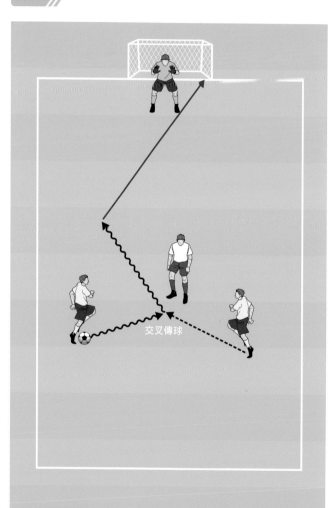

交叉傳球

| 球與人的動向 | ◀---- 人的動向 | ◀── 球的動向 | ◀〜〜 帶球 |

NG

如果持控球者在擦肩而過的瞬間還碰到球的話，放球時就很容易發生失誤，所以必須練到不要在放球的瞬間還碰到球，而且不管傳不傳球都必須帶得很流暢。

這裡是重點！
CHECK!

在這個射門訓練之中，由哪一邊的球員射門都沒關係。球員必須學會靠著傳球或不傳球的戰術運用來擺脫防守並抓住機會射門。

個人技術

1V1的技術

小組攻擊戰術

小組防守戰術

整體攻擊戰術

整體防守戰術

特殊訓練

093

方法 026 2V1交叉傳球

人數	10～15人＋守門員
時間	15～25分鐘

交叉傳球　撞牆球　助攻

目的 加入了交叉傳球戰術運用的射門訓練。

做法

【準備】
如圖所示擺設三角筒。

【程序】
①A帶球穿過兩個三角筒中間，將球傳給B，遊戲正式開始。

②攻擊方須靠著交叉傳球、撞牆球等戰術配合來射門得分。

③攻擊結束後就換下一組。

進階訓練
改變A跟B或防守者的開始位置，便可以模擬各種可能的狀況。

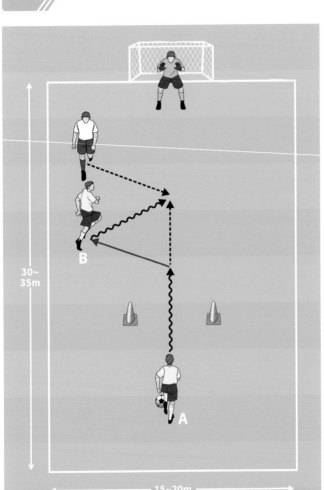

30～35m

15～20m

| 球與人的動向 | ◀----- 人的動向 | ◀─── 球的動向 | ◀〜〜 帶球 |

CHECK! 這裡是重點！ 未控球的球員應該觀察對手的位置及空間狀況，思考如何協助控球隊友。以交叉傳球來交換控球，擺脫對手，或是靠撞牆球來突破防守。

方法 027 2球門區的4V4

 人數　8～12人

 時間　15～25分鐘

目的　藉由交叉傳球尋找對方2個球門區中防守者較少處進攻。

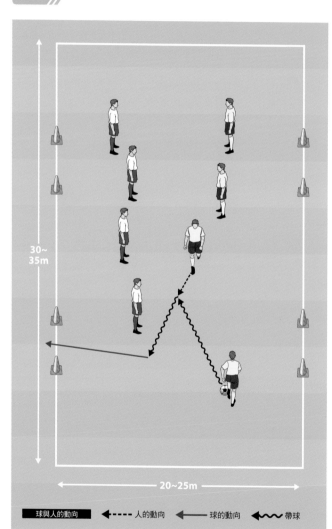

30～35m

20～25m

球與人的動向　◀----- 人的動向　◀—— 球的動向　◀∿∿ 帶球

做法

【準備】

在狹長形場地的兩邊各設置2個三角筒得分區。

【程序】

①4V4的小遊戲。

②選擇2個得分區中的任何一個進攻都可以。

③設定時間限制。

在對手不密集的地方進行交叉傳球是不太有效的。應該先帶球進入對手聚集之地,吸引了對手的盯防之後,再靠交叉傳球把球帶到沒有對手的區域。

這裡是重點! **CHECK!**　透過交叉傳球來改變攻擊目標,並善加利用交叉傳球技巧。像圖片中這樣吸引對手的注意,隊友向著場邊奔去,最能發揮交叉傳球的效果。

個人技術

1V1的技術

小組攻擊戰術

小組防守戰術

整體攻擊戰術

整體防守戰術

特殊訓練

04 交叉傳球

重點解說

傳球必須不著痕跡

point **1** 觸球的時機

　　在進行交叉傳球的時候，如果持控球者在擦身而過的瞬間觸碰了球，接應者將難以預測球會往哪邊跑，無法將球穩穩接過。帶球的最後一次觸球必須選在留有一點距離的位置上。

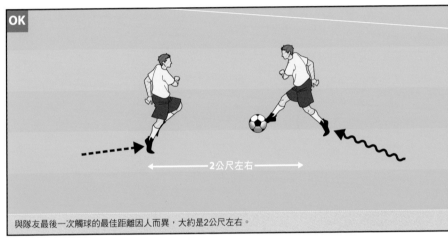

OK

←────2公尺左右────→

與隊友最後一次觸球的最佳距離因人而異，大約是2公尺左右。

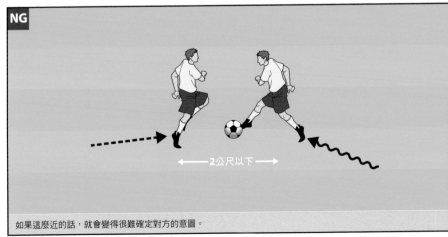

NG

←──2公尺以下──→

如果這麼近的話，就會變得很難確定對方的意圖。

個人技術

1∨1的技術

小組攻擊戰術

小組防守戰術

整體攻擊戰術

整體防守戰術

特殊訓練

利用球員之間的疏密狀況

　　舉例來說，假如距離對手太遠的話，交叉傳球之後也很難擺脫對手的盯防。在進行交叉傳球的時候，必須觀察清楚對手的狀況。

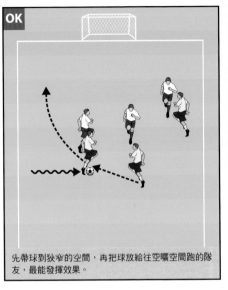

OK

先帶球到狹窄的空間，再把球放給往空曠空間跑的隊友，最能發揮效果。

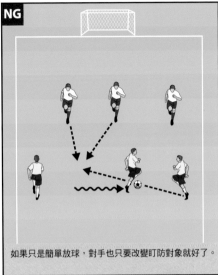

NG

如果只是簡單放球，對手也只要改變盯防對象就好了。

關於「交叉傳球」的問題！

Q 總是沒辦法順利將球放給隊友，該怎麼辦才好呢？

A 在交叉傳球的瞬間，如果雙方都碰觸到球的話，就會無法順利放球。持控球者應該以身體擋住對手，利用距離對手較遠的腳來帶球，而且在放球給隊友的那一瞬間不要碰到球。

Q 有時雖然放了球，但是球還是一下就被搶走了，該怎麼辦才好呢？

A 如果腦中只想著要處理好交叉傳球，可能反而忽略了對手的動向。不要只盯著隊友跟球看，應該注意觀察對手的動向，再來決定要不要放球。

SHIMADA'S
VOICE

好的交叉傳球應具備什麼要素？

首先，持控球者應該以身體擋住對手，並且令對手看不清楚球在哪裡。在交叉放球的那一瞬間，持控球者盡量不要碰觸到球。接應球的隊友只要突然加快速度，就可以大幅減少球馬上被搶走的機率。

個人技術

1 V 1 的技術

小組攻擊戰術

小組防守戰術

整體攻擊戰術

整體防守戰術

特殊訓練

05 疊瓦式助攻的原則

Principle

冒險向前跑！

　　從隊友後面超越，接應隊友傳出的球，這樣的技巧就叫作「疊瓦式助攻」(overlap)。有很多人以為疊瓦式助攻的意思是後衛跑到前線參與助攻動作，但這個字 (overlap) 的原意只是「超越己方球員」而已，所以中場超越前鋒的動作也算是一種疊瓦式助攻。

　　對手的防守陣型如果非常完美，一直在自己人之間互相傳球是無法創造機會的，此時如果後方的球員冒著風險向前推進，製造

區域性的人數優勢，那麼攻擊的威力便可以大幅提升。

　　疊瓦式助攻在現代足球中已是很常見的團隊戰術，但必須注意的是這個動作一旦失敗，將陷入防守人數不足的窘境，絕對不能輕忽大意。

追求目標 階段1 找出空曠的空間

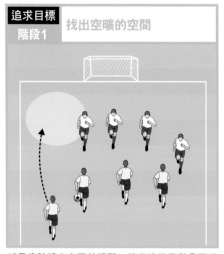

球員應該擴大自己的視野，找出適當發動疊瓦式助攻的空曠空間。

追求目標 階段2 掌握跑動時機

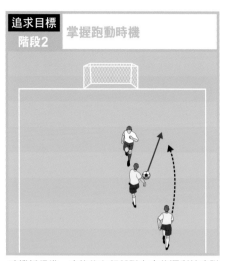

時機抓得準，才能夠在超越隊友之後順利接應隊友的傳球。

追求目標 階段3 維持攻守的平衡

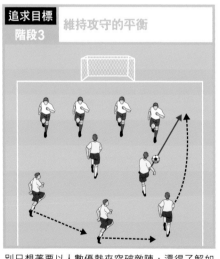

別只想著要以人數優勢來突破敵陣，還得了解如果球被搶走該怎麼處理。

追求目標 階段4 利用人數優勢來進攻

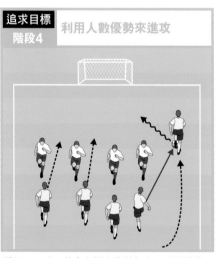

譬如5V4時，就會有隊友處於無人盯防的狀態，此時要積極傳球，創造攻擊機會。

島 田 的 建 議

疊瓦式助攻可以創造出足球團隊攻勢的戰力。

個人技術

1 V 1 的技術

小組攻擊戰術

小組防守戰術

整體攻擊戰術

整體防守戰術

特殊訓練

個人技術

1V1的技術

小組攻擊戰術

小組防守戰術

整體攻擊戰術

整體防守戰術

特殊訓練

方法 028 1V2＋2V1

👤 人數　6～12人＋守門員

🕐 時間　15～25分鐘

疊瓦式助攻

目　的 靠著第三者的協助體會疊瓦式助攻的感覺。

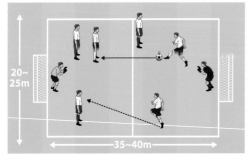

20～25m

35～40m

做　法

【程序】
①簡單來說就是分成兩邊進行3V3的遊戲。

②遊戲開始時，2個人站在己方陣營內，1個人站在對手陣營區。

③設定時間限制。

✅規則
●攻擊方向著對手陣營傳球時，另一個隊友可以上前進行疊瓦式助攻。
●防守方不能超越中線。

👉 這裡是重點！ CHECK! 觀察球員是否能在隊友傳球的瞬間迅速發動疊瓦式助攻。如果動作太慢，對手陣營內的隊員就會將球守住，爭取時間。但這麼一來，失球的機率當然也會大幅提升，所以疊瓦式助攻的動作必須非常迅速。

方法 029 2場地的4V4

👤 人數　8～16人＋守門員

🕐 時間　15～25分鐘

疊瓦式助攻

目　的 學習利用疊瓦式助攻創造人數優勢。

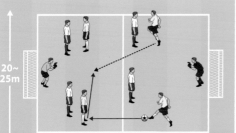

20～25m

35～40m

做　法

【程序】
①分成兩邊進行4V4的遊戲。

②設定時間限制。

✅規則
●攻擊者向著對手陣營傳球時，另一個隊友可進行疊瓦式助攻。
●防守方不能超越中線。

這裡是重點！ CHECK! 疊瓦式助攻雖然可以創造出3V2的人數優勢，但如果沒有注意保持平衡，3個人都拚命往前衝的話，一旦球被截走就很容易失球，所以在跑動位置的時候要兼顧回防時的安全性。

方法 030 利用疊瓦式助攻的控球遊戲

 基本　應用　進階

人數　10～20人

時間　15～25分鐘

疊瓦式助攻　助攻

目的

利用來自後方的疊瓦式助攻，維持控球狀態。

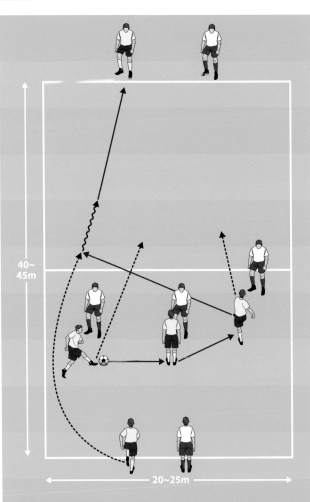

做法

【準備】
將場地分成兩邊。

【程序】
①3V3的換場控球遊戲。

②控球方球員利用疊瓦式助攻形成4V3的狀態，互相傳球。

③將球傳給在對面場地外等候的隊友。

④3人之中必須1人留在原場地內，另2人與疊瓦式助攻的1人則移動到對面場地。

⑤重複同樣的步驟。

40～45m

20～25m

| 球與人的動向 | ◀----- 人的動向 | ◀─── 球的動向 | ◀∿∿ 帶球 |

NG

防守方應該積極盯防控球者，設法將球搶走。

 這裡是重點！CHECK!

疊瓦式助攻行動中最重要的就是起跑的時機點。一旦看到對手陣營中出現空隙，後方的球員就要立刻起跑，衝入那個空隙之中。尤其是當球跟球員都聚集在同一側時正是最佳機會。

個人技術

1V1的技術

小組攻擊戰術

小組防守戰術

整體攻擊戰術

整體防守戰術

特殊訓練

個人技術

1V1的技術

小組攻擊戰術

小組防守戰術

整體攻擊戰術

整體防守戰術

特殊訓練

方法 031 十字型控球遊戲

人數　12～16人

時間　15～25分鐘

疊瓦式助攻　助攻

目 的　進行疊瓦式助攻時須注意方向的控球遊戲。

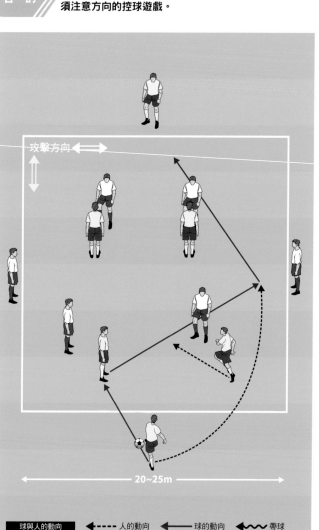

攻擊方向

20～25m

球與人的動向　◀---- 人的動向　◀── 球的動向　◀∿∿ 帶球

做 法

【準備】
● 分成橫向及縱向2個隊伍。
● 場內為4V4。
● 場外如圖各站2個人。

【程序】
① 由一邊發球，遊戲開始。

② 發球的球員進行疊瓦式助攻，進入場內形成5V4的狀態，設法將球傳往場地的縱向對邊。成功將球傳往縱向對邊的球員就跑動到縱向對邊的場外。

③ 由對面開始，逆向重複相同的步驟。

④ 對方隊伍如果搶到球，則進行橫向傳球遊戲。

⑤ 設定時間限制。

⚠進階訓練

由於這是沒有得分要素的控傳球遊戲，所以可以加入「先成功來回幾次的隊伍獲勝」之類的規則，增加隊伍的鬥志。

CHECK! 由於兩隊的傳球方向不同，分別為縱向及橫向，所以搶到球的瞬間，隊友必須立刻修正位置。速度越快越好，來回傳球將對手完全擺脫。

方法 032 8V8的3個區域

人數　16人＋守門員

時間　20～30分鐘

疊瓦式助攻　助攻

目的

將場地分成3個區域，
練習階段性的疊瓦式助攻。

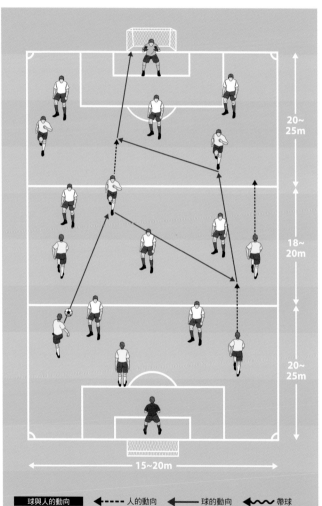

20~25m

18~20m

20~25m

15~20m

球與人的動向　◀┈┈ 人的動向　◀── 球的動向　◀〜〜 帶球

做法

【準備】
如圖所示將場地分成3個區域。

【程序】
①分成3個區域，8V8進行遊戲。

②從防守區開始遊戲，將球傳入中央區，1個隊友進行疊瓦式助攻。

③從中央區將球傳入攻擊區，同樣由1個隊友進行疊瓦式助攻，最後以射門為目標。

④設定時間限制。

進階訓練
等球員習慣了規則之後，就讓防守方積極攔截球。如果球員們都適應了，可試著取消分區限制，看看球員們是否真的習慣了疊瓦式助攻的感覺。

這裡是重點！CHECK!　疊瓦式助攻雖然可以創造攻擊上的人數優勢，但球被搶走時卻會造成人數劣勢，所以不能每個人都拚命上前，應該要注意攻守的平衡。

個人技術　1V1的技術　小組攻擊戰術　小組防守戰術　整體攻擊戰術　整體防守戰術　特殊訓練

05 疊瓦式助攻

學會利用空間的疊瓦式助攻

point 1 掌握跑動時機

在進行疊瓦式助攻的時候，向著無人空間跑的時機非常重要。如果一看到無人空間就急著衝過去，會變成得在前線等球來的狀況。如此一來，對手就有較多的時間盯防或補位。要掌握最適當的時機，必須多加訓練。

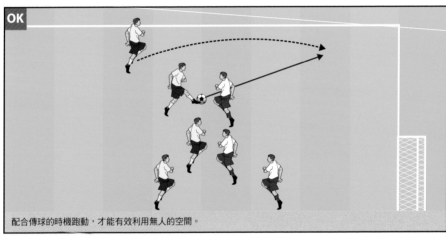

OK

配合傳球的時機跑動，才能有效利用無人的空間。

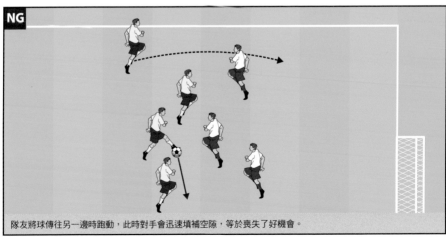

NG

隊友將球傳往另一邊時跑動，此時對手會迅速填補空隙，等於喪失了好機會。

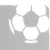

個人技術

1V1的技術

小組攻擊戰術

小組防守戰術

整體攻擊戰術

整體防守戰術

特殊訓練

point 2 設法製造無人空間

　　適合進行疊瓦式助攻的無人空間，除了等待自然產生之外，還可以靠著前線隊友的配合來刻意製造。例如前鋒隊友從邊翼向中間進攻，就可以把對方後衛吸引到中間來，如此空間便可以進行疊瓦式助攻。

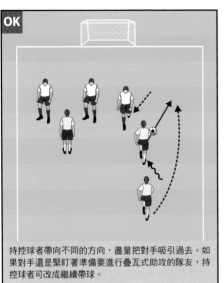

OK

持控球者帶向不同的方向，盡量把對手吸引過去。如果對手還是緊盯著準備要進行疊瓦式助攻的隊友，持控球者可改成繼續帶球。

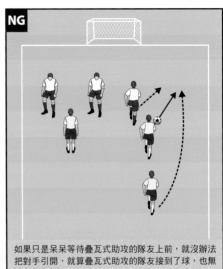

NG

如果只是呆呆等待疊瓦式助攻的隊友上前，就沒辦法把對手引開，就算疊瓦式助攻的隊友接到了球，也無法突破防守。

關於「疊瓦式助攻」的問題！

Q 疊瓦式助攻在什麼樣的時機使用最有效呢？

A 　　當攻擊方與防守方的人數相同（1V1或2V2）時，疊瓦式助攻可以讓攻方增加1個人，此時一定會有1名隊友是處於無人盯防的狀態，再突然利用帶球、撞牆球或滲透性傳球，才有機會突破防守陣營。

對方難道不會補位嗎？

　　攻擊方的速度必須快得令對手來不及補位。如果對手迅速補位令雙方人數又變成一樣的話，有時退回來重整攻勢是較好的選擇。

Q 一旦疊瓦式助攻失敗，非常容易遭到對手的快速反擊，該怎麼辦才好呢？

A 　　如果有1個人協助進行疊瓦式助攻，己方就等於少了1個人防守球員。此時隊友必須適時補位，填補防守空隙。

舉例來說，假如右邊後衛上前進行疊瓦式助攻，要怎麼補位呢？

　　做法有很多種，例如中後衛跟左翼後衛可以往右邊移位，填補無人盯防的空間，或是由防守中場來填補等等。

擲界外球入場的技巧

學會正確的擲球方法，**別造成犯規！**

- 擲界外球時兩腳必須著地
- 球必須通過頭頂
- 身體方向跟投球方向必須一致

1. 迅速擲球

此原則適用於所有發球狀況。一旦比賽因界外球之類的原因而暫停，一定要盡快讓比賽重新再開始。由於比賽中必須維持高度集中力，所以比賽一旦暫停，對手很有可能會因此鬆懈下來。如果能把握這個機會，在對手重整防守陣勢之前迅速立即比賽的話，便有可能獲得優勢。球員在撿界外球時便應該觀察全場，先找出對手的破綻。

2. 擲出讓隊友容易處理的球

擲球的時候除了方向之外，高度也必須注意。如果朝著頭部擲的話，隊友比較難把球穩地控住，所以最好擲向隊友的腳下。

3. 拉開空間

擲球進場的距離沒辦法像踢球那麼遠，如果所有人都朝擲球者靠近，空間就容易變得密集。所以隊友之間必須互相配合，例如開始就把打算運用的空間拉下來，球一擲進場便往那個空間跑，或者是靠隊友的跑動來創造新空間，球一擲進場便進入空間之中。擲球者則必須保持隨時可以擲球的姿勢，才不會錯過任何一次掌握空間的機會。

4. 擲發球的那一瞬間就開始行動

擲球入場時，球場內的人數是10V11，也就是擲球一方會暫處於人數上的劣勢。所以球員一擲完球便應該迅速進入球場，讓隊友多一位傳球的選擇。

第4章
小組防守戰術

在1∨1的對抗中，持控球者掌握著主導權，
因此防守方的其他隊友應該想盡辦法搶走控球者的企圖。
隊員們應該不斷練習，熟悉小組的防守方式。

（防守訓練如果能在理解各種戰術的重點之後進行，將更接近實際比賽狀況。）

個人技術

1V1的技術

小組攻擊戰術

小組防守戰術

整體攻擊戰術

整體防守戰術

特殊訓練

01 近逼與補位的原則

小組防守的基本概念

Principle

　　所謂的「近逼與補位」，指的就是一名球員上前設法搶球（近逼）時，為了預防此隊友被對方突破，所以其他隊友應該採取因應措施（補位）的團隊防守概念。

　　這概念說起來簡單，但實際比賽的時候卻沒有時間讓球員慢慢觀察局勢，所以常常會發生所有隊友都上前近逼，結果被對方突破，或是所有人都想補位，結果造成防守線往後退的狀況。圍繞著控球者周圍的防守球員之間必須擁有良好的默契，盡量減少配合上時間的損失。

　　此外，攻擊方的技術越高超，防守方的應對就越困難。防守訓練的品質會因攻擊的品質高低而造成極大落差，所以在訓練時，負責攻擊的一方一定要全力以赴。同樣的原則也可以套用在攻方訓練上。

01 近逼與補位

到底該
站在什麼樣的位置上呢？

為了防範被突破的狀況，所以必須補位。但是，補位者可不是跑到近逼隊友的正後方就可以了。因為如果這麼做的話，對手只要一個橫向傳球就可以輕易突破己方的防守。補位者所站的位置除了必須具有補位效果外，還必須能隨時針對自己原本所盯防的對手進行近逼。

point 1　2V2的補位技巧

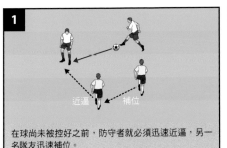

1 在球尚未被控好之前，防守者就必須迅速近逼，另一名隊友迅速補位。

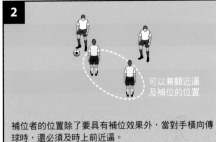

2 補位者的位置除了要具有補位效果外，當對手橫向傳球時，還必須及時上前近逼。

可以兼顧近逼及補位的位置

point 2　3V3的補位技巧

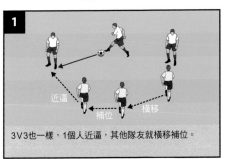

1 3V3也一樣，1個人近逼，其他隊友就橫移補位。

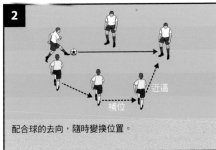

2 配合球的去向，隨時變換位置。

近逼　補位　橫移

近逼　補位

島　田　的　建　議

防守陣勢必須能夠應付各種不同的攻擊變化！

個人技術

1V1的技術

小組攻擊戰術

小組防守戰術

整體攻擊戰術

整體防守戰術

特殊訓練

02 單邊斷球的原則

稍微改變一下位置
就可以把攻擊者逼入死角

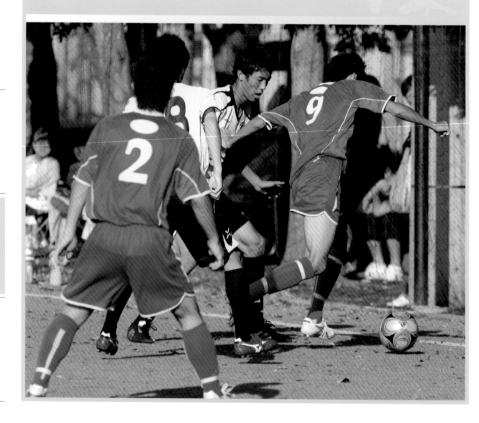

　　在攻擊的章節中，我不斷強調攻擊方必須「保持攻擊的多樣性」。反過來說，就防守方而言，「如何減少對手能夠採取的攻擊模式」就成了非常重要的關鍵。而單邊斷球（ONE SIDE CUT）就是在此概念下產生的防守戰術。

　　舉例來說，只要站在對手的左邊，便可以封死對手左邊的範圍（左邊的單邊斷球）。但是如果沒跟隊友配合好的話，對手就會輕而易舉地從右邊突破。換句話說，進行單邊斷球的時候，必須要與周圍的隊友保持良好默契，因此要隨時掌握狀況，與隊友互相呼喊、溝通。

　　在防守的動作上面，橫向移動1公尺，或是往左轉個30度，即使是這樣的小動作，也會對成敗有著非常大的影響。一個好的防守者，必須擁有寬廣的視野及精準的狀況判斷能力。

個人技術

1V1的技術

小組攻擊戰術

小組防守戰術

整體攻擊戰術

整體防守戰術

特殊訓練

02 單邊斷球

重點解說

限制攻擊者的攻擊方向

　　如果攻擊者能自由決定往左或往右的話,防守方就會處於被動狀態。此時防守者如果偏向一邊,故意把另一邊空下來,反而容易掌握攻擊者的行動。例如希望攻擊者從右邊進攻的話,就站在攻擊者的左邊,切斷左邊的進攻可能性。

point **1** 把攻擊者逼向某一邊

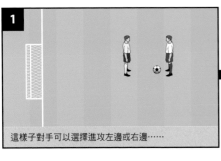

這樣子對手可以選擇進攻左邊或右邊……

左邊斷球,把對手逼向右邊。

point **2** 讓對手處於人數上的劣勢

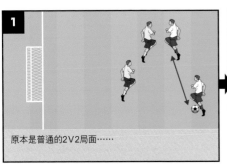

原本是普通的2V2局面……

切斷對手之間的呼應,形成1V2的狀況,迅速地搶下球。

島 田 的 建 議

有計畫性地將對方誘入陷阱之中!

個人技術

1V1的技術

小組攻擊戰術

小組防守戰術

整體攻擊戰術

整體防守戰術

特殊訓練

03 攔截球的原則

Principle

看穿對手的攻勢
先發制人的防守方式！

所謂的攔截球（intercept），就是趁對手傳球的時候跑入傳球路線中，將球搶走。這個動作可以迅速讓己方轉守為攻，所以防守方只要一有機會就應該積極嘗試。

要成功把球攔截下來，重點在於預測對手的動作。而為了容易預測對手的動作，必須跟單邊斷球之類限制對手行動的戰術互相配合。如果對持控球的對手盯得不夠緊，讓

他可以在兩、三種行動中自由選擇的話，便很難成功將球截走。

另外，一攔截到球就必須要迅速展開攻勢，所以高速移動下的控球能力也很重要。如果處理不當，好不容易攔截到的球馬上又會被對手搶回去。

個人技術

1V1的技術

小組攻擊戰術

小組防守戰術

整體攻擊戰術

整體防守戰術

特殊訓練

03 攔截球

重點解說

什麼樣的位置最適合攔截球？

盯防的時候必須擋在「對手與己方球門之間的連結線」上，這是基本原則。只要在這個基本原則中稍微加一點變化，便可以讓攔截球的成功率大幅增加。

point **1** 站在可以同時看見球跟對手的位置上

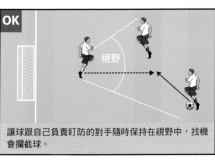

OK

視野

讓球跟自己負責盯防的對手隨時保持在視野中，找機會攔截球。

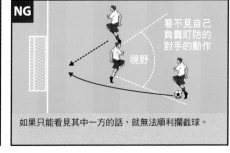

NG

看不見自己負責盯防的對手的動作

視野

如果只能看見其中一方的話，就無法順利攔截球。

point **2** 不要排成一直線，應該稍微偏向一旁

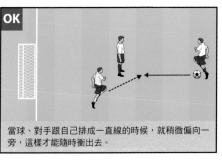

OK

當球、對手跟自己排成一直線的時候，就稍微偏向一旁，這樣才能隨時衝出去。

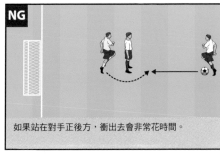

NG

如果站在對手正後方，衝出去會非常花時間。

島 田 的 建 議

攔截對手的球，也攔截對手的攻擊戰術！

個人技術

1V1的技術

小組攻擊戰術

小組防守戰術

整體攻擊戰術

整體防守戰術

特殊訓練

04 拖延的原則

Principle

當人數處於劣勢的時候 要耐心等候隊友的回防

雖然比賽時雙方人數都是11人，但是在某些情況下，例如遭遇反擊快攻時，就必須以較少的人數對抗較多的對手。此時的防守者應該盡量拖延對手時間，等候隊友回來支援，這就是拖延的基本概念。

拖延的技術中，有所謂「防縱不防橫」的概念，但是更重要的其實是由攻轉守的速度。因隊友的疏失而丟球時，應立刻對持控球對手緊咬不放，使對方無法將球往前送，迫使對手橫向傳球或把球往後傳，等到己方隊友回防之後再積極搶球。

個人技術

1∨1的技術

小組攻擊戰術

小組防守戰術

整體攻擊戰術

整體防守戰術

特殊訓練

04 拖延

總之阻止對手縱向傳球！

想要拖延對手的進攻速度，總之就是要阻止對手往縱向帶球或傳球，讓他只能橫向傳球，減慢進攻節奏。緊緊黏住對手，等待隊友完成防禦陣型。

point 1 不讓對手轉身

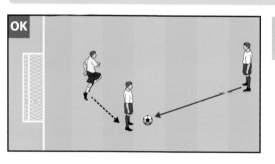

OK

像這樣緊緊黏住，對手就只能橫向傳球或把球往後傳，可說是拖延的最佳方式。

point 2 不讓對手有時間加速

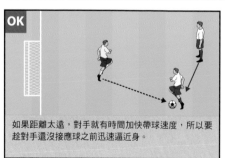

OK

如果距離太遠，對手就有時間加快帶球速度，所以要趁對手還沒接應球之前迅速逼近身。

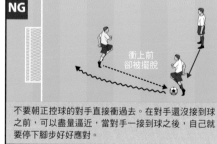

NG

衝上前卻被擺脫

不要朝正控球的對手直接衝過去。在對手還沒接到球之前，可以盡量逼近，當對手一接到球之後，自己就要停下腳步好好應對。

島 田 的 建 議

迅速判斷人數狀況，做出最適當的行動！

個人技術

1V1的技術

小組攻擊戰術

小組防守戰術

整體攻擊戰術

整體防守戰術

特殊訓練

方法 033 2V2的補位

👤 人數　12～16人

🕐 時間　15～20分鐘

近盯與補位　尋找適當位置

目 的　配合球的去向，訓練近逼與補位。

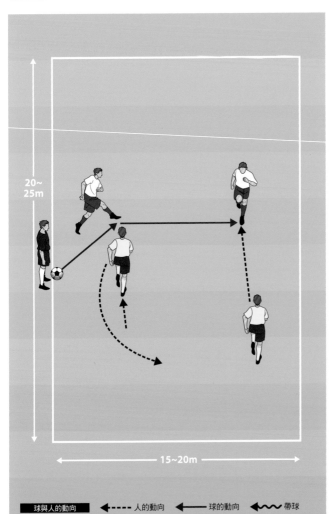

20～25m

15～20m

■ 球與人的動向　◀----- 人的動向　◀—— 球的動向　◀〰〰 帶球

做 法

【程序】

① 由教練供球，遊戲開始。2V2，能帶球超越對方的底線就獲勝。

② 攻擊方可以使用帶球、撞牆球、交叉傳球等各種技巧，往底線前進。

③ 防守方要設法搶下球，反擊對手的底線。

④ 約定時間之後，換下一組。

⚠進階訓練 //////

教練在供球的時候，應該盡量變化，例如故意傳出比較輕的球、引誘失誤的球、反彈球、或是出現在接應者背後的球，這些都是比賽上實際有可能出現的狀況。

這裡是重點！CHECK!　距離持控球對手較近的球員迅速上前近逼，隊友則進行補位。教練應觀察球員是否能配合球的去向而移動到最合適的位置。

方法 034 2V2＋三角式傳球的防守

訓練球員阻擋攻擊方的三角式傳球，將攻擊方逼入死角。

人數 6～16人

時間 15～20分鐘

近逼與補位　尋找適當位置　三角式傳球

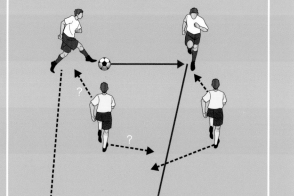

目標球員

? ?

目標球員

球與人的動向　◀----- 人的動向　◀─── 球的動向　◀〜〜 帶球

做法

【準備】

與方法033相同，只是多了標示盤及目標球員。

【程序】

①由攻擊方或教練的供球開始。帶球超越對方的底線就獲勝。

②攻擊方可以朝目標球員傳出三角式傳球。

③防守方一搶到球，攻守模式立刻交換。

④約定時間之後，換下一組。

規則

目標球員只負責將球回傳。

NG

攻擊方不能滿腦子只想著要發動三角式傳球。如果三角式傳球的路線被切斷，應該改採帶球或傳球給其他隊友，等待進攻的機會。盡量讓防守方感到棘手，對防守方而言才算是有效的訓練。

這裡是重點！CHECK!　觀察防守方球員在近逼搶球的過程中能不能阻斷三角式傳球的路線。防守方應該緊迫盯人，就算對手朝目標球員傳出球，也要讓他們接不到回傳球。

個人技術

1V1的技術

小組攻擊戰術

小組防守戰術

整體攻擊戰術

整體防守戰術

特殊訓練

方法 035 3V3的補位

個人技術

1V1的技術

小組攻擊戰術

小組防守戰術

整體攻擊戰術

整體防守戰術

特殊訓練

🚶 人數	6～12人
⏱ 時間	15～20分鐘

近逼與補位	尋找適當位置	

目 的 ▶ 讓球員練習當1個人近逼時，2個人搭配補位。

- - - - - - 做 法 - - - - - -

【程序】

① 教練供球之後開始3V3的遊戲。帶球超越對方的底線就獲勝。

② 防守方一搶到球，攻守雙方立刻交換。

③ 約定時間之後，換下一組。

🔴 進階訓練 ////////

此練習最重要的是教練的供球方式。教練有時候可以把球傳得令攻擊方不好接，或是事先不說哪邊是攻擊方，傳球時假裝要傳給另一邊的隊伍，最後卻傳給這邊的隊伍，如此可以讓練習變得更加刺激。

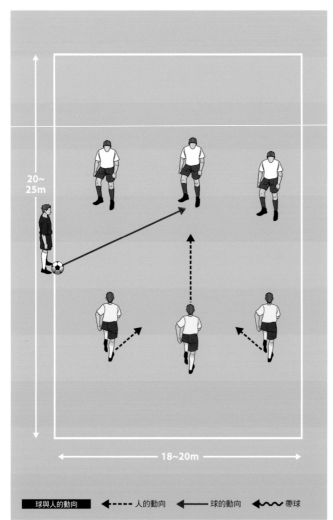

20～25m

18～20m

▬▬ 球與人的動向	◀---- 人的動向	◀── 球的動向	◀〰〰 帶球

近逼是重點！ CHECK! 雖然變成3V3，但是近逼與補位的目的還是沒有變。3個球員必須配合得宜，不能3個人都上前近逼，或是1個人被對手帶球突破時，剩下2人都做出補位動作而沒人上前近逼。

個人技術

1 V 1 的技術

小組攻擊戰術

小組防守戰術

整體攻擊戰術

整體防守戰術

特殊訓練

方法 036 從傳球到2V2

 人數　10～16人＋守門員

時間　15～20分鐘

近逼與補位　尋找適當位置　攔截球

目 的

訓練球員對接球者近逼，或把球攔截走。

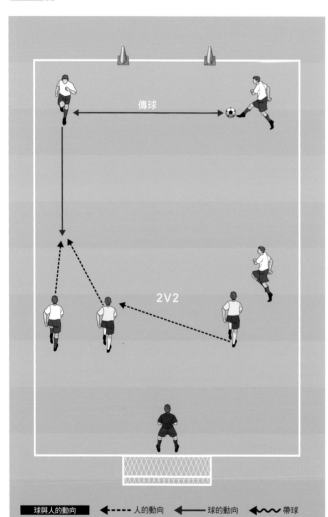

傳球

2V2

做 法

【準備】

如圖所示擺放三角尚。

【程序】

①攻擊方的2人在後方互相傳球。

②後方的2人可以在任何時間點將球傳到前方，此時2V2的遊戲便正式開始。防守方可以試圖攔截這個傳球。

③防守方如果搶到球，就帶球或傳球穿過前方的三角筒中間。

NG

防守方不能讓攻擊方輕易向前進攻。就算沒辦法將球攔截下來，也應該盡量盯防，阻撓攻擊方的行動。

■ 球與人的動向　◀---- 人的動向　◀── 球的動向　◀〜〜 帶球

　連接要點！ CHECK!　沒有截到傳球的防守方應該立刻尋找補位位置。如果隊友被對手帶球突破，可以立即應對，就算對手進行橫向傳球也可以從中攔截。

個人技術

1V1的扰術

小組攻擊戰術

小組防守戰術

整體攻擊戰術

整體防守戰術

特殊訓練

關於「近逼與補位」的問題！

Q 補位的位置是不是後面一點比較安全？

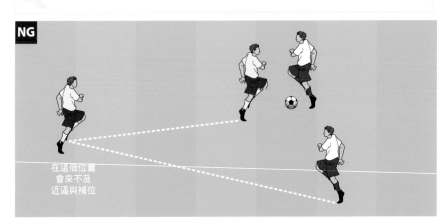

在這個位置
會來不及
近逼與補位

A 補位的位置不應該太後面，最好是幾乎與隊友平行，因為距離太遠的話，隊友被突破時無法立刻上前，而且如果對手橫向傳球，也來不及近逼。教練如果看到有球員習慣站在比較遠的後面位置，應該立即暫停練習，以誘導的方式問他：「站在那裡，你認為能搶到球嗎？」

Q 我指示球員「不要管比較遠的對手」，結果他真的放任那個對手完全不管，最後那個對手接到球並突破防守。我該怎麼下達指示才對呢？

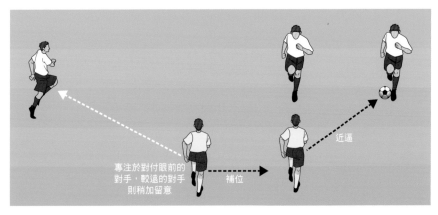

專注於對付眼前的
對手，較遠的對手
則稍加留意

補位

近逼

A 應該解釋清楚「不要管」的定義。所謂的不要管，不是真的完全放任不管，只是不用緊緊貼住，但還是要稍加留意。站的位置必須能夠兼顧，如果是較遠的對手接到球，才能夠立刻上前防守。

方法 037 2V1的單邊斷球

目的 訓練球員限制進攻者的方向，將進攻者逼到邊緣。

人數 10～16人

時間 25～30分鐘

單邊斷球　近逼與補位

做法

【準備】
如圖所示擺放三角筒及標示盤。

【程序】
①A帶球，B朝標示盤衝，A將球傳給B。
②防守者盯防B。A負責助攻，形成2V1的狀況。
③防守者搶到球，就換組。

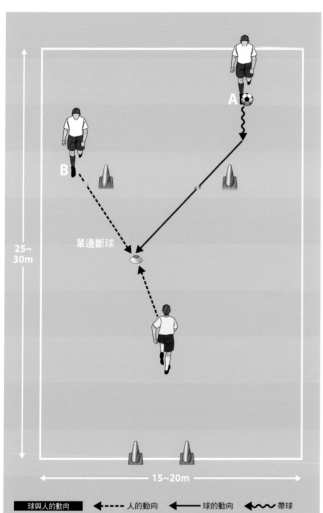

25～30m

單邊斷球

15～20m

球與人的動向 ◀---- 人的動向 ◀── 球的動向 ◀〜〜 帶球

對攻擊方而言，這是助攻的練習。由於人數上是2V1的優勢，只要好好傳球，進球是理所當然的。為了提高防守訓練的效果，攻擊方絕對不能放水。

由於是2V1，所以防守方如果只是呆呆防守，讓攻擊方自由傳球的話，馬上就會被進球突破。此時防守方應該擋住傳球路線（單邊斷球），把攻擊者逼向邊翼，再伺機搶球。

個人技術

1V1的技術

小組攻擊戰術

小組防守戰術

整體攻擊戰術

整體防守戰術

特殊訓練

121

個人技術

1 V 1 的技術

小組攻擊戰術

小組防守戰術

整體攻擊戰術

整體防守戰術

特殊訓練

方法 038　2V2的單邊斷球

基本　應用　進階

人數　10～16人

時間　15～20分鐘

單邊斷球　　助攻

目的 訓練防守者將進攻者逼進人數處於劣勢的局面。

20～25m

15～20m

球與人的動向　◀----▶ 人的動向　◀── 球的動向　◀∿∿ 帶球

做法

【程序】

①教練供球，開始2V2的遊戲。帶球穿越對方的底線就獲勝。

②攻擊方應利用帶球、撞牆球、交叉傳球等技巧來進攻。

③防守方則設法搶球，朝對方的底線進攻。

④經過一定時間之後，換下一組。

NG

絕對不能讓攻擊方發動回傳球攻勢。在切斷傳球路線的前提下，由於兩名防守者都圍繞在控球者的周圍，所以如果讓控球者找到縫隙傳球成功的話，將會非常危險。防守者要抱持著「一定要將球搶下」的決心。

這裡是重點！CHECK! 一般來說，除了負責近逼的防守者之外，其他隊友應該擔任補位的工作。但如果有機會的話，為了搶球，也可以在封鎖傳球路線的前提下以2V1來對付進攻者。一但進入2V1的狀況，就必須盡早將球搶下，免得戰局發生變數。

方法 039 2V2＋三角式傳球的單邊斷球

👤 人數	10～16人
⏱ 時間	15～20分鐘

單邊斷球　助攻　三角式傳球

目　的 防止進攻者縱向傳球，製造出進攻者的人數劣勢。

做法

【準備】
如圖所示擺放標示盤。

【程序】
① 由攻擊方或教練的供球開始。帶球超越對方的底線就獲勝。
② 攻擊方可以選擇對目標球員作出三角式傳球。
③ 防守方一搶到球，攻守立刻交換。
④ 經過一定時間之後，換下一組。

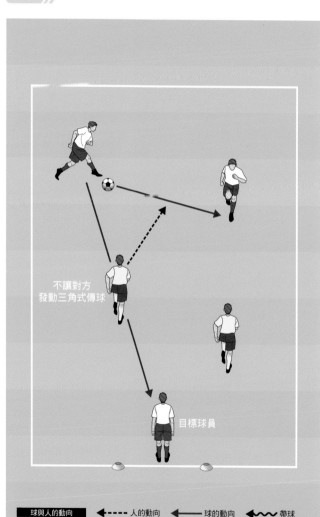

不讓對方
發動三角式傳球

目標球員

球與人的動向　◀---- 人的動向　◀── 球的動向　◀〜〜 帶球

NG

即使被攻擊方傳球成功，防守方也不能放棄抵抗，應該立即重整陣勢，纏住攻擊方，阻止攻擊方進球。

還得是重點！
CHECK!

進入1V2的狀況之後，2名防守者應該分別擋住橫向傳球及三角式傳球的路線。如果還是傳了球，就要趁對方還沒接到球之前迅速逼近，不要給對方自由行動的機會。

個人技術

1V1的技術

小組攻擊戰術

小組防守戰術

整體攻擊戰術

整體防守戰術

特殊訓練

個人技術

1V1的技術

小組攻擊戰術

小組防守戰術

整體攻擊戰術

整體防守戰術

特殊訓練

方法 040 　從傳球（1V2）到 2V2的單邊斷球

👤 人數　12～18人＋守門員

⏱ 時間　15～25分鐘

單邊斷球　攔截球　近逼與補位

目的

訓練防守者限制對手傳球方向，
使隊友能更迅速上前防守。

20～25m

1V2的傳球

2V2

15～20m

| 球與人的動向 | ◀----- 人的動向 | ◀── 球的動向 | ◀〜〜 帶球 |

做法

【準備】
如圖所示擺放三角筒。

【程序】
①前線的2名攻擊者互相傳球，1名防守者負責防守，攻擊者找機會縱向傳球。

②互相傳球的2名攻擊者一抓到好機會就縱向傳球，此時後方便進入2V2的狀態。後方的防守者可試圖攔截此傳球。

③防守方一搶到球，就朝前方的兩組三角筒球門進攻。

NG

前線的防守者一旦發動單邊斷球戰術後，就絕對不能讓對手換到另一側發動攻擊，否則後方的防守者會不知道如何應對。

還裡是重點！CHECK!　在前線放一名防守者，可以靠單邊斷球限制進攻者傳到後方的球，如此一來後方的防守者就更加容易預測攻擊方縱向傳球的位置，將球攔截下來的機會也會變大。

關於「單邊斷球」的問題！

個人技術

1∨1的技術

小組攻擊戰術

小組防守戰術

整體攻擊戰術

整體防守戰術

特殊訓練

 每次發動單邊斷球時，對方都從我故意空出的那個方向輕易突破，
該怎麼辦才好呢？

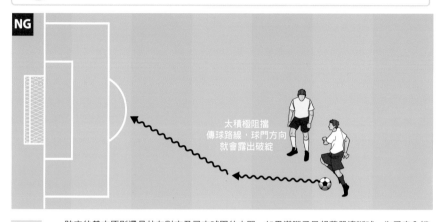

NG

太積極阻擋
傳球路線，球門方向
就會露出破綻

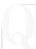 　　防守的基本原則還是站在對方及己方球門的中間。如果滿腦子只想著單邊斷球，為了完全擋住傳球路線，可能會讓球門方向露出破綻，被對手輕易突破。所以單邊斷球的時候，還是保持「如果對方往那個方向跑，自己可以輕易追上」的程度就好。

 進行單邊斷球的時候，一旦對手的行動出乎自己的意料之外，
就會被輕易突破，是不是別用單邊斷球戰術比較好？

預測有可能
出錯……

? ? ?

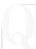 　　防守的時候不能太依賴自己的預測，這原則不只適用於單邊斷球戰術，也適用其他所有防守狀況。對方很有可能做出各種欺敵技巧，即使用身體擋住，對方也可能以胯下過球或高吊球的方式將球傳到防守者的後方，所以防守者不能夠對自己的預測太有自信，至少要保留兩成的心理準備，以應付預測出錯的狀況。

方法 041　2V1的攔截球

個
人
技
術

1
V
1
的
技
術

小
組
攻
擊
戰
術

小
組
防
守
戰
術

整
體
攻
擊
戰
術

整
體
防
守
戰
術

特
殊
訓
練

| 👤 人數 | 10～16人＋守門員 |
| 🕐 時間 | 15～20分鐘 |

| 攔截球 | 助攻 | |

目 的　練習預測傳球路線，將球中途攔截。

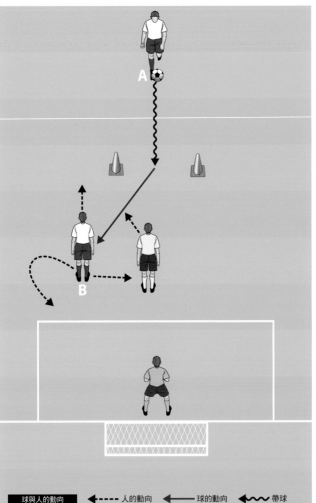

做 法

【準備】
如圖所示擺放三角筒。

【程序】
①A帶球，穿過三角筒後傳球。B必須不斷移動，創造接球機會。

②防守者設法截下球。

③一旦防守者成功截到球或攻擊者射門成功便換組。

教練筆記
MEMO

B必須積極改變位置，攪亂傳球路線，或用身體阻擋防守者，別讓防守者截球成功。

■ 球與人的動向　◀-----人的動向　◀── 球的動向　◀〰〰 帶球

這裡是
重點！
CHECK!

A只要一穿過三角筒就會傳球，所以時間點是非常清楚的，只要防守者能夠預測傳球路線，就可以將球截下。防守者應該緊緊黏住B，盡量把身體擠進B跟球之間。但如果因截球失敗而被擺脫，就是最糟糕的狀況了。

方法 042 攔截三角式傳球

目 的 練習預測傳球時機及路線，將球中途攔截。

基本 應用 進階

 人數 10～16人＋守門員

 時間 20～25分鐘

攔截球　助攻　三角式傳球

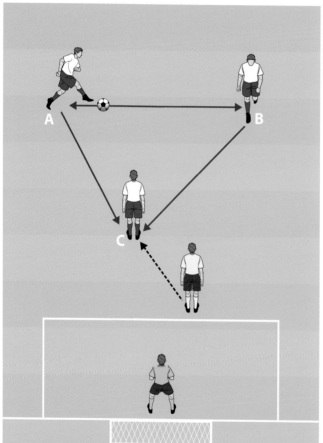

 做 法

【程序】

① A跟B互相傳球，找機會將球傳給C，由A或B任何一方傳都可以。

② 防守者盯防C，設法將球中途攔截。

③ 攻擊方進球，或防守者成功攔截到球就換組。

球與人的動向 ◀---- 人的動向　◀── 球的動向　◀∿∿ 帶球

教練筆記 MEMO

熟習了之後，A跟B可以用假裝要傳球的假動作來誘騙防守者上當。

這裡是重點！ CHECK! 這個訓練跟方法041不同的是傳球時機無法預測。防守者在纏住C之餘，也必須仔細觀察A跟B的行動。當球往C的方向傳來，如果有自信的話，就大膽上前攔截。

個人技術

1V1的技術

小組攻擊戰術

小組防守戰術

整體攻擊戰術

整體防守戰術

特殊訓練

個人技術

1∨1的技術

小組攻擊戰術

小組防守戰術

整體攻擊戰術

整體防守戰術

特殊訓練

方法 043 從傳球到2V2

人數	12～16人＋守門員
時間	15～25分鐘

攔截球　近逼與補位

目 的 ▷▷ 訓練球員補位以因應攔截球失敗的狀況。

做 法

【準備】
如圖所示擺放三角筒。

【程序】
① A跟B互相傳球，找機會將球傳給C或D。

② 防守方設法攔截球。

③ 進入2V2的狀況後，攻擊方以射門為目標，防守方如果搶到球，則利用帶球或傳球設法穿越兩組三角筒球門。

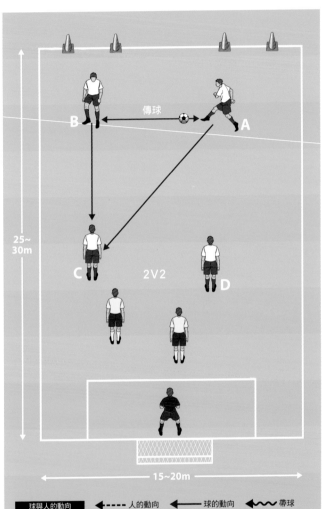

傳球

B ← → A

25～30m

C 2V2 D

15～20m

| 球與人的動向 | ◀---- 人的動向 | ◀── 球的動向 | ◀∿∿ 帶球 |

NG

防守方不能只顧著防自己負責的對手。為了預防另一名防守者被突破，應該站在來得及上前盯防另一名對手的位置上。

CHECK! 攔截球一旦失敗，就會非常危險。所以當防守者上前攔截球的時候，另一名防守者應該負起補位的責任，這也算是「近逼與補位」。

關於「攔截球」的問題！

Q 為什麼我總是攔截不到球？有什麼訣竅呢？

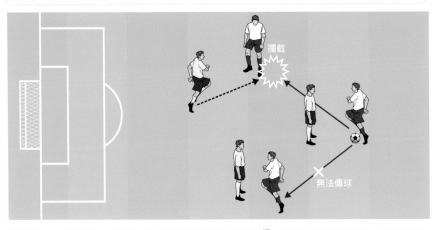

攔截

無法傳球

　　攔截球的成功關鍵在於未控球時是否能仔細觀察狀況，並站在最適當的位置上。只要位置站得對，令攻擊方無法傳球，就達到了防守的目的，就算沒有截到球也沒關係。

Q 我上前攔截球時，常常會被對手將球傳到我身後的空間，該怎麼辦才好呢？

NG

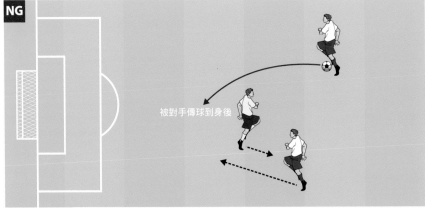

被對手傳球到身後

　　防守者的後方空間，才是攻擊方最喜歡傳球的目標，所以防守者應該把最多的注意力放在預防這件事上。先確保後方空間的安全，再設法攔截對手所傳出的球。

個人技術

1V1的技術

小組攻擊戰術

小組防守戰術

整體攻擊戰術

整體防守戰術

特殊訓練

個人技術

1V1的技術

小組攻擊戰術

小組防守戰術

整體攻擊戰術

整體防守戰術

特殊訓練

方法
044 2V1的拖延

👤 人數　10～16人

⏱ 時間　10～20分鐘

拖延　近逼與補位

目的 ▶▶ 訓練球員拖延對手的攻勢，
解除人數上的劣勢狀況。

做法

【準備】
如圖所示擺放三角筒。

【程序】
① 由教練供球，場內為2V1的狀況。

② 球一傳出，另一名防守者就從攻擊方後頭追趕上來。

③ 攻擊方只要把球送過三角筒中間就贏了。

④ 防守方如果搶到球，可反攻對方的三角筒。

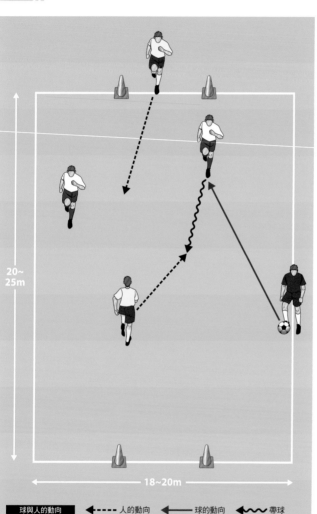

20~25m

18~20m

■球與人的動向　◀----人的動向　◀━球的動向　◀〜〜帶球

教練筆記
MEMO

場內的防守者必須在另一名防守者趕到之前拖延對方的攻勢。等另一名防守者到位之後，形成普通的2V2局面，此時就可以靠近逼與補位來積極搶球。這可以讓防守者學會看狀況改變防守目標。

這裡是
重點！
CHECK!

場內的防守者必須拖延對方的攻勢，直到另一個防守者抵達。緊緊纏住對手，令對手無法前進，只能橫向傳球。

方法 045　難度較高的拖延

👤 人數　12～16人＋守門員

🕐 時間　15～25分鐘

拖延　近逼與補位

目的
訓練球員拖延對方已經加速的攻勢。

【 做 法 】

【準備】
如圖所示擺放三角筒。

【程序】
① 攻擊方一越過中間三角筒就縱向傳球，然後立刻往前跑。
② 攻擊方的隊友傳出回傳球，遊戲才開始。場地外的另一名防守球員立刻衝進來。
③ 攻擊方射門進球就獲勝。
④ 防守方如果搶到球，可反擊對面的兩組三角筒球門。

20～25m

18～20m

| 球與人的動向 | ◀----- 人的動向 | ◀── 球的動向 | ◀∿∿ 帶球 |

NG

場內的防守者常常會被場外進來的攻擊者吸引了注意力，但自己原本盯防的對象也不能輕忽，應該審慎觀察兩邊，防守較危險的那一方。

側邊欄（由上至下）
個人技術

1 V 1 的技術

小組攻擊戰術

小組防守戰術

整體攻擊戰術

整體防守戰術

特殊訓練

這裡是重點！ CHECK!

方法044是攻擊者必須先接下教練的球，但這個訓練中的攻擊者卻是以帶球加速的方式衝來，所以會更難防守。防守者應該確實擋住射門角度，與守門員互相搭配，盡量把進攻者逼到左右角落。

個人技術

１Ｖ１的技術

小組攻擊戰術

小組防守戰術

整體攻擊戰術

整體防守戰術

特殊訓練

方法 046 有其他選擇的拖延

👤 人數　10～16人＋守門員

🕐 時間　15～25分鐘

拖延　攔截球　近逼與補位

目 的 設法攔截球，如果做不到的話就拖延。

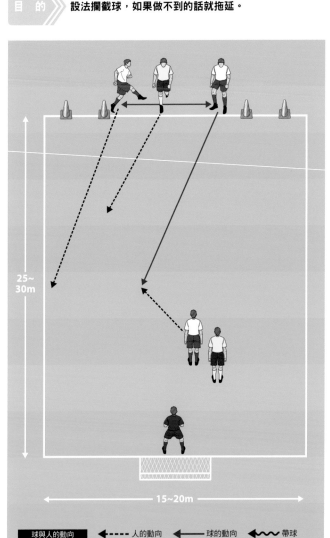

25～30m

15～20m

球與人的動向　◀----- 人的動向　◀── 球的動向　◀〜〜〜 帶球

做 法

【準備】
如圖所示擺放三角筒。

【程序】
①2名攻擊者在場外互相傳球，其中一位找機會將球傳入場中。防守者可試著攔截這個傳球。

②沒有傳球的攻擊者立刻先衝入場中進行助攻。

③場內的攻擊者接到球，遊戲就開始，場外的另一位防守者才可跑進來協助防守。

④攻擊方射門進球就獲勝。

⑤防守方如果搶到球，可反擊對面的兩組三角筒球門。

⚠進階訓練

讓一個防守者從場外進來，目的是為了讓場內的防守者練習遭遇防守反擊時的應對法。除了2V1之外，還可以設定成3V2或4V2，或是把進入場內的防守者變成2個人之類的各種狀況。

還記得重點！ CHECK! 跟方法045一樣是球員從後面衝上來的狀況，但這次攻擊方傳球的時機卻是不確定的。防守方應該先試著攔截傳球，如果做不到的話，立刻改變目標，拖延對方直到隊友到位協防。

關於「拖延」的問題！

 沒辦法降低對手的進攻速度，該怎麼辦才好呢？

在對手加速前
衝過去

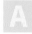 要防止對方帶球加速，就必須迅速逼近距離，但基本原則還是擋在球門的方向上。防守方想拖延減慢進攻速度，但進攻方卻想更加快速度，所以一旦讓帶球者加速，就很難阻止了。最好的方法還是防守者加快回防速度，並且在對方還接到隊友的傳球前便迅速衝過去。

 球員常常太過近逼反而被對手輕易突破，該怎麼辦才好呢？

試著交換身分

如果被那樣防守
就糟了……

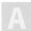 防守的首要目的是搶球，次要目的是限制對方的動作。總是輕易被對方突破的防守球員，可以試著讓他擔任襲擊的角色。如此一來，他就會明白「什麼樣的防守對攻擊者來說最難纏」。並設法讓球員以對方的立場來思考，這個原則適用於各種練習之中。

個人技術

1 ∨ 1 的技術

小組攻擊戰術

小組防守戰術

整體攻擊戰術

整體防守戰術

特殊訓練

方法 047　4V4的實戰防守

人數　8～16人

時間　15～25分鐘

近逼與補位　　單邊斷球　　攔截球

目 的　讓球員練習使用各種防守技術。

做 法

【程序】
① 設定了得分線的4V4小遊戲。由教練供球，開始遊戲。
② 球員可以帶球或傳球，只要帶球越過雙邊線就獲勝。
③ 經過一定時間就換組。

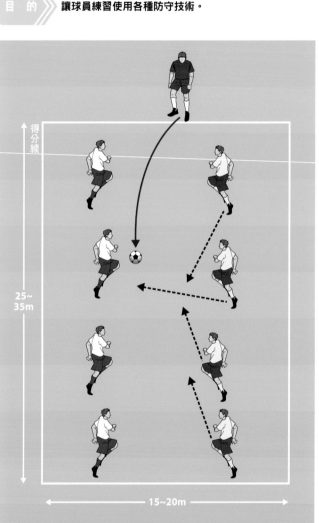

得分線

25～35m

15～20m

球與人的動向　◀- - - -　人的動向　◀━━━　球的動向　◀∿∿∿∿　帶球

> **教練筆記 MEMO**
>
> 將場地設定成橫長縱短是有原因的。如果橫向距離太短的話，就算防守方補位的位置稍有偏差，也可以靠反應力來彌補，為了不讓防守方產生僥倖之心，所以故意把橫向距離設定得比較長。

CHECK! 這裡是重點　一名防守者隨著球的動向近逼，其他防守者就橫移補位，接著以單邊斷球的技巧來限制對方的進攻方向。一掌握對方的行動便可以試著將球攔截下來。

3球門區的5V5①

人數　10～15人

時間　20～30分鐘

近逼與補位　單邊腳球　擺截球

目 的

練習面對3球門區，依照狀況來防守。

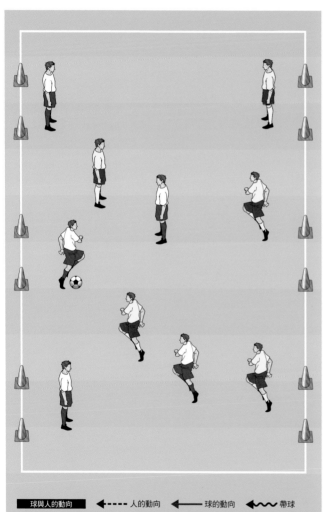

球與人的動向　◀----- 人的動向　◀── 球的動向　◀〰〰 帶球

做 法

【準備】
如圖所示在兩邊分別擺放3組三角筒球門。

【程序】
①基本上來說就是5V5的小遊戲。
②約定時間之後就換組。

規則
帶球穿過球門區就得1分。

教練筆記
MEMO

防守者應該站在適當的位置，如果自己負責盯防的對手接到球，就上前防守，而如果隊友近逼，也要來得及補位。

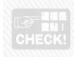
這裡是重點！
CHECK!

為了阻止對方射門，必須注意別讓對方突破或發動回傳球攻勢。教練應觀察人數增加之後防守方是否能確實掌握近逼與補位的位置，就算隊友被突破也能立即應對。

個人技術

1 V 1 的技術

小組攻擊戰術

小組防守戰術

整體攻擊戰術

整體防守戰術

特殊訓練

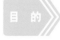

方法 049　3球門區的5V5②

基本　應用　進階

人數　10～15人

時間　15～25分鐘

近逼與補位　單處鏟球　攔截球

目 的　以更接近實際比賽的狀況來進行遊戲。

做法

【準備】
如圖所示在兩邊分別擺放3組三角筒球門。

【程序】
①基本上來說就是5V5的小遊戲。
②約定時間之後就換組。

◎規則
兩邊中央球門區只能靠射門進球，左右的球門區只能靠帶球通過完成。

！進階訓練
規則可以改成「所有的球門區都可以射門」或是「左邊的球門區只能帶球，右邊的球門區只能射門」等等各種狀況。為了創造出更接近實際比賽的場面，進行更有效果的練習，應該在變化上多下一點功夫。

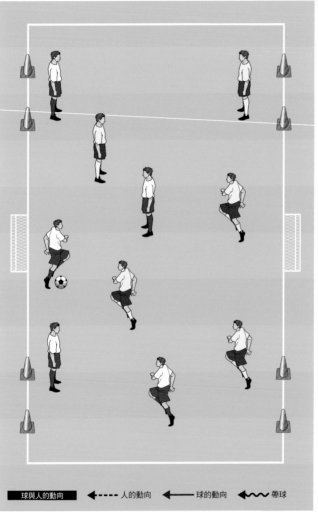

球與人的動向　◀----人的動向　◀──球的動向　◀〜〜帶球

這裡是重點！CHECK!　中央的球門區非常容易射門得分，所以防守持球者的人應該要能隨時擋住射門路線。如此一來，攻擊方就會改為攻擊邊翼，此時防守方可以靠單邊斷球將對手逼向某一邊，然後找機會搶球。這也是在比賽中經常出現的狀況。

個人技術　1V1的技術　小組攻擊戰術　小組防守戰術　整體攻擊戰術　整體防守戰術　特殊訓練

5V5小型比賽

基本　應用　進階

 人數　10～15人＋守門員

 時間　20～30分鐘

ALL

目的　**規則簡單，可以確認球員學會了多少技巧。**

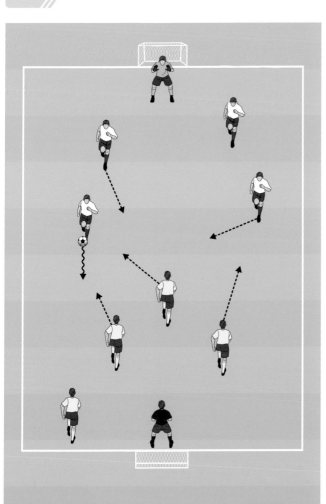

做法

【程序】

①5V5的小型比賽。

②一定時間之後轉入休息時間。

NG

雙方如果沒有使出全力，就達不到實戰訓練的效果。攻守轉換的速度必須快速，盯防必須嚴密，在這樣的情況下，觀察防守方發揮了幾成的思考能力來踢球。最忌諱的是變成形式化的練習。

球與人的動向　◄---- 人的動向　◄── 球的動向　◄～～ 帶球

這裡是重點！
CHECK!
觀察防守方是否學會了前面所提過的技術。補位是否確實？遭到反擊快攻的時候是否能夠拖延對手的攻勢？

個人技術

1V1的技術

小組攻擊戰術

小組防守戰術

整體攻擊戰術

整體防守戰術

特殊訓練

個人技術

1∨1的技術

小組攻擊戰術

小組防守戰術

整體攻擊戰術

整體防守戰術

特殊訓練

05 欺敵技巧的原則

享受欺騙敵人的快感！

Principle

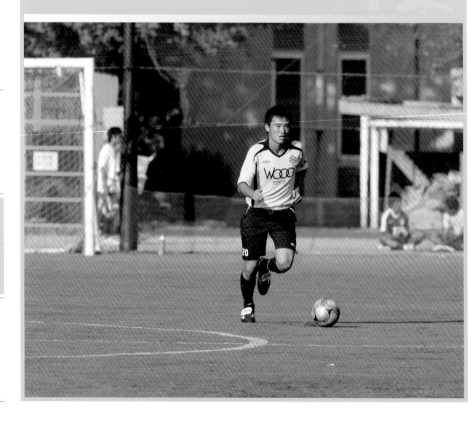

　　欺敵的動作在足球比賽中是家常便飯。特別是巴西、阿根廷之類的南美國家球員，他們特別擅長在比賽之中以各種技巧欺騙對手。像梅西那樣身材矮小的球員能與身材高大的對手對抗而毫不遜色，除了速度之外，仰仗的正是欺敵技巧的高明。

　　說到「假動作」或「欺敵技巧」，在日本人心目中或許有著負面形象，但這絕對不是什麼卑劣的手段，而是一種與對手之間的心理戰。對於體格較差的球員而言，這可以

說是非常重要的能力。學會了欺敵技巧，不管是在防守上或攻擊上，都能更加體會足球的樂趣。本章所介紹的欺敵技巧練習，可以應用在平常的練習之中，當作是消除壓力的手段，建議大家一定要帶著愉快的心情嘗試看看。

應該學會的技巧

個人技術

1VI的技術

小組攻擊戰術

小組防守戰術

整體攻擊戰術

整體防守戰術

特殊訓練

追求目標 **攻擊方的欺敵技巧**
階段1 不要把欺敵動作搞得太複雜

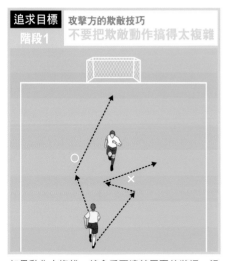

如果動作太複雜，就會看不清楚周圍的狀況，這樣沒有任何意義，欺敵動作還是首重單純。

追求目標 **攻擊方的欺敵技巧**
階段2 適時改變速度跟方向

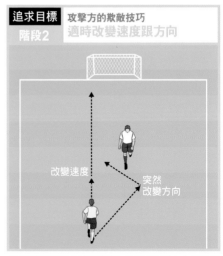

改變速度

突然
改變方向

攻擊者應該學會突然加速或突然改變方向等欺敵技巧。

追求目標 **防守方的欺敵技巧**
階段1 掌握基本位置

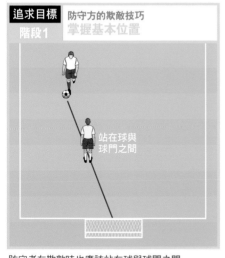

站在球與
球門之間

防守者在欺敵時也應該站在球與球門之間。

追求目標 **防守方的欺敵技巧**
階段2 故意空出傳球路線

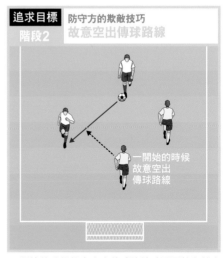

一開始的時候
故意空出
傳球路線

一開始的時候故意空出傳球路線（不要站在基本防守位置上），等到對方傳球的瞬間再衝上去攔截。

島 田 的 建 議

以遊戲的心態在心理戰中獲勝！

個人技術

1∨1的技術

小組攻擊戰術

小組防守戰術

整體攻擊戰術

整體防守戰術

特殊訓練

方法 051 拋球攔截

人數 3人

時間 10〜15分鐘

欺敵技巧　攔截球

目 的

球會拋到前面還是背後？
練習在互相欺騙中攔截球。

做 法

【程序】
①一球員朝另一球員拋球。場地不拘，只要適合接球即可。

②防守者試圖將球攔截。

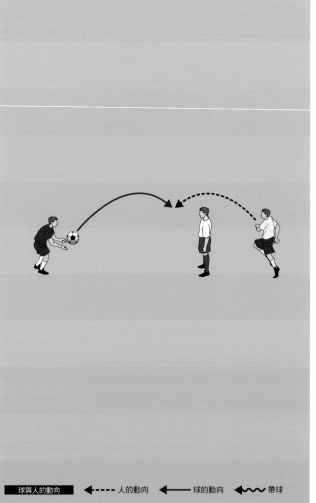

球與人的動向　◀----人的動向　◀──球的動向　◀〰〰帶球

教練筆記 MEMO

這個練習可以加在熱身運動之中。不但能抓住欺敵的感覺，練習也會變得更有意思。

這裡是重點！ CHECK!

拋球者應該做出各種假動作，將球拋向球員的眼前或身後。一開始由教練拋球，球員比較能掌握假動作或攔截球的感覺。

個人技術

1V1的技術

小組攻擊戰術

小組防守戰術

整體攻擊戰術

整體防守戰術

特殊訓練

方法 052 決定往哪邊進攻？

目 的 ▶▶▶ 在有2個球門區的情況下進行1V1。

做 法

【程序】

①1V1的對抗。

②攻擊方可以選擇任一球門區進攻。

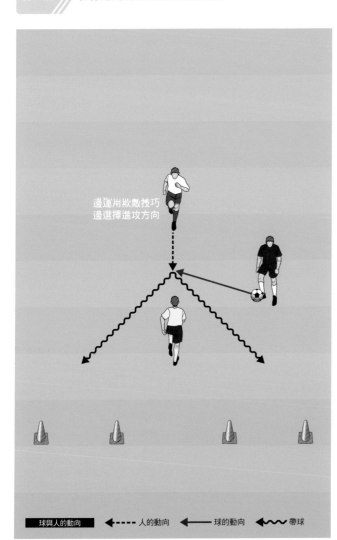

邊運用欺敵技巧
邊選擇進攻方向

■ 球與人的動向　◀---- 人的動向　◀── 球的動向　◀〰〰 帶球

教練筆記 MEMO

由於球門區有2個，基本上對攻擊方較有利。防守方必須近身盯防，限制攻擊方的行動。

這裡是重點！
CHECK!

這也是一個互相欺騙、爾虞我詐的練習。攻擊方須利用視野、身體的方向及假動作來讓防守方誤判自己的進攻目標。相反的，防守方則利用單邊斷球等技巧，對攻擊方施加「那個方向已經被我封死了」的壓力。

個人技術

1V1的技術

小組攻擊戰術

小組防守戰術

整體攻擊戰術

整體防守戰術

特殊訓練

方法 053 4球門區的小遊戲

人數 2～6人

時間 5分鐘左右

 欺敵技巧

目的 ▶ 4個朝外的球門區的小遊戲。

做法

【準備】
把球門如圖所示擺放，正面朝外。

【程序】
① 分成2隊，排列在三角筒附近。

② 由教練供球，開始遊戲。

③ 搶到球的球員為攻擊方，沒搶到的球員為防守方。

●規則 ////

攻擊方可選擇任何一方球門進球。

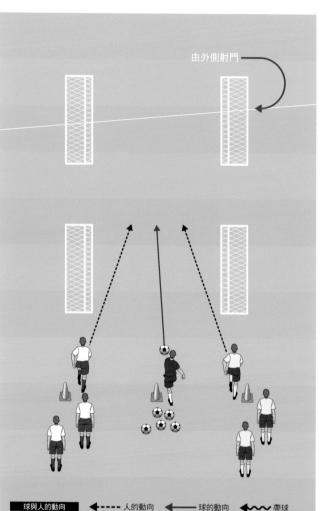

由外側射門

球與人的動向　◀---- 人的動向　◀── 球的動向　◀〜〜 帶球

教練筆記 MEMO

一開始是1V1，接下來可慢慢增加為2V2或3V3，讓球員練習與隊友配合的欺敵戰術，應該也很有意思。教練不見得一定要把球發向中間，有時可以偏向左邊或右邊。

這裡是重點！ CHECK!　首先，一定要追到球的意志力是很重要的。接著，在奪得攻擊權的瞬間，就必須判斷哪個球門最容易進球。至於防守方，則應該預測攻擊方的射門路線，努力設法阻擋。

方法 054 相反方向得分區的 4V4＋2自由支援者

人數　10人〜

時間　15分鐘左右

敗敵技巧

目的 讓球員們實踐各種技巧的練習。由於從球門上飛過的傳球方式很有效，也可以讓球員們學會使用高吊球。

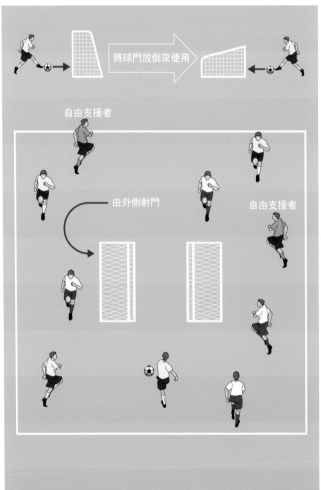

將球門放倒來使用

自由支援者

由外側射門

自由支援者

球與人的動向 ◀---- 人的動向　◀── 球的動向　◀〜〜 帶球

做法

【準備】
● 劃出邊緣線。
● 將球門放倒，設置在場內（兩球門間約距離6公尺）。

【程序】
① 在場內進行4V4的比賽，除了隊友之外，也可以傳球給自由支援者。
② 防守方一搶到球，攻守立刻交換。
③ 重複一定時間或次數。

⊘規則 ////
自由支援者可自由移動並將球回傳（只協助攻擊方）。

⚠進階訓練 ////
熟習了之後，就將自由支援者減少為1人，或完全取消。

CHECK! 這裡是重點！
將球門放倒，是為了降低高度，使高吊球容易從上頭飛越。教練應建議球員多使用高吊球。

個人技術

1V1的技術

小組攻擊戰術

小組防守戰術

整體攻擊戰術

整體防守戰術

特殊訓練

05 欺敵技巧

重 點 解 說

誤導對手
令對手捉摸不著

point 1　（攻擊）欺敵技巧首重單純

　　攻擊方的行動自由度是很高的，因此有些球員以為欺敵技巧就是要不停地動來動去。但如此一來，隊友也會搞不清楚該往哪裡傳球，而且就算順利接到了傳球也會因看不清楚周圍狀況而陷入困境。所以，施展欺敵技巧時必須想清楚行動的目的。

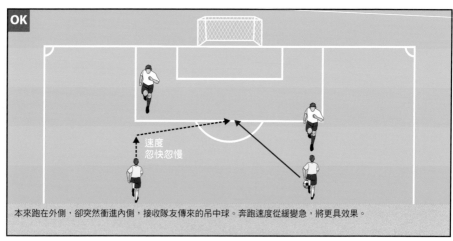

OK

速度
忽快忽慢

本來跑在外側，卻突然衝進內側，接收隊友傳來的吊中球。奔跑速度從緩變急，將更具效果。

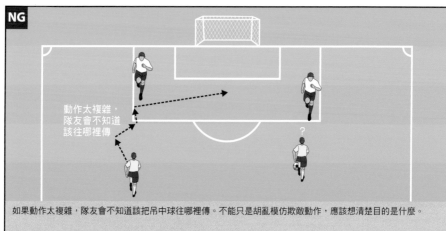

NG

動作太複雜，
隊友會不知道
該往哪裡傳

如果動作太複雜，隊友會不知道該把吊中球往哪裡傳。不能只是胡亂模仿欺敵動作，應該想清楚目的是什麼。

point 2　（防守）故意露出破綻，再伺機搶球

　　舉例來說，防守中場在中場附近盯防時，可以故意空出三角式傳球的路線，在對手傳球的瞬間再上前攔截。

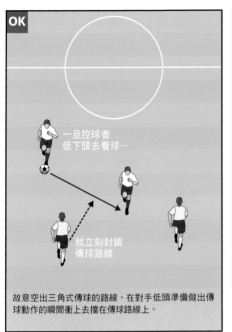

OK

一旦控球者
低下頭去看球…

就立刻封鎖
傳球路線

故意空出三角式傳球的路線，在對手低頭準備做出傳球動作的瞬間衝上去擋在傳球路線上。

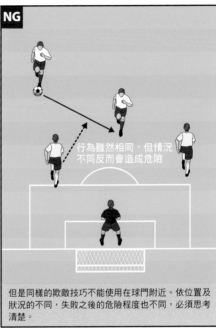

NG

行為雖然相同，但情況
不同反而會造成危險

但是同樣的欺敵技巧不能使用在球門附近。依位置及狀況的不同，失敗之後的危險程度也不同，必須思考清楚。

關於「欺敵技巧」的問題！

Q 雖然做了許多假動作，但還是很難順利突破防守，該怎麼辦才好呢？

A　　舉例來說，就算做了假動作之後衝出去，但如果衝進的是對手密集的區域，也是沒有意義的。首先要看清楚周圍狀況，找出對自己最有利的區域，這是最重要的一點。此外，欺敵技巧並非只有改變方向而已，搭配上突然加速或突然減速將能讓欺敵戰術更加的成功。梅西（Lionel　Messi）最擅長這樣的技巧，建議可以多觀察他的動作。

Q 在實際的比賽中，根本不敢故意將傳球路線空出來……

A　　這種技巧想起來容易做起來難，不太可能一下子就在實戰中使用。最好在平常的控球練習中積極嘗試，讓身體熟悉想盡辦法搶球的感覺。最重要的關鍵，當然還是觀察周圍的狀況。球、對手、隊友的動向如何？對手或隊友有著什麼樣的意圖？掌握的情報越多，欺敵技巧施展起來就越容易，熟悉了這種感覺之後，防守也會變得越來越有趣。

個人技術

1 V 1 的技術

小組攻擊戰術

小組防守戰術

整體攻擊戰術

整體防守戰術

特殊訓練

個人技術

1V1的技術

小組攻擊戰術

小組防守戰術

整體攻擊戰術

整體防守戰術

特殊訓練

開球的基本知識② 指導者小專欄

自由球的技巧

1. 對方球門很遠的狀況

例如在己方陣營內或是中場等距離對方球門較遠的位置獲得自由球時，就跟擲球入場一樣，應該以盡早讓比賽重新開始為目標。一發生犯規狀況，放好球，便立刻縱傳，發動攻勢。如果做个到的話，就傳球到邊翼，慢慢向前推進。如果這也做不到，周圍都沒有隊友可以接球的話，才考慮長傳。

2. 對方球門很近的狀況

直接射門，或是跟隊友配合，繞過人牆射門。如果能事先準備好兩名射球隊友，一名左腳一名右腳，對方會更難預測射球的軌道及時機。此外，為了讓對方更加捉摸不著，可以假裝要直接射門，卻設法將球傳到人牆的後方，令對方措手不及。

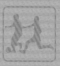

第5章
整體攻擊戰術

小組戰術跟整體戰術的差別在於，小組戰術著重的是
「自己跟局部的隊友該怎麼配合」，整體戰術則著重
「全場的作戰方針」。例如應該把攻擊重點放在中央地帶，
還是多多利用邊翼，整個隊伍應該靠訓練來建立共識。

01 三角式傳球的原則

Principle

以縱向傳球將球送至前線
建立起傳球的中繼點

　　光是在自己的防守區內橫向傳球,是沒辦法接近對方球門的,所以必須將球以縱向傳球的方式送入對方密集的區域內,為隊友建立起攻擊的發動點。這種縱向傳球又叫作「三角式傳球」,這就像在敵區內打進一根錐子,為己方的攻擊建立基礎一樣。

　　發動三角式傳球的時候,應該盡量把球傳到重要區域(Vital Area,指禁區前方的空間,射門前的最後一次傳球通常都是由這裡發出的),因為這裡對對手來說是最危險的地區,把球傳到這裡可以吸引對手注意,製造其他區域的破綻。積極發動三角式傳球,也可提升邊翼攻擊及滲透性傳球的成功機率。

　　此外,目標球員(目標前鋒)要做的事情並非只是等著接球而已,如果對手貼上來的話,有時還得繞個圈子突破防守,技巧必須非常多樣化。現代足球的戰術多以短傳為主,所以接不好三角式傳球的人將無法當一個稱職的前鋒。

個人技術

1V1的技術

小組攻擊戰術

小組防守戰術

整體攻擊戰術

整體防守戰術

特殊訓練

追求目標 階段1 以簡單的動作擺脫盯防

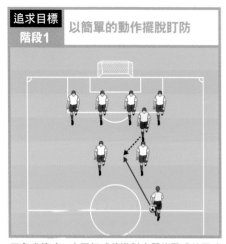

三角式傳球一定要把球傳進對方嚴格警戒的區域才行，所以必須學會在一瞬間以簡單的動作迅速擺脫盯防。

追求目標 階段2 傳球必須準確而強勁

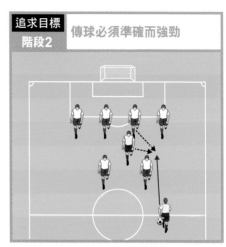

如果球傳得太慢，就算接球的隊友已經擺脫了盯防，也會在球還沒傳到前就被追上，所以球一定要傳得又強又準。

追求目標 階段3 事先想好隊友會以哪隻腳接球

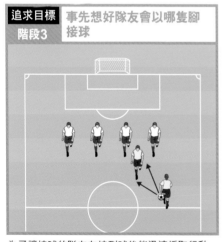

為了讓接球的隊友在接到球後能迅速採取行動，傳球的時候就必須想好隊友會朝哪個方向前進。

追求目標 階段4 有時可以繞個圈子

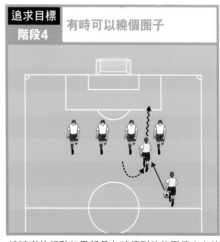

接球者的行動如果都是在球傳到位後再傳出去的話，一旦被對手貼近身來就危險了，有時可以繞個圈子，從對手身旁閃過。

島　田　的　建　議

三角式傳球應該朝最危險的地區傳！

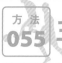

個人技術

1V1的技術

小組攻擊戰術

小組防守戰術

整體攻擊戰術

整體防守戰術

特殊訓練

方法 055　三角式傳球的基本練習

基本　應用　進階

人數　4～6人

時間　10～15分鐘

三角式傳球　助攻

目 的　訓練球員踢出三角式傳球逐步向前推進。

做 法

【準備】
如圖所示設置三角筒。

【程序】
①A傳球給B（①），接受回傳球（②）。B朝A的開始位置前進。

②A傳球給C（③），接受回傳球（④），再傳球給由另一側跑來的D（⑤），然後跑到B的開始位置。

③D將球傳給前來呼應的C（⑥），然後移動到C的開始位置。C則移動到D的開始位置。

④再度由A開始行動。

進階訓練

可試著改變開始地點。

（圖）25～35m　15～20m

D　B　C　A

①②③④⑤⑥

球與人的動向　◀----人的動向　◀──球的動向　◀〜〜帶球

教練筆記 MEMO

發動三角式傳球的時候，周圍隊友如何協助目標球員是最大的重點。練習時不能只是呆呆站著踢球，應該把三角筒當成對手，在動作中加入快慢變化，或是加入擺脫對手的動作，當成實際比賽一樣。

這裡是重點！ CHECK!　將A當成中後衛，B當成防守中場，C當成輔鋒，D當成前鋒，應該就可以想像得出推進攻勢的過程。球員們在練習時不是照著規則行動就好，而是應該確實理解每個位置的職責所在。

056 3場地的8V4

基 本 應 用 進 階

 人數　12～16人

 時間　15～25分鐘

三角式傳球　助攻

目 的　訓練球員避開盯防，踢出縱向傳球。

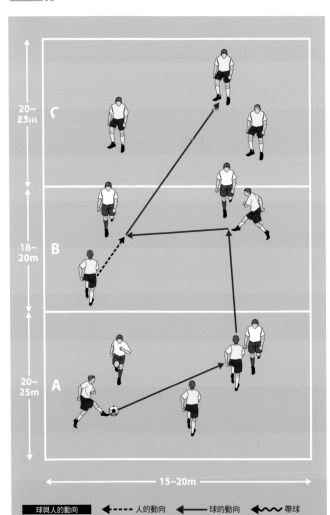

20~25m　C

18~20m　B

20~25m　A

←─── 15~20m ───→

球與人的動向　◀----- 人的動向　◀─── 球的動向　◀∿∿∿ 帶球

做 法

【準備】
如圖所示把場地分為3區。

【程序】
① 由A區開始遊戲。

② 先把球傳給B區的隊友，再傳入C區。防守方則阻止進攻方發出縱向傳球。

③ 球進入C區之後，B區防守者進入C區，A區防守者進入B區。

教練筆記
MEMO

如果控球者動作太慢，縱向傳球的路線就會不斷被阻斷。最好在準備發動三角式傳球的那一瞬間突然加快傳球速度，第一次觸球就把球傳出去。

個人技術

1 V 1 的技術

小組攻擊戰術

小組防守戰術

整體攻擊戰術

整體防守戰術

特殊訓練

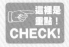
這裡是重點！
CHECK!

垂直的三角式傳球是很難成功的，攻擊者應該在還沒接到球前迅速抬頭觀察狀況，找出合適的斜角傳球路線，第一時間便將球傳出去。

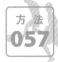
方法 057 3場地的7V7＋守門員

目的 以小遊戲讓球員練習更有效的三角式傳球。

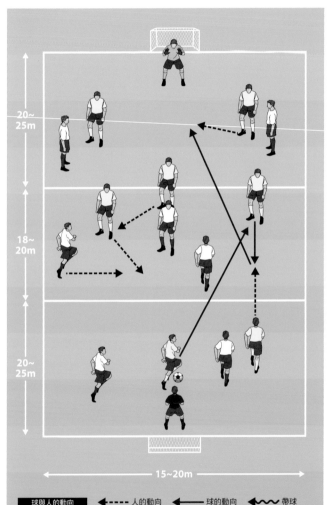

20～25m

18～20m

20～25m

15～20m

■球與人的動向　◀----人的動向　◀━━━球的動向　◀〰〰帶球

做法

【準備】
如圖所示把場地分為3區。

【程序】
①防守區為2V2，中場區為3V3，攻擊區為2V2。

②進行一定時間之後轉入休息時間。

規則
●最多1人可進入前一區。

NG
由於在己方陣營內是2V2，所以傳球時不能太輕忽大意。球員的行動應該多樣化，例如傳球給中場的隊友，再接受回傳球等等，以各種手段找機會發動三角式傳球。

這裡是重點！CHECK! 由於中場區較窄，如果可以的話，甚至可從防守區直接傳球到攻擊區。前線的球員必須掌握行動時機及位置，為後方球員提供傳球機會。

個人技術

1 V 1 的技術

小組攻擊戰術

小組防守戰術

整體攻擊戰術

整體防守戰術

特殊訓練

方法 058 可三角式傳球的小遊戲

 人數　10～15人

 時間　20～30分鐘

三角式傳球　滲透性傳球　撞牆球

目 的　學習利用目標球員進攻。

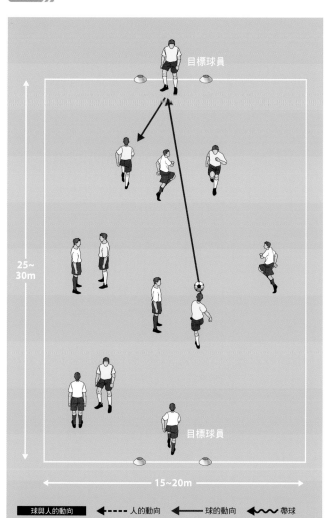

目標球員

25～30m

15～20m

目標球員

| 球與人的動向 | ◀---- 人的動向 | ◀── 球的動向 | ◀〜〜 帶球 |

做 法

【準備】
如圖所示設置標示盤。

【程序】
① 進行遊戲時，兩邊標示盤的位置各站1名目標球員。
② 進行一定時間之後轉入休息時間。

規則
● 透過目標球員傳球之後突破底線可得2分。
● 滲透性傳球1分。
● 透過傳球給目標球員，並接受回傳來發動滲透性傳球可得3分。

進階訓練
就跟之前介紹過的遊戲一樣，不見得人數非得是5V5。可依照實際人數多寡來調整場地大小。

這裡是重點！CHECK!　發動三角式傳球可以將防守方吸引到中間，此時便可趁機會朝邊翼發動滲透性傳球。當然，接收三角式傳球的隊友會受到嚴密盯防，所以隊友一定要盡量協助。

01 三角式傳球

重 點 解 說

在各種傳球之中
特別需要高準確度

point **1** 接球者用不同的腳接球
助攻者的行動也會改變

發動三角式傳球時要想清楚接下來要朝哪個方向進攻，並依此決定傳給隊友的左腳或右腳。助攻者也必須依傳球的角度來改變助攻位置。

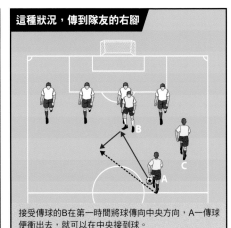

這種狀況，傳到隊友的左腳

接應傳球的B可在第一時間將球傳向邊翼方向，C就可以衝入後方空間接球。

這種狀況，傳到隊友的右腳

接受傳球的B在第一時間將球傳向中央方向，A一傳球便衝出去，就可以在中央接到球。

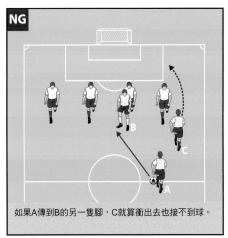

NG

如果A傳到B的另一隻腳，C就算衝出去也接不到球。

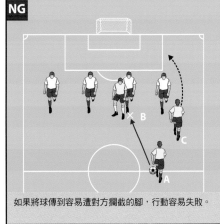

NG

如果將球傳到容易遭對方攔截的腳，行動容易失敗。

1V1的技術

小組攻擊戰術

小組防守戰術

整體攻擊戰術

整體防守戰術

特殊訓練

point 2 依當時狀況來改變行動

如果每次都是「接到球之後平穩傳出去」的話，行動就容易被對方預測。如果對手衝過來盯防，有時應該做些變化，例如假裝要接球卻繞到對方的身後。

背對著對方

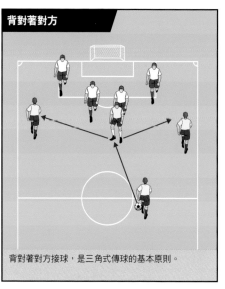

背對著對方接球，是三角式傳球的基本原則。

繞到對方的身後

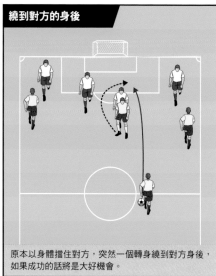

原本以身體擋住對方，突然一個轉身繞到對方身後，如果成功的話將是大好機會。

關於「三角式傳球」的問題！

Q 三角式傳球的傳球路線總是被對手阻斷，無法建立攻擊基點，該怎麼辦才好呢？

A 做法有非常多種，例如中央防守嚴密的話，就改為將攻擊基點設定在邊翼，以回傳球等技巧深入敵境之後，再發動吊中攻擊。

如果地面球傳不過去，是不是能改用高吊球試試看？

當然可以。近代足球相當注重重要區域（Vital Area，指禁區前方的空間，射門前的最後一次傳球通常都是由這裡發出）前的攻防，只要這個區域中的行動處理得當，就可以為己方創造勝機。三角式傳球也是其中的重要技巧之一。

Q 很怕球被對手攔截，所以不敢發動三角式傳球，該怎麼辦才好呢？

A 首先，接受三角式傳球者應該迅速移動，擺脫對方的防守。再來，傳球者必須看清楚接球者的行動，不可錯過任何一個傳球的好機會。

但有時候防守者黏得太緊，根本甩不掉，怎麼辦？

三角式傳球要成功，傳球的力量跟正確性也是關鍵之一。如果傳球速度太慢，對手就比較有機會將球攔截。相反的，只要球速夠快，就算防守者緊緊貼在身後，也可以反過來加以利用，繞一圈鑽入對手的背後。

02 換邊攻擊的原則

Principle

經常博得喝采的焦點進攻技巧

　　所謂的換邊攻擊，顧名思義就是將球從這一邊傳送到另一邊。舉例來說，攻擊方將球帶到左邊側翼伺機進攻的時候，因為此時右邊側翼比較空而且還有無人盯防的隊友，那麼就可用中、長距離的傳球將球傳送到右邊。

　　基本上，球場周圍區域越空曠，對攻擊方越有利，因為可施展得開的攻勢比較多。如果空間太狹窄，即使用了回傳球或交叉傳球之類的技巧也比較容易被對手盯死，效果難以發揮。所以說，當空間太狹窄時，可發動換邊攻擊，將球傳到比較空曠的那一邊，整攻勢。

　　在歐洲某些盛行足球的國家，如果球員在比賽進行中踢出漂亮的換邊攻擊傳球，就會獲得觀眾的掌聲。比起那種在體育館內舉辦的比賽，足球的場地要大得多，就連橄欖球比賽的傳球距離也比不上足球，所以長距離傳球可說是足球比賽的精彩特色之一。

應該學會的技巧

個人技術

1∨1的技術

小組攻擊戰術

小組防守戰術

整體攻擊戰術

整體防守戰術

特殊訓練

追求目標 階段1　踢向正確的位置

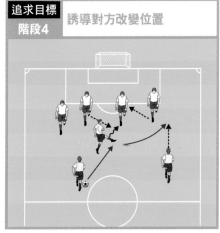

換邊攻擊的傳球如果被截走，對方往往會發動反擊快攻，令己方陷入危險之中。所以球員必須徹底練習，學會將長距離傳球傳到正確的位置上。

追求目標 階段2　傳出快速的低空球

換邊攻擊的時候不能使用速度慢的高飛球，應該使用速度快的低空球，才不容易被對方追上。

追求目標 階段3　看準對方分散不均的機會

如果對方的陣型密度非常均勻的話，換邊攻擊也沒有意義。如果要換邊攻擊的話，應該抓住另一邊對方較疏鬆的機會。

追求目標 階段4　誘導對方改變位置

故意以帶球或三角式傳球的方式吸引對手，使對方陷入隊型密度不均的狀態，再進行換邊攻擊。

島田的建議

忽左忽右忽中，可將對方球員耍得團團轉！

基本　應用　進階

方法 059 雙方2球門區的換邊攻擊

 人數　8～12人

時間　15～25分鐘

換邊攻擊　助攻

目的 設置2個球門區，
訓練球員挑選對手較少的一邊進攻。

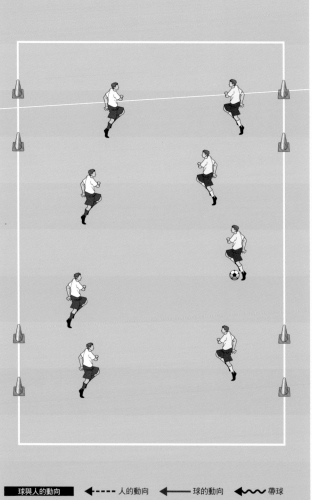

球與人的動向　◀---- 人的動向　◀━━ 球的動向　◀∿∿ 帶球

做法

【準備】
如圖所示在兩側各設置2組三角筒球門區。

【程序】
① 基本上來說，是很普通的小遊戲，4V4或5V5都可以。
② 攻擊方可任選球門區進攻，建議球員挑對手較少的一邊。

教練筆記 MEMO

如果球員一直無法順利換邊，教練可試著改變場地大小。同時教練也應該確認球員能不能好好配合傳球的隊友。

這裡是重點！ CHECK!

球門區有兩個，不必拚命朝其中一個進攻，可以選擇對手較少的球門區。如果能將對手誘導到一邊，再迅速換邊攻擊的話，進球機會將會大增。

個人技術　1V1的技術　小組攻擊戰術　小組防守戰術　整體攻擊戰術　整體防守戰術　特殊訓練

方法 060 3球門區的換邊攻擊

 人數　12〜18人

 時間　20〜30分鐘

換邊攻擊　助攻

目的

訓練球員在3個球門區中
學會帶往邊翼發動攻勢。

個人技術

1V1的技術

小組攻擊戰術

小組防守戰術

整體攻擊戰術

整體防守戰術

特殊訓練

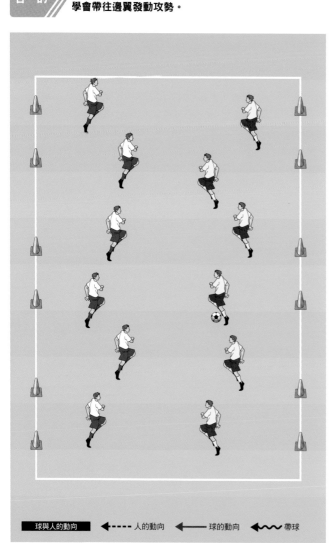

做法

【準備】

如圖所示在兩側各設置3組三
角筒球門區。

【程序】

① 基本上來說是很普通的小遊
戲，人數約為6V6。

② 攻擊方可任選球門區進攻，
建議球員挑對手較少的一
邊。

！進階訓練

建議把球門區換成真正的球
門，如果沒辦法全部換的話，
只把中間的球門區換成有守門
員防守的球門也沒關係。另
外，場地的大小也很重要，應
該設定成最適合練習換邊攻擊
的寬度。

球與人的動向　◀----人的動向　◀━━球的動向　◀〜〜帶球

這裡是重點！ CHECK! 教練應該觀察球員是否能確實挑選對手較少的球門區進攻。如果球員試圖強行突破對手的包圍網，教練應該暫停遊戲，告訴球員哪邊的球門區比較空，讓球員理解狀況。

02 換邊攻擊

重 點 解 說

關鍵就是
從「狹窄」移動到「寬廣」

point **1** 抓住對手防守上分布不均的機會

　　進行換邊攻擊的時候，須注意隨便換邊是無法達到任何效果的。應該仔細觀察對手陣勢的分布狀況，以三角式傳球或帶球等技巧來誘導對手集中在同一個區域，然後利用換邊攻擊將球送到對手人數較少的區域，如此就可以將對手甩開。

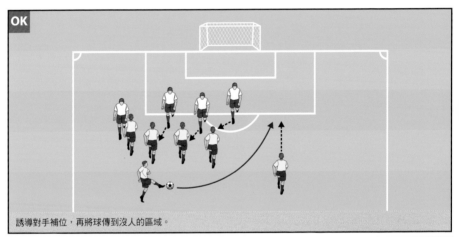

OK

誘導對手補位，再將球傳到沒人的區域。

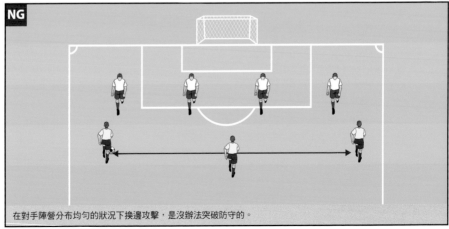

NG

在對手陣營分布均勻的狀況下換邊攻擊，是沒辦法突破防守的。

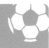

point 2　使用低空快速球

進行中、長距離傳球的時候，傳球速度越快，隊友接到球後能運用的時間越多。球員應該練習以正腳背踢球，將球傳得又快又低。這比起以內側前腳背踢球，在正確性的控制上要難一些，但只要多加練習，射門能力也會變強，可說是一舉兩得。

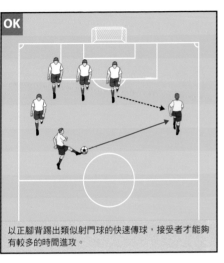

OK

以正腳背踢出類似射門球的快速傳球，接受者才能夠有較多的時間進攻。

NG

若是以內側前腳背踢出輕飄飄的高飛球，隊友還沒接到球前，對手就會衝上去了。

關於「換邊攻擊」的問題！

 找不到換邊攻擊的時機，該怎麼辦才好呢？

 換邊攻擊最有效的時機，是對手的陣型出現分散不均的狀況時。換句話說，如果沒有一直觀察著對手的分散位置，是沒辦法找到換邊時機的。

但是，帶球進入對手環視的區域中之後，怎麼可能有時間觀察四周呢？

負責帶球吸引對手的球員或許必須專心控球而沒有時間觀察狀況，所以周圍的隊友必須以聲音及行動來協助他。譬如喊一聲「另一邊！」，控球的隊友就會知道現在正是換邊攻擊的好時機。

 在進行換邊攻擊的時候，有什麼失誤是絕對不能犯的呢？

 首先，最嚴重的是傳球失誤。不只換邊攻擊，任何橫向傳球都一樣，一旦球被對手截走，己方至少會有兩、三個人被擺脫在後頭，這是非常危險的事。由於傳球距離長，所以精準度必須更加重視。

原來如此，那麼有哪些是容易犯的判斷失誤呢？

例如對手還沒補位，自己就急著換邊攻擊，這就是判斷上的失誤。有時不要換邊反而更有接近球門的機會，所以球員應該具備自由決定要不要換邊的能力。

個人技術

1 V 1 的技術

小組攻擊戰術

小組防守戰術

整體攻擊戰術

整體防守戰術

特殊訓練

03 邊翼攻擊（吊中攻擊）的原則

Principle

從邊翼傳出吊中球
掌握進球契機

現代的足球趨勢是防守越來越嚴密、可應用的空間越來越狹窄。向邊翼進攻比從中央突破來得容易，所以經常可看見從邊翼深入敵境，再以吊中球傳入中央進攻的戰術。

在這個戰術中，最重要的關鍵是吊中球的穩定度與精準度。負責踢吊中球的球員不能只是把球大概朝向人多的地方傳，而是應該更準確地掌握傳球目標。吊中球的種類很多，適合的場面也不同，例如當對手後衛線距離球門較遠時，就要以快速吊中將球傳進對方守門員及後衛線之間。據說吊中球高手貝克漢（David　Beckham）可以依照狀況踢出七種不同的吊中球。

在中央的隊友也必須配合吊中球移動。例如英超聯賽的比賽中常常可以看到一次吊中傳球有4個隊友同時往球門衝的景象。球員應該要抱持著強大的欲望，要求自己一定要成為最先碰到吊中球的那個人。

應該學會的技巧

個人技術

1V1的技術

小組攻擊戰術

小組防守戰術

整體攻擊戰術

整體防守戰術

特殊訓練

追求目標 階段1　製造3種傳球路線

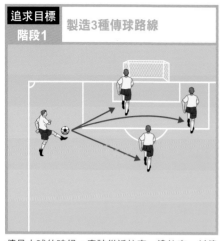

傳吊中球的時候，應該從近柱旁、遠柱旁、斜傳回（傳向後方）這三個方向中做選擇。

追求目標 階段2　至少要能傳3種球

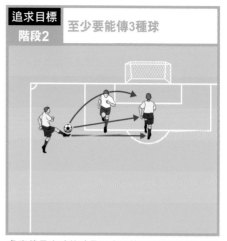

負責傳吊中球的球員至少要能踢出穿越對方後衛頭頂間的高空球、低空球、高速地面球這3種球。

追求目標 階段3　在高速狀態下射門

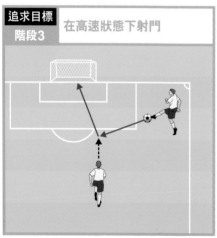

負責接應吊中球的球員，必須快速衝向球門區搶點，如果停頓下來接吊中球，射門也會變得軟弱無力。

追求目標 階段4　改變對方的視野

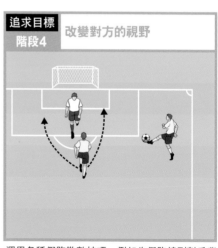

運用各種假跑欺敵技巧，例如先假跑繞到對手背後，再出現在前方等等，設法改變對手的視野。

島田的建議

鼓起勇氣衝向球門！

方法 061　從邊翼攻擊到射門

個人技術

1V1的技術

小組攻擊戰術

小組防守戰術

整體攻擊戰術

整體防守戰術

特殊訓練

基 本　應 用　進 階

人數　12～18人＋守門員

時間　15～25分鐘

邊翼攻擊　助攻

目 的　讓球員練習由邊翼發動攻勢。

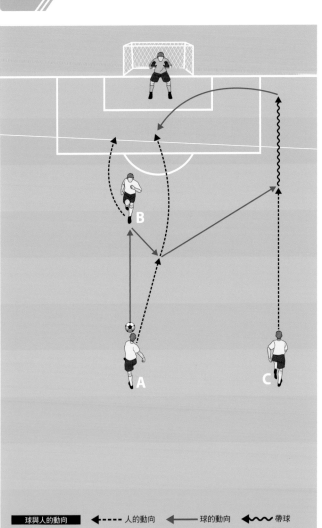

```
球與人的動向    ◀----- 人的動向    ◀—— 球的動向    ◀〰〰 帶球
```

做 法

【程序】

①A傳球給B，B將球回傳給A。

②C從邊翼衝上來，A將球傳給C。

③C衝到底線附近，傳出吊中球。

④A跟B進入禁區射門。

⑤替換在等待的下一組上場。

進階訓練

不要一直都是同樣的人傳吊中球，中央跟邊翼的人應該不斷更換位置。此外，別一直從右邊發動，可換成由左邊發動。

這裡是重點！CHECK!　利用訓練隊型時來提高動作的準確度。傳到邊翼的球是否正確？吊中球是否精準？中央的射門是否成功？這些都是邊翼攻擊的基本能力。

方法 062 有防守者的邊翼攻擊

| 基本 | 應用 | 進階 |

👤 人數 12～20人＋守門員

🕐 時間 15～20分鐘

| 邊翼攻擊 | 助攻 | |

目 的 訓練球員邊對抗防守，邊傳接吊中球。

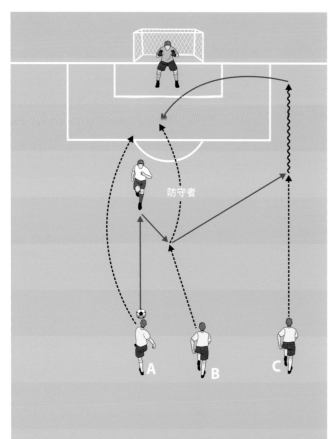

防守者

A　B　C

■ 球與人的動向　◀---- 人的動向　◀── 球的動向　◀〜〜 帶球

做法

【程序】

① A將球傳給防守者，防守者將球回傳給B，然後上前搶球。

② B將球傳給由邊翼進攻的C，中央的3人往球門區前進。B將球傳給由側翼進攻的C，中央的3人往球門前推進。

③ C傳出吊中球。

④ 中央的狀況為2V1加上1位守門員，攻擊方找機會射門。

教練筆記 MEMO

吊中球傳到中央接球球員的前方空間，比較容易直接射門。如果中央的球員衝太快的話，守門員可能會跑出來阻擋接球，所以時間差必須確實掌握。

這裡是重點！ CHECK! 由於有防守者，如果中央的2個攻擊者都只是呆呆往正面跑的話，很難發揮效果。應該分散跑開來，1個人跑向近柱點，1個人跑向遠柱點，這樣當中就會有1個人是無人盯防的狀態，邊翼的球員再把吊中球傳給那個人。

個人技術

1V1的技術

小組攻擊戰術

小組防守戰術

整體攻擊戰術

整體防守戰術

特殊訓練

165

方法 063 綜合模式吊中球

人數	12～15人
時間	15～20分鐘

邊翼攻擊	疊瓦式助攻	撞牆球

目的 讓球員練習運用各種攻擊戰術變化出不同模式的吊中球。

做法

【程序】

①A朝著位於邊翼的B傳球，然後從B的外圍進行疊瓦式助攻。

②B將球傳給位於中央擔任傳球供輸角色的C。

③C將球傳給奔向邊翼底線附近的A。

④B跟C衝向球門，接應A的吊中球，準備射門。

⑤換下一組。

⚠進階訓練

只要跟之前學過的撞牆球、交叉傳球、滲透性傳球、疊瓦式助攻等戰術相配合，就可以變化出各種不同的吊中球模式。選手可盡量找出不同的變化。

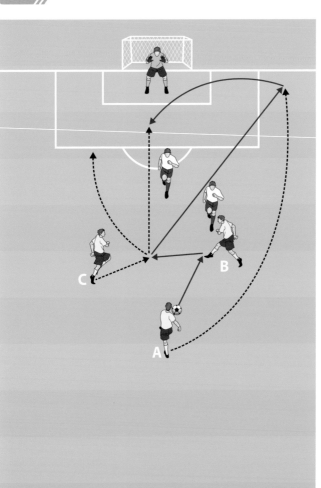

球與人的動向	◀---- 人的動向	◀── 球的動向	◀～ 帶球

這裡是重點！ CHECK! 教練應檢視球員們是否確實熟練了吊中球的推進方式。建議球員可加入一些假動作，譬如假跑向近柱點，其實是繞向遠柱點等等。但要注意假跑動作別太複雜，否則隊友會搞不清楚該將吊中球往哪裡傳。

方法 064 模擬攻勢

目的　訓練球員創造各種不同的攻擊搭配方式，
再轉移到邊翼攻擊。

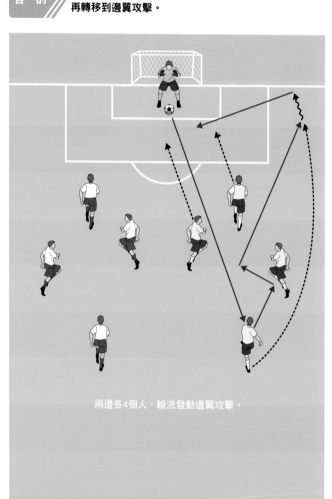

兩邊各4個人，輪流發動邊翼攻擊。

做法

【程序】

① 先由守門員傳踢出。

② 4名進攻者接到球之後自由搭配攻擊方式，由邊翼進攻。

③ 其中1位隊友由底線傳出吊中球，其他3位往球門區衝，想辦法射門。

④ 守門員如果擋下射門球，立刻傳踢給另一組的4個人，不浪費任何時間。

NG

接應吊中球的3人絕對不可以排成一直線，因為如果排成一直線，傳吊中球的隊友就只有一個踢球點可以選擇。

球與人的動向　◀----　人的動向　◀───　球的動向　◀∿∿　帶球

這裡是重點！CHECK!　過去的訓練都設定好了吊中球之前的行動方針，但這個訓練則由球員自由發揮。就好像拳擊手的想像練習一樣，球員應該思維想像防守方的動作，運用各種攻擊戰術，自由地搭配攻擊模式。

個人技術

1∨1的技術

小組攻擊戰術

小組防守戰術

整體攻擊戰術

整體防守戰術

特殊訓練

方法 065 由自由球員發動吊中攻擊

基本　應用　進階

👤 人數　12～18人＋守門員

🕐 時間　20～30分鐘

| 邊翼攻擊 | 換邊攻擊 | |

目　的　訓練球員利用邊翼來攻擊的小遊戲。

做　法

【準備】

利用劃線或排列標示盤的方式，如圖所示將場地做出區隔。

【程序】

① 這是5V5加上2名自由球員的小遊戲。

② 攻擊方可利用側邊的自由球員傳出吊中球，製造射門機會。

③ 一段時間之後，讓球員互換位置。

✋規則 ////////

● 中央的5人禁止進入邊翼區域。

● 自由球員禁止進入中央區域。

45～55m

自由球員　　　　　自由球員

40～50m

球與人的動向　◀----人的動向　◀──球的動向　◀〜〜帶球

雖然就規則上來說相當容易發動邊翼攻擊，但如果每次都使用相同做法的話，容易被防守方盯防成功。偶爾可以改為以中央突破來得分，或是先發動三角式傳球再轉入邊翼攻擊，才能讓防守方防不勝防。

這裡是重點！
CHECK!

攻擊方只要能將球傳到邊翼，自由球員就一定可以傳出吊中球，所以攻擊方的第一個重點就是確實將球傳到邊翼，接著則是迅速衝向適合射門的地點。

方法 066

自由球員＋1V1 發動吊中攻擊

目 的 ▷ 加入了邊翼攻防要素的小遊戲。

基本 應用 **進階**

人數 16人＋守門員

時間 5分鐘左右

邊翼攻擊　助攻

個人技術

1V1的技術

小組攻擊戰術

小組防守戰術

整體攻擊戰術

整體防守戰術

特殊訓練

- - - - - - **做 法** - - - - - -

【準備】
與方法065相同，只是兩邊翼
區域各加放1名球員。

【程序】
① 這是5V5加上2名自由球員
再加上2個人的小遊戲。

② 攻擊方可利用側邊的自由球
員傳出吊中球，製造射門機
會。

③ 一段時間之後，讓球員互換
位置。

⚙規則 ////////

● 不可超越邊翼區域與中央區
域的分隔線，但攻擊方可進
入邊翼區域。

● 自由球員禁止進入中央區
域。

45～
55m

自由球員

自由球員

40～50m

■球與人的動向 ◀----人的動向 ◀━━球的動向 ◀〜〜帶球

NG

當邊翼球員接到球時，
如果所有隊友都衝進對
方陣營內的話，一旦在
2V1的狀況下失球，就
會遭到對手的反擊快
攻，所以進攻時一定要
考慮清楚陣型的平衡
性。

這裡是重點！ CHECK! 此訓練對攻擊方來說，邊翼可以創造人數上的優勢，所以應該多利用回傳球或疊瓦式助攻來突破邊翼，發動吊中。如果找不到好的傳球點，可以先退後，或是換邊攻擊之類，想辦法瓦解對方的陣型。

169

03 邊翼攻擊（吊中攻擊）

重 點 解 說

如何創造更好的吊中球時機？

point **1** 創造出3個傳球路線

　　近柱旁、遠柱旁、斜傳回（傳向後方）是3個有效的傳球方向。當球員要配合吊中球時，應該運用這3個方位的空間。舉例來說，由一個球員朝近柱旁衝，吸引對手注意，再把球傳給後方的另一個球員射門。

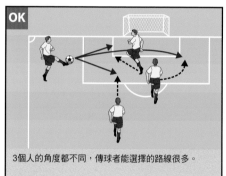

OK

3個人的角度都不同，傳球者能選擇的路線很多。

NG

3個人排成一直線，傳球者沒有其他選擇。

point **2** 在高速狀態中射門

　　接吊中球的球員在起動時機上須要非常注意。尤其是傳回球時，接球者的起動時機必須慢個一拍。

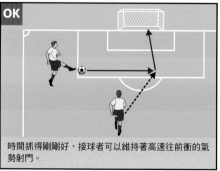

OK

時間抓得剛剛好，接球者可以維持著高速往前衝的氣勢射門。

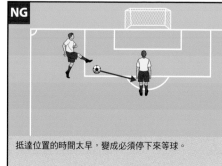

NG

抵達位置的時間太早，變成必須停下來等球。

point 3 以瞬間無球假跑動作來欺騙對手

　　負責在中央接應吊中球的球員如果沒有擺脫對手的盯防，是沒辦法射門的。最好是先不要靠近預定射門的位置，利用假跑動作擺脫對方後衛的視線，然後再配合吊中球衝往預設位置。

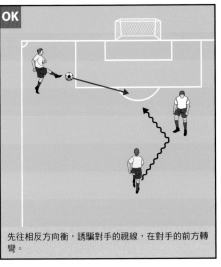

OK

先往相反方向衝，誘騙對手的視線，在對手的前方轉彎。

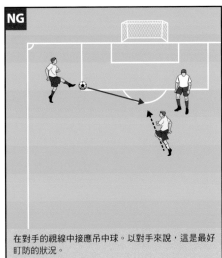

NG

在對手的視線中接應吊中球。以對手來說，這是最好盯防的狀況。

關於「邊翼攻擊（吊中攻擊）」的問題！

Q 吊中球有哪些種類，各有什麼不同呢？

A 　　至少該記住的有三種。一種是以正腳背踢出低空球，一種是以內側前腳背吊出飛越對手後衛頭頂的高球，最後一種是以內側腳背踢出快速地面球。舉例來說，由右翼以右腳踢吊中球時，以內側前腳背踢出旋轉球便可以避開守門員的阻擋。此外雙方門前攻防激烈的話，則直接射出低空快速球，只要隊友觸擊到球就有可能進球，連守方碰到球也有可能直接進球門。

隊伍中沒有身材較高的球員，無法搶贏吊中高球，怎麼辦？

　　以近柱旁為目標，踢出快速地面球，就跟身高沒有關係了。

Q 雖然可以接頂到吊中球，卻很難成功射門，是否有什麼訣竅呢？

A 　　應該選擇更適合射門的接應位置。如果衝到偏離球門太遠的位置上，進球角度變窄，難度當然也會提高。所以說，盡量在近一點、進球角度大一點的位置上再頂球，攻門成功機率也會增加。

最容易射門的位置，對手應該防守得很嚴密吧？

　　是啊，所以起跑時機跟擺脫盯防的假跑動作非常重要。而且就算有對手在防守，也要抱持著無論如何都要比對手先碰到球的強烈欲望，豁出一切朝球的方向衝過去，這種勇氣也是很重要的。

1V1的技術

小組攻擊戰術

小組防守戰術

整體攻擊戰術

整體防守戰術

特殊訓練

個人技術

1V1的技術

小組攻擊戰術

小組防守戰術

整體攻擊戰術

整體防守戰術

特殊訓練

04 突破後衛線的原則

在攻擊區內
應該採取什麼樣的行動呢？

　　所謂的攻擊區（attacking-third），指的是將球場分為三區，其中最接近對手球門的那一區。一旦攻擊方將球送進了攻擊區，再來就只剩下突破對手的後衛線了。

　　突破後衛線的有效方法會因對手後衛線所站位置的不同而改變。如果後衛線距離球門較遠，關鍵就在於如何切入後衛線的後方又不造成越位犯規；如果後衛線距離球門較近，關鍵則變成了如何在擁擠的球門前區域抓住射門機會。

　　有人說攻擊區內的行動是日本球員跟世界上其他國家的球員比起來最弱的一環。想要領會攻擊區內的搶點，就應該好好研究清楚世界級球員的動作。

個人技術

1V1的技術

小組攻擊戰術

小組防守戰術

整體攻擊戰術

整體防守戰術

特殊訓練

應該學會的技巧

追求目標 階段1　後衛線離球門較遠時
將球傳到離球門較近的位置

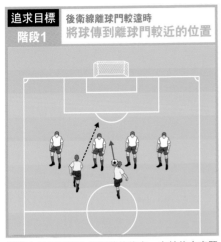

關鍵在於如何切入後衛線的後方。由於後方空間很大，適合利用滲透性傳球來製造射門機會。

追求目標 階段2　後衛線離球門較遠時
加快判斷速度

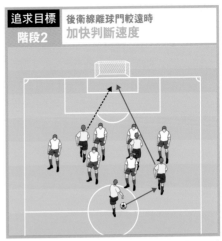

如果攻擊方是慢慢接應、慢慢觀察情況的話，防守方就會有很多時間預測攻擊方的攻勢。所以攻擊方必須迅速決定攻擊方針，迅速做出判斷。

追求目標 階段1　後衛線離球門較近時
發動中距離長射

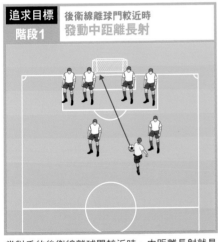

當對手的後衛線離球門較近時，中距離長射就是有效的攻擊方式。一旦攻擊方發動中距離長射，防守方也不得不將後衛線往前推進。

追求目標 階段2　後衛線離球門較近時
發動快速且令人意想不到的行動

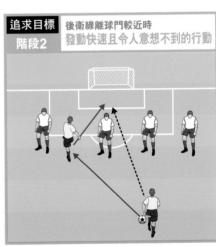

想要突破狹窄的球門前空間，必須仰賴撞牆球及高超的過人技術。另外，引誘對手犯規也是有效的做法。

島田的建議

找出對方最害怕的攻擊模式！

個人技術

1V1的技術

小組攻擊戰術

小組防守戰術

整體攻擊戰術

整體防守戰術

特殊訓練

方法 067 突破距離球門較遠的後衛線①

人數	6～12人
時間	15～20分鐘

突破後衛線	疊瓦式助攻	

目　的 利用第三隊友的搭配來突破後衛線。

做　法

【程序】

① 場內為2V2，雙邊底線上各站1名球員。

② 由教練供球，開始遊戲。

③ 在2V2的狀態下尋找突破機會，位於底線的隊友則伺機發動疊瓦式助攻。

④ 帶球穿越對方底線就得1分。

⊙規則

禁止越位

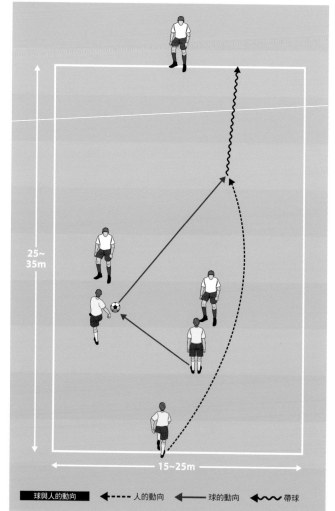

25～35m

15～25m

球與人的動向	◀---- 人的動向	◀—— 球的動向	◀〰〰 帶球

教練筆記 MEMO

如果一開始就被對方察覺「要使用第三隊友」的話，行動是無法成功的。如果對方一直防著己方使用第三隊友發動疊瓦式助攻，可以改為帶球突破，令對方防不勝防。

這裡是重點！ CHECK! 球員應該熟練藉由第三隊友的疊瓦式助攻來穿越對方越位線的攻擊模式。對於距離球門較遠的對方後衛線，從後方衝上來的疊瓦式助攻是一種有效的攻擊戰術。

突破距離球門較遠的後衛線②

| 👤 人數 | 10～15人 |
| 🕐 時間 | 15～25分鐘 |

突破後衛線　助攻　疊瓦式助攻

目 的 ▷ 訓練球員穿越對手越位線，精準接下傳球。

做 法

【準備】
如圖所示分隔場地並配置球員。

【程序】
①場地內為3V3，控球方位於場地外的球員可進行疊瓦式助攻。

②1名球員穿過越位線，在中央區接下傳球。

③接下傳球的球員往另一邊場地進攻。

④留1名隊友在原本的場地，包含疊瓦式助攻的球員在內的3名隊友進入另一邊場地，重複同樣的行動。

🚩規則

●禁止越位

●一定要在中央區接下傳球才能攻入另一邊的場地

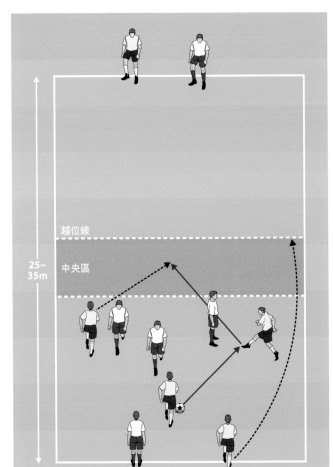

越位線

中央區

25～35m

15～25m

球與人的動向　◀---- 人的動向　◀━━ 球的動向　◀∿∿ 帶球

NG

由於設定了越位規則，所以球員不能事先進入中央區等球。就跟正式比賽的越位規則一樣，球員必須在隊友踢出球後才能越線進入中央區接球。

這裡是重點！ CHECK! 突破越位線的傳球如果傳得太遠，很容易被對方守門員攔截。在中央區內，球員可靠撞牆球或疊瓦式助攻來接球。中央區設定得越狹窄，傳球及行動的精準度就必須越高。

個人技術

1V1的技術

小組攻擊戰術

小組防守戰術

整體攻擊戰術

整體防守戰術

特殊訓練

個人技術

1V1的技術

小組攻擊戰術

小組防守戰術

整體攻擊戰術

整體防守戰術

特殊訓練

方法 069 突破距離球門較近的後衛線① 5V6＋守門員

人數	11～16人＋守門員
時間	20～30分鐘

| 突破後衛線 | 1V1攻擊 | 搶牆球 |

目 的 ▶▶▶ 讓球員練習突破對手
幾乎全守在球門前的狀況。

做 法

【準備】
在中線上設置一組三角筒球門區。

【程序】
①使用場地的一半，人數為5V6加上守門員。

②攻擊方以射門為目標。防守方則設法搶球，只要帶球穿過三角筒球門區便可得1分。

③設定時間限制。

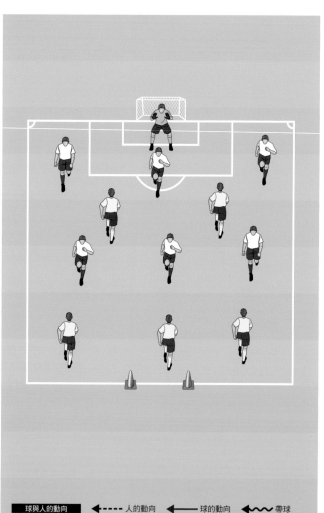

| 球與人的動向 | ◀----人的動向 | ◀──球的動向 | ◀∿∿帶球 |

由於場地狹窄，所以草率發動滲透性傳球或疊瓦式助攻的話，一旦遭到反擊就會很危險。球員應該確實掌握狀況，慎選自己的行動。

這裡是重點！ CHECK!

由於對手都守在球門附近，攻擊方距離球門也變短了，所以中距離長射是有效的攻擊行動。此外，利用狹窄空間發動回傳球之類的快攻來突破中央，或是帶球誘使對手犯規，也是很有效的戰術。

方法 070 突破距離球門較近的後衛線② 4V5＋3V1＋守門員

個人技術

1 V 1 的技術

小組攻擊戰術

小組防守戰術

整體攻擊戰術

整體防守戰術

特殊訓練

人數	12～18人＋守門員
時間	20～30分鐘

突破後衛線　疊瓦式助攻　反擊快攻

目 的 訓練球員突破對手完全守在球門前的狀況，著重於利用後方的支援作攻防。

做法

【程序】

① 在己方陣營內設置3名支援者，由支援者發球後，遊戲便開始。

② 對方陣營內的狀況為4V5，己方陣營內為3V1。己方陣營內的3個人應利用人數優勢，靠帶球或傳控球將球送進對方陣營。接著3人中支援者的2人可發動疊瓦式助攻。

③ 設定時間限制。

支援者

NG

靠後方支援的人數優勢來進攻時，最需要注意的就是球被搶走時的反擊快攻。隊友之間應該保持攻守平衡，一旦球被搶走，位於最後方的隊友應該盡量拖延對手的攻勢。

球與人的動向	----▶ 人的動向	◀── 球的動向	◀∿∿ 帶球

這裡是重點！ CHECK! 當對手全守在球門區時，靠疊瓦式助攻來創造人數上的優勢是有效的突破方法。對手通常會嚴格防守中央區域，可以試著突破防守較疏鬆的邊翼。越是深入敵境，吊中球攻勢便越有威力。

04 突破後衛線

重 點 解 說

看清楚後衛線的狀況
再決定該怎麼行動

point **1** 在第一時間發動滲透性傳球
（當後衛線離球門較遠時）

　　對方後衛線離球門較遠時，中場地帶的防守會變得更嚴密，所以攻擊方應該多利用第一時間觸控球，立刻將球傳出去，加快進攻的節奏。在這樣的狀態下，如果能突然朝對手背後發動滲透性直線傳球的話，將更能打亂對手的陣腳。

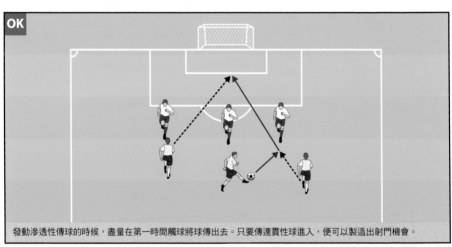

OK

發動滲透性傳球的時候，盡量在第一時間觸球將球傳出去。只要傳連貫性球進入，便可以製造出射門機會。

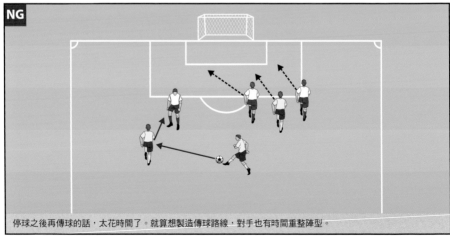

NG

停球之後再傳球的話，太花時間了。就算想製造傳球路線，對手也有時間重整陣型。

point 2　兩種常用的攻擊手法（當後衛線離球門較近時）

要打破守在球門外的防衛陣勢，最好是從外圍發動攻擊。常用的攻擊手法有兩種，一種是中距離長射，另一種是從邊翼切入敵境之後再發動吊中球攻擊。此外，利用帶球衝入禁區，引誘對手犯規也是有效的戰術。如果能獲判自由球或十二碼球，便有進球的機會。

中距離長射

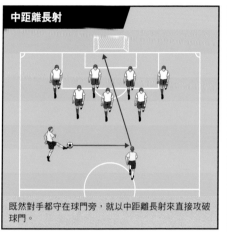

既然對手都守在球門旁，就以中距離長射來直接攻破球門。

切入邊翼再吊中

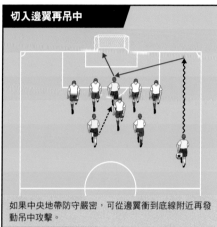

如果中央地帶防守嚴密，可從邊翼衝到底線附近再發動吊中攻擊。

關於「突破後衛線」的問題！

Q 面對對方後衛線離球門比較遠的狀況，雖然很想加快傳球速度，但對手的盯防也很迅速，根本找不到可以傳球的隊友，該怎麼辦才好呢？

A 要應付對手的快速盯防，最好的方法就是在接到球之前便想好要怎麼做。如果什麼都沒想，在正面停下了動作，對方就會密集起來，傳球路線也會被壓縮。因此應該先想好要往哪裡傳，把球停往想傳球的方向，就可以順利把球傳出去了。

但就是做不好……

不管任何技巧，基本動作都是最重要的。確實熟練1V1及小組戰術後，再來就只要習慣盯防的速度，應該就有辦法突破防守了。

Q 不管是中距離長射還是邊翼底線附近的吊中球攻擊，都沒辦法成功射門，該怎麼辦才好呢？

A 中距離長射或是配合吊中球的頭搥攻門其實成功率都不高，重要的是如果球沒進，絕對不可以氣餒，應該立刻衝上去發動另一波攻勢。球如果掉在守門員附近的話，只要用腳尖輕輕一碰，往往就可以把球踢進球門內。

除了中距離長射及吊中攻擊外，有沒有其他選擇？

如果每次都用同樣的招式，攻擊確實容易變得單調，所以有時候可以改為朝向對手密集的區域發動快速的撞牆球或帶球進攻。但由於可以運用的空間狹窄，所以球員必須練就在對手環視下迅速射門的技巧。

個人技術

1V1的技術

小組攻擊戰術

小組防守戰術

整體攻擊戰術

整體防守戰術

特殊訓練

05 防守反擊的原則

Principle

一旦搶到球就迅速發動快攻
別浪費一分一秒！

　　所謂的防守反擊，就是一攔截到球後，在對方尚未重整防衛線前便迅速發動快攻。1986年的墨西哥世界盃足球賽，馬拉度納（Diego Maradona）達成帶球連過5人的傳奇紀錄，原本也是一場防守反擊。所以說，防守反擊是一種非常有機會進球的攻擊戰術。

　　防守反擊的成功關鍵在於防守到進攻的迅速轉換。相反的是，要預防對手的防守反擊，則是要加快進攻到防守的轉換速度。換句話說，就是節奏要比對手更快。

　　比較常見的防守反擊是在己方陣營內搶到球之後往對方陣營進攻，但也有一種防守反擊是在對方陣營就地反搶後迅速傳球、射門。不管哪一種防守反擊，重點都是一搶到球便迅速判斷出最短的射門路線。

應該學會的技巧

追求目標
階段1 迅速從防守轉換為攻擊

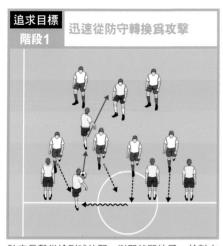

防守反擊從搶到球的那一剎那就開始了。趁對方還沒站穩防線之前，迅速傳入對方深後。

追求目標
階段2 利用第一時間的傳球向球門區逼進

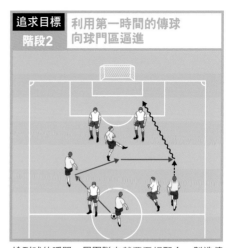

搶到球的瞬間，周圍隊友就要互相配合，製造傳球路線，在第一時間將球送往球門前（第一時間觸控球便把球傳出去），不要多浪費一分一秒。

追求目標
階段3 擺脫對手的盯防

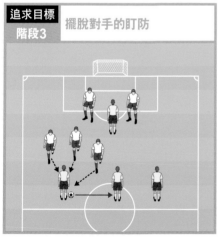

球一旦被搶走，對手也會迅速反應。所以球員們必須學會擺脫對手的盯防。此外，如果發現反擊快攻難以成功，就不要隨便將球往前送。

追求目標
階段4 善加應付對手的拖延戰術

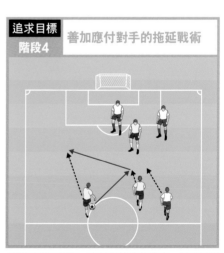

發動防守反擊的一方想加快攻擊速度，對手則剛好相反，想拖延攻擊速度。如何不錯過任何一個機會，成了最大重點。

島 田 的 建 議

由防守轉換為攻擊，速度是防守反擊的最重要關鍵！

個人技術

1 V 1 的技術

小組攻擊戰術

小組防守戰術

整體攻擊戰術

整體防守戰術

特殊訓練

個人技術

1V1的技術

小組攻擊戰術

小組防守戰術

整體攻擊戰術

整體防守戰術

特殊訓練

瓦解對手的拖延戰術 ①

👥 人數　12～16人＋守門員

🕐 時間　15～20分鐘

防守反擊　　拖延

目的 ▶▶▶ 拖延戰術的練習，
也可以拿來訓練防守反擊（快攻）。

做法

【準備】
如圖所示配置三角筒。

【程序】
① 攻擊者越過三角筒後將球傳往前方，立刻向前衝。

② 接到隊友的回傳球之後，遊戲正式開始。另一名防守者迅速從下方場外追趕上來。

③ 進攻方必須在後面的防守者抵達前設法射門進球。防守方則應該先拖延進攻方的時間，進入2V2的狀態，然後設法搶球。

④ 一旦射門成功或是防守方搶到球，就攻守轉換。

球與人的動向 ◀----- 人的動向　◀─── 球的動向　◀∼∼ 帶球

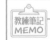

教練筆記 MEMO

防守方如果不使出全力，攻擊的練習就難收成效，反過來說也一樣。所以讓攻擊方跟防守方互相競爭，是提高練習品質的好方法。

這裡是
重點！
CHECK!

攻擊方的防守反擊跟防守方的拖延戰術，目的剛好完全相反。攻擊方想要快速進攻，防守方想要拖延時間。只要球員們清楚這個概念，等於利用一個練習可同時鍛鍊兩種戰術。

方法 072 瓦解敵人的拖延戰術②

目 的 由加快速度的攻擊方與
試圖拖延時間的防守方互相對抗。

基 本 | 應用 | 進階

人數 10～16人＋守門員

時間 15～25分鐘

防守反擊 | 拖延 |

個人技術

1V1的技術

小組攻擊戰術

小組防守戰術

整體攻擊戰術

整體防守戰術

特殊訓練

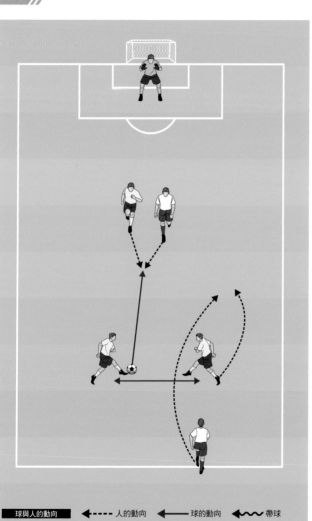

球與人的動向 ◀----人的動向 ◀──球的動向 ◀〰帶球

做 法

【程序】

① 2名攻擊者互相傳球，可以隨時將球往前傳，後衛場內防守者可試圖攔截球。

② 無球攻擊者可立刻向前衝，配合進行助攻，

③ 前方的攻擊者一接到球，遊戲便正式開始。另一名防守者迅速從場外追趕上來。

④ 進攻方必須在後面的防守者抵達前設法射門進攻。防守方則應該先拖延進攻方的時間，進入2V2的狀態，然後設法搶球。

⑤ 一旦射門成功或是防守方搶到球，就攻守交換。

攻擊方應注意別隨便進行不必要的橫向傳球。拖延戰術的最大原則是讓攻擊方踢出橫向傳球，減緩進攻速度。所以說，發動快攻的球員應盡量減少橫向傳球的次數。

一旦攻擊速度加快，就很難將球穩穩控好。高速下的控球能力不足，正是日本足球員的缺點之一。透過這樣的訓練，可以讓球員確實學好技術基礎能力。

方法 073 由拋踢開始的快攻

👥 人數　4～16人＋守門員

🕐 時間　15～20分鐘

防守反擊　疊瓦式助攻

目的　增加球員的持久力。防守反擊常須要奔跑非常遠的距離，所以持久力是必要的。

做法

【程序】
① 先由守門員拋踢。

② 攻擊者接到球之後，4名球員可自由傳控球，迅速將球送往前線並射門。在這個練習中，並沒有守門員以外的防守者。

③ 再次由守門員拋踢，重複相同練習。

進階訓練

4人的位置可分散設定在左翼、中央、右翼的各種位置上。就跟方法064一樣，事先將數組4人小組配置在場內不同區域，可以減少更換組別的時間。

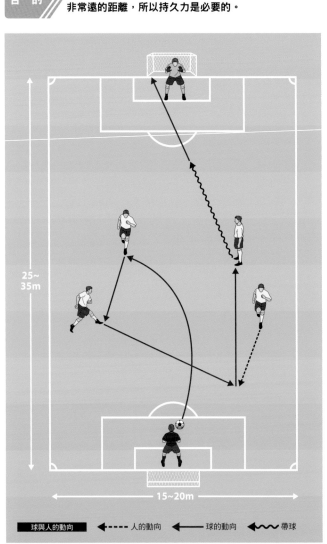

25～35m

15～20m

球與人的動向　◄----- 人的動向　◄── 球的動向　◄∿∿∿ 帶球

這裡是重點！CHECK!　發動快攻的時候，每個球員都須要跑很遠的距離，所以必須提升球員的持久力。盡量減少等待時間，增加運動量大的練習，是有效的訓練法。教練也可以試著規定球員「接到球之後必須在幾秒鐘之內射門」。

方法 074 2場地的快攻（8V8）

 基本 應用 進階

 人數 16人＋守門員

 時間 20～30分鐘

 防守反擊　助攻

目 的　訓練在幾乎所有球員都進入防守狀態的情況下搶球並發動防守反擊。

 做 法

【準備】
如圖所示分隔場地。

【程序】
①以正規比賽模式進行比賽。
②一定時間之後進入休息時間。

規則

●兩邊場地的人數比例就如圖所示。防守方全向後退，堅守陣營。

●防守方搶到球且進入對手陣營內，其他隊友可發動疊瓦式助攻。

球與人的動向　◀---- 人的動向　◀━━ 球的動向　◀∿∿ 帶球

NG

雖然防守反擊首重速度，但如果把球直線往球門方向傳送，很容易遭對方守門員阻擋或造成越位犯規，所以應該多利用斜角的移動或傳球，以對手無法預測的動作進攻。

 這裡是重點！ CHECK!

從退守己方陣營的狀況下搶球並發動快攻，最大的重點就是速度。分成2個場地可以製造出更貼近實際比賽的狀況，讓球員進行更具實戰性的防守反擊快攻練習。

個人技術

1V1的技術

小組攻擊戰術

小組防守戰術

整體攻擊戰術

整體防守戰術

特殊訓練

185

個人技術

1V1的技術

小組攻擊戰術

小組防守戰術

整體攻擊戰術

整體防守戰術

特殊訓練

05 防守反擊

重點解說

維持流暢而迅速的行動

point **1** 盡快增加人數上的優勢

　　防守反擊必須在攔截到對方的球後迅速將球傳送往前線。但是，後衛可不是只要將球傳給前線的隊友就沒事了。能在短時間之內增加多少人數上的優勢，也是防守反擊的重點之一。就算是後衛選手也要有衝上對方球門前的企圖心，所以體能上的負荷也相當沉重。

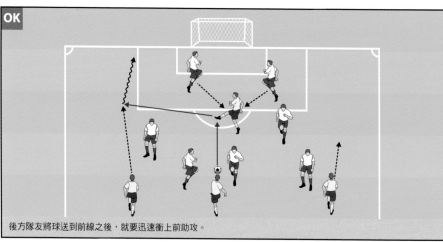

OK

後方隊友將球送到前線之後，就要迅速衝上前攻。

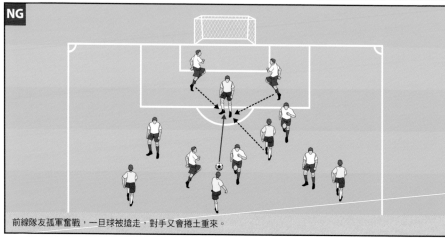

NG

前線隊友孤軍奮戰，一旦球被搶走，對手又會捲土重來。

186

point 2 破解對方的緊迫盯人及拖延戰術

　　搶到球的一方迅速從防守轉換為攻擊，對手卻也會迅速從攻擊轉換為防守。對手所採用的戰術大致有兩種，一種是不讓球離開己方陣營的緊迫盯人戰術，另外一種是拖慢傳球時間的拖延戰術。雖說防守反擊首重攻防轉換速度，但如果反擊失敗的話，設法重整攻勢也是很重要的。

個人技術

1 V 1 的技術

小組攻擊戰術

小組防守戰術

整體攻擊戰術

整體防守戰術

特殊訓練

遭遇緊迫盯人戰術的情況…

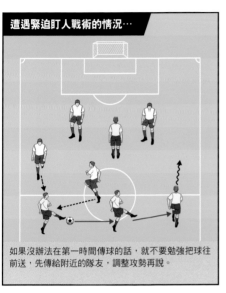

如果沒辦法在第一時間傳球的話，就不要勉強把球往前送，先傳給附近的隊友，調整攻勢再說。

遭遇拖延戰術的情況…

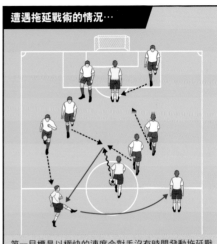

第一目標是以極快的速度令對手沒有時間發動拖延戰術。如果對手後衛都已經回防了，就調整攻勢，設法再次引誘對手後衛出來。

關於「防守反擊」的問題！

 防守反擊在什麼樣的情況下最能發揮效果呢？

　　當對方將較多的人數加入攻擊時，防守上的人數就會變得單薄，此時防守反擊最能發揮效果。因此甚至有一種戰術叫做「退守戰術」（retreat），是所有人退到己方陣營嚴密防守，伺機尋找防守反擊的機會。

中東的球隊跟日本隊比賽時，好像常用這招？

　　是啊，所以說己方後衛在防守時，前鋒絕對不能放鬆注意力，應該要隨時觀察深入對手背後的路線。

 在發動防守反擊的時候，要注意什麼呢？

　　最重要的是迅速從防守轉換為攻擊，只要速度超越對手，防守反擊就有機會成功。

還有其他必須注意的點嗎？

　　由於發動防守反擊時，球員處於全力衝刺的狀態，所以必須非常注意傳球的準確度。如果隨便傳球造成失誤，反而會給對方發動反擊快攻的機會。不只是場上的球員，就連守門員的傳球準確度也很重要。如果能在搶到球後迅速長傳到前線，將對戰局極有幫助。

開球的基本知識③

角球的技巧

1. 短傳的方式

踢角球的時候，依照規定，對方球員必須離踢球者10碼（約9公尺）以上。只要善加利用這個規定，以短傳的方式將球傳給附近的隊友，就可創造出2V1的優勢局面。在此狀況下，球員可選擇直接突破，如果對方中後衛衝過來支援的話，也可改為發動吊中攻擊。

2. 考慮踢球者的特性

因左腳或右腳的不同，踢出來的球路也會不一樣。除此之外，還需要考慮風向的問題。如果對方守門員體格高大的話，就踢得離球門遠一點，如果對方守門員體格矮小的話，就踢得離球門近一點。

關於踢十二碼球（PK）

在踢十二碼球時，守門員會根據踢球者的重心腳及身體的方向來判斷球會往哪裡來。因此，為了讓守門員預測錯誤，踢球者可試著改變身體方向或踢球方式。但是，這麼做的前提是踢球者本身的技術要夠好，能隨心所欲控制球的去向。如果對精準度沒自信的話，還是別耍假動作，乖乖把注意力集中在控球上比較好。

第6章
整體防守戰術

在防守上，整體的戰術也是很重要的。
像是「應該在哪裡搶球」或是
「這個區域應該如何防守」之類的問題，
整個球隊應該確實協調好。

（防守練習如果能在理解各種戰術的重點之後進行，將更接近實際比賽狀況。）

01 區域防守的原則

這是團隊防守戰術的基本做法
重點在於防守職責的傳遞

　　區域防守是一種團隊防守戰術。在比賽開始前，球員們便依照陣型分配好各自的防守區域，一旦自己盯防的對象進入了其他區域中，便將盯防的職責交接給負責該區域的隊友。相反的做法，則是所謂的盯人防守。

　　足球比賽中的每一顆進球都價值千金，所以當一名防守者被突破時，周圍的隊友應該迅速協助防守，絕對不能讓進攻者就這麼趁勢得分。而為了確保安全，每一個球員都

有自己的防守區域，如此一來，重點區域便隨時都有數個人在防守著。

　　當對手離開自己的負責區域時，不要窮追不捨，應該把盯防的職責交接給隊友，如此才能維持陣型的平衡，這就是此戰術的基本概念。

應該學會的技巧

個人技術

1 V 1 的技術

小組攻擊戰術

小組防守戰術

整體攻擊戰術

整體防守戰術

特殊訓練

追求目標 階段1　交換盯防職責

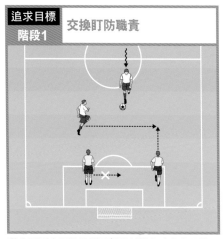

將自己原本盯防的對手轉換給隊友來負責盯防，正是區域防守的最大特徵。

追求目標 階段2　注意局部區域

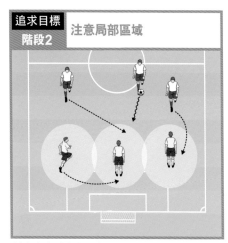

防守者應該隨時注意自己附近的鄰近區域，如果進入鄰近區域的對手並非只有一個人，就應該趕快過去支援。

追求目標 階段3　在區域防守與盯人防守之間轉換

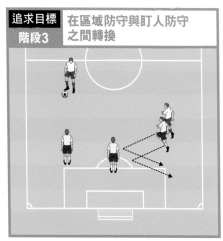

在己方球門附近將盯防職責轉換給隊友，危險性比較大，所以應該依狀況及區域特性來轉換為盯人防守。

追求目標 階段4　給予隊友提示

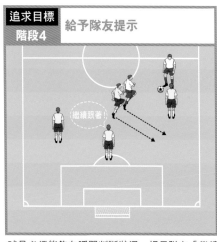

繼續跟著

球員必須能夠在瞬間判斷狀況，提示隊友「繼續跟著」或是「交給別人」。

島　田　的　建　議

不要跟著對手跑，應該守好自己的負責區域！

191

02 盯人防守的原則

Principle

跟緊對手不放
牽制對手的行動

相較於各自負責特定區域的區域防守，人盯人防守則是每個球員都有固定盯防的對象。

基本上這是著重於個人的防守方式，所以當對手移動位置的時候，負責盯防的球員也要跟著移動。在這樣的狀況下，人盯人防守不像區域防守一樣容易發生盯防轉換上的失誤，可以確保每個對手在任何時候都有人守著。就剝奪自由、施加壓力而言，人盯人防守的效果是比較好的。

但人盯人防守的缺點則是防守者容易被對方牽著鼻子走，造成中央等重要區域門戶大開的狀況。而且在空曠地區中的1V1，對防守方較不利，如果被對方拉開距離，很有可能因而失球。

所以說，不要執著於區域防守或人盯人防守的任一邊，應該根據區域特性及對方的動向，在兩種戰術之間靈活轉換。

追求目標 階段1 纏住自己負責的對手

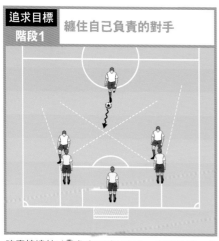

確實搞清楚自己負責盯防的對象,在盯防時,必須同時注意對手與球的動向。

追求目標 階段2 不要被對手擺脫

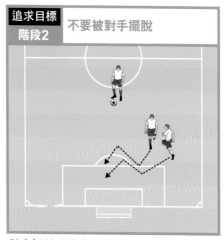

對手會以各種小動作來試圖擺脫盯防,防守者必須緊緊纏住,隨時找機會攔截球。

追求目標 階段3 依現況將盯防職責轉移給隊友

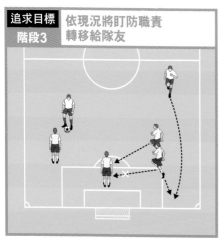

如果滿腦子只注意纏住自己負責的對手,有時會讓己方陣營出現危險的空隙,給後方的其他對手上前助攻的機會,所以要依現況將盯防職責轉移給隊友。

追求目標 階段4 不要忘記補位

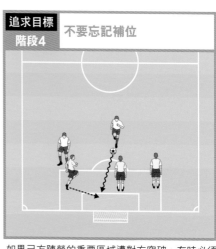

如果己方陣營的重要區域遭對方突破,有時必須捨棄自己盯防的對手,以補位為優先。

島 田 的 建 議

不要執著於區域防守或人盯人防守,應該靈活轉換!

個人技術

1V1的技術

小組攻擊戰術

小組防守戰術

整體攻擊戰術

整體防守戰術

特殊訓練

個人技術

1∨1的技術

小組攻擊戰術

小組防守戰術

整體攻擊戰術

整體防守戰術

特殊訓練

方法 075 區域防守①

👤 人數　9～18人

⏱ 時間　15～25分鐘

區域防守　｜　近逼與補位

| 目 的 | 讓球員練習區域防守的基本做法。 |

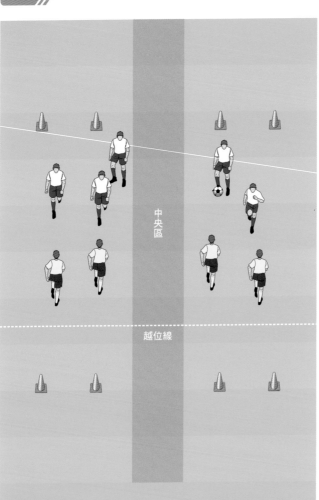

中央區

越位線

球與人的動向　◀---- 人的動向　◀── 球的動向　◀∼∼ 帶球

做 法

【準備】
如圖所示設置三角筒。

【程序】
① 攻擊方人數跟防守方人數各為5∨4的小遊戲。
② 以將球射入三角筒球門區為目的，但不可以穿過越位線。

✏規則

● 不可進入中間禁區
● 守方可在左右兩邊自由移位
● 攻方只限1人能左右移動

教練筆記 MEMO

防守方的防守區域並不是固定不變的，應該隨著攻擊方的陣型變化而調整。

 這裡是重點！ CHECK!

當攻擊方橫向傳球的時候，防守方應該也要橫向移位來應對。防守方應該嚴密防守控球對手處在的那一邊，至於另一邊最外面的對手，由於人手不足的關係，只要維持適當距離並稍加注意就可。

方法 076 區域防守②

目 的 將場地分為3區，訓練球員橫移補位。

基本 **應用** **進階**

👤 **人數** 11～18人＋守門員

🕐 **時間** 20～30分鐘

區域防守 | 近逼與補位 |

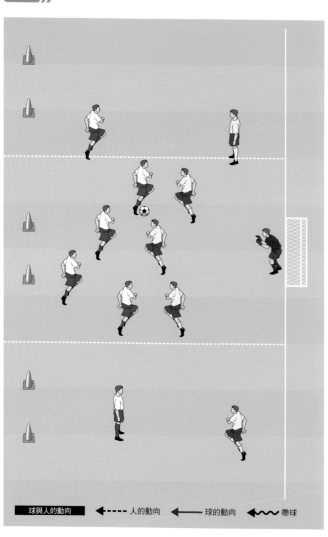

| 球與人的動向 | ◀---- 人的動向 | ◀── 球的動向 | ◀〜〜 帶球 |

做 法

【準備】
如圖所示將場地分為3區，設置三角筒。

【程序】
①攻擊方人數跟防守方人數各為6與5的小遊戲。

②攻擊方以射門進球為目標，但不可越位。防守方進行區域防守，如果搶到球的話，就以三角筒球門區為目標前進。

⚡規則
●防守方可左右自由移動
●攻擊方的左右移動只限1人

❗進階訓練
一旦球員們熟練之後，便可以去除界線的限制，進行正常的比賽。此原則同樣適用於其他練習。

👉 **這裡是重點！ CHECK!** 將場地分為左、中、右3區，可以創造出更接近實際比賽的狀況。如果攻擊方將人數放在右邊的話，防守方也應該向同一邊橫移，嚴密防守控球對手處在的區域。

個人技術

1V1的技術

小組攻擊戰術

小組防守戰術

整體攻擊戰術

整體防守戰術

特殊訓練

個人技術

1 V 1 的技術

小組攻擊戰術

小組防守戰術

整體攻擊戰術

整體防守戰術

特殊訓練

方法 077 盯人防守的控球遊戲

基本 應用 進階

 人數 8～16人

 時間 15～25分鐘

人盯人
防守

目 的

明確規定盯防對象的控球遊戲。

做 法

【程序】
①此控球遊戲在正方形場地內進行。

②每個防守者都有自己負責盯防的對象。

🛈 進階訓練

等到球員們習慣之後，可增加人數，改為5V5，同樣要規定清楚盯防對象。

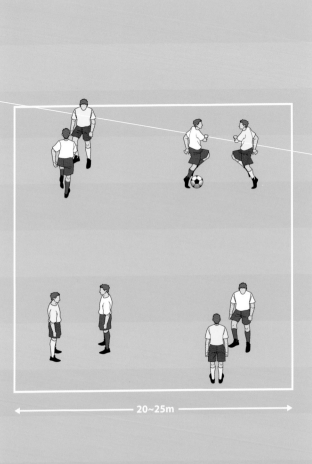

←――― 20～25m ―――→

| 球與人的動向 | ◀- - - 人的動向 | ◀――― 球的動向 | ◀〜〜 帶球 |

COLUMN
教 練 專 欄

教練可以在規則上增加空中傳控球限制，例如空中搶球時可讓球在地上彈一下再傳出，或控到地面才能傳球等等，如此可增加訓練的多樣性。

 這裡是 重點！ CHECK! 明確規定盯防的對象，讓球員熟悉人盯人防守的感覺。球員應該練習緊緊纏住對手，不能被輕易擺脫。

方法 078 盯人防守的小遊戲

目的 ▶ 以人盯人防守來進行小遊戲。

個人技術

１Ｖ１的技術

小組攻擊戰術

小組防守戰術

整體攻擊戰術

整體防守戰術

特殊訓練

人數 12～18人＋守門員

時間 20～30分鐘

人盯人防守　近逼與補位

做法

【程序】

①6V6加上守門員的小遊戲。

②每個防守者都有自己負責盯防的對象。

③設定時間限制。

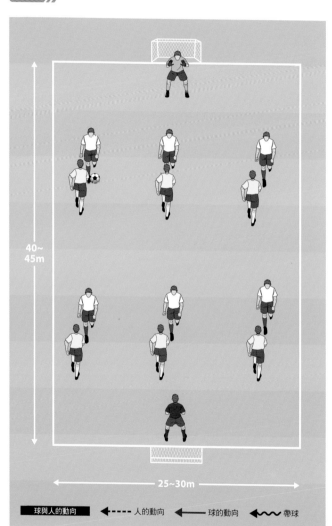

40～45m

25～30m

球與人的動向　◀---- 人的動向　◀── 球的動向　◀〰〰 帶球

NG

雖說是人盯人防守，但只是事先規定負責盯防的對手而已，並不表示一定要緊緊跟在某個對手旁邊。防守者應注意別窮追不捨，造成空間上出現空隙。

這裡是重點！ CHECK! 雖然是人盯人防守，但如果很明顯是換人防守會比較好的情況時，還是應該當機立斷把防守職責轉移給隊友。此外，在緊盯著對手的過程中，也不要忘記補位的重要性。

01 區域防守

別太執著於區域上的防守

point 1 在球門前應該改成人盯人防守

即使整個球隊決定以區域防守為方針，依狀況或區域特性的不同，有時候也得改成人盯人防守。例如在球門區域，對手很可能趁盯防轉換的空檔射門或發動吊中球攻勢，所以最好改成人盯人防守。

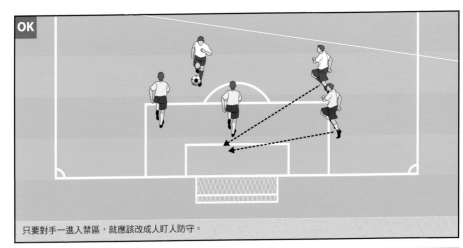

OK

只要對手一進入禁區，就應該改成人盯人防守。

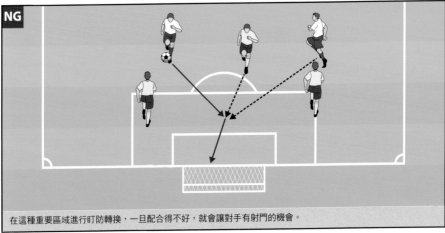

NG

在這種重要區域進行盯防轉換，一旦配合得不好，就會讓對手有射門的機會。

point **2** **區域防守的盲點**

如果太執著於自己的防守區域，就會出現很多的盲點，所以應該臨機應變，依現況而進行補位。

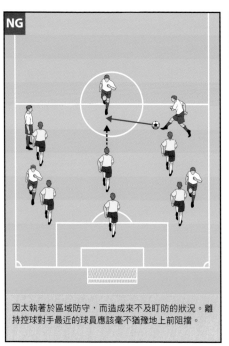

NG

因太執著於區域防守，而造成來不及盯防的狀況。離持控球對手最近的球員應該毫不猶豫地上前阻擋。

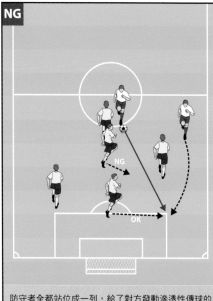

NG

防守者全都站位成一列，給了對方發動滲透性傳球的機會。防守者應盡量站在隨時能夠對防守線進行補位的位置上。

關於「區域防守」的問題！

區域防守時的盯防轉換總是做得不好，請問該怎麼辦呢？

最重要的是確認清楚「什麼樣的對手該由誰負責盯防」。如果搞不清楚盯防責任，就會讓對方有機可趁，這是非常危險的事情。特別是跟附近的隊友，一定要事先商量好關於盯防轉換上的各種原則，例如對手一進入禁區內就改為人盯人防守等等。如果發生了失誤，也要確實找出失誤的原因，把問題解決。

跑到別人的區域補位，自己負責的區域就沒人防守了，請問該怎麼辦呢？

舉例來說，假如中後衛被對手帶球突破或是以滲透性傳球突破的時候，失球的危險性非常高，此時補位就比區域防守重要得多。雖然這麼做會讓自己負責的區域變成無人防守，但可由前線或另一旁的隊友往控球對手所在的區域橫移補位支援。

個人技術

1V1的技術

小組攻擊戰術

小組防守戰術

整體攻擊戰術

整體防守戰術

特殊訓練

02 盯人防守

配合周圍的狀況
進行臨機應變的盯防

point **1** 注意不要讓空間出現大漏洞

　　盯人防守的基本原則是跟著盯防對象跑，但如果追得太遠的話，可能會破壞陣型的平衡，造成重點區域的防守上出現漏洞。

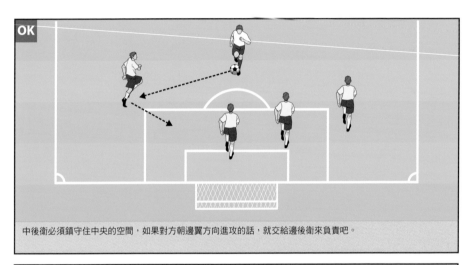

中後衛必須鎮守住中央的空間，如果對方朝邊翼方向進攻的話，就交給邊後衛來負責吧。

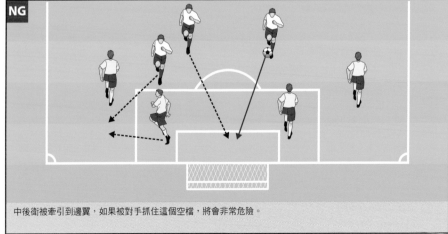

中後衛被牽引到邊翼，如果被對手抓住這個空檔，將會非常危險。

個人技術

1 V 1 的技術

小組攻擊戰術

小組防守戰術

整體攻擊戰術

整體防守戰術

特殊訓練

point 2　注意補位的問題

如果太執著於「我負責盯防的對象是○○○」而忘記補位的話，就會讓對方獲得無人防守的自由時間。

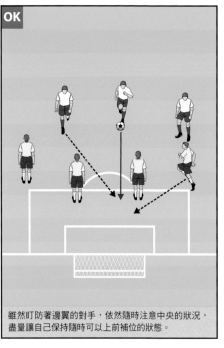

OK

雖然盯防著邊翼的對手，依然隨時注意中央的狀況，盡量讓自己保持隨時可以上前補位的狀態。

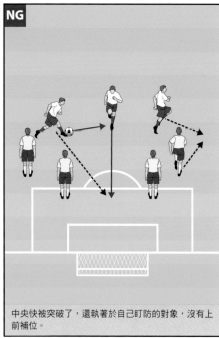

NG

中央快被突破了，還執著於自己盯防的對象，沒有上前補位。

關於「盯人防守」的問題！

Q 區域防守跟盯人防守，該使用哪一種呢？

A 不要堅持使用其中一種，應該隨著狀況及區域特性而臨機應變。舉例來說，在球門前就要以緊迫盯人的方式緊緊咬住對手，不可以給對手喘息的空間；而當對手在中場附近推進攻擊線時，就要以轉換防守職責的區域防守來維持陣型的平衡性。

Q 該如何補位才正確呢？

A 重點在於不要只是顧著自己盯防的對象，應該隨時注意周圍的狀況。特別是對持控球的對手以及防守著離球門較近區域的隊友，更是要審慎觀察。如果發現隊友快被突破了，就往隨時可以上前補位的位置上移動，就算離自己負責盯防的對手遠一點也沒關係。確認清楚防守目標的輕重緩急，是最大的關鍵。

03 緊咬不放的原則

Principle

從攻擊迅速轉換為防守

所謂的緊咬不放（chasing），指的是緊緊纏住對手不放的防守戰術。特別是處於前線的球員，一旦球被對手搶走，第一件事就是採取這個行動。

現代的足球比賽中，越來越少防守反擊快攻成功的例子，這正是因為現在的足球球員在球被搶走的一瞬間都曉得就地行動，緊緊咬住對手的關係。

雖然說攻防之間的快速轉換很重要，但草率追趕也不見得是件好事，還是應該仔細觀察比賽狀況才做決定。

個人技術

1V1的技術

小組攻擊戰術

小組防守戰術

整體攻擊戰術

整體防守戰術

特殊訓練

個人技術

1∨1的技術

小組攻擊戰術

小組防守戰術

整體攻擊戰術

整體防守戰術

特殊訓練

追求目標 階段1 在失球的一瞬間便追趕上去

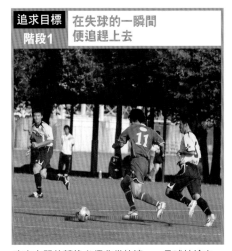

攻守之間的轉換必須非常快速,一旦球被搶走,就要立刻緊咬對手不放。

追求目標 階段2 不讓對方縱向傳球

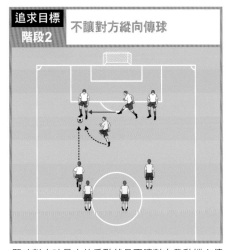

緊咬對方時最大的重點就是不讓對方發動縱向傳球。就算沒辦法將球搶回來,至少也要阻擋對方的傳球路線。

追求目標 階段3 以單邊斷球的方式將對方逼向角落

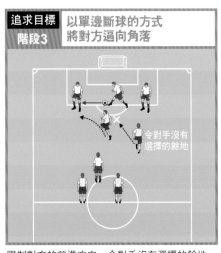

令對手沒有選擇的餘地

限制對方的前進方向,令對手沒有選擇的餘地,只能往邊翼移動。

追求目標 階段4 與後方的隊友互相配合

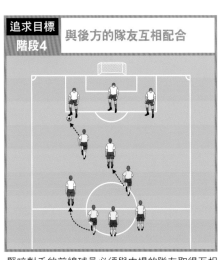

緊咬對手的前線球員必須與中場的隊友取得互相配合的默契。

島田的建議

防守行動是從球被搶走的那一瞬間就啟動了。

個人技術

1V1的技術

小組攻擊戰術

小組防守戰術

整體攻擊戰術

整體防守戰術

特殊訓練

方法 079 3場地的6V6

基本　應用　進階

👥 人數　12～18人＋守門員

🕐 時間　20～30分鐘

緊咬不放

目的　訓練球員緊咬對手，不讓對方攻擊球員向前推進。

做法

【準備】
如圖所示將場地分為3區。

【程序】
①6V6的小遊戲，由對方陣營內開始。
②設定時間限制。

規則
● 禁止越位
● 攻擊方將球傳入中央區後，可由1人發動疊瓦式助攻

20～25m

18～20m

20～25m

教練筆記 MEMO

分成3區，可以讓球員練習在2V3的人數劣勢下緊咬對手不放。如果防守方搶到球的話，也別呆站著不動，應該迅速朝對方球門進攻。

球與人的動向　◀----- 人的動向　◀── 球的動向　◀〰〰 帶球

 這裡是重點！CHECK!

攻擊方應該試著將球傳往中場，而防守方則應該緊咬著對手，不讓對手這麼做。如果配合得好，也可以引誘對手傳球到中場，再從中將球攔截。

方法 080　2場地的8V8

 人數　16人＋守門員

 時間　20～30分鐘

緊咬不放　｜　突破後衛線　｜　防守反擊

目　的 ▶ 訓練球員緊咬對手，不讓對方發動防守反擊。

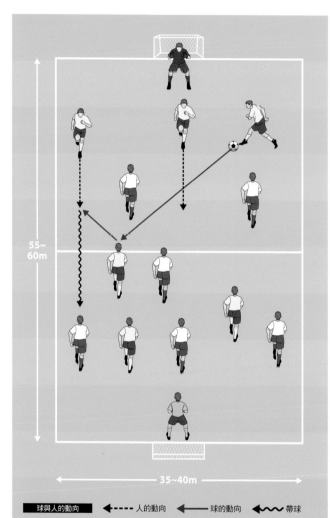

55～60m

35～40m

| ■球與人的動向 | ◄---- 人的動向 | ◄── 球的動向 | ◄∿∿ 帶球 |

做　法

【程序】
①攻擊方的陣營內為3V2，防守方的陣營內為5V6。
②從攻擊方的陣營內開始遊戲。

教練筆記 MEMO

防守方要設法搶球，發動防守反擊。攻擊方則靠前線球員的緊咬不放來阻擋防守反擊。雙方的目標剛好相反，最能發揮練習的效果。

這裡是重點！ CHECK!　重點在於攻守轉換的速度。攻擊方在防守方採用退守戰術的情況下進攻，很有可能會遭到防守反擊，所以一旦球被搶走，就要立刻上前緊咬不放，就算被突破也要在己方陣營內設法拖延攻勢，以這樣的優先順序來採取行動。

205

03 緊咬不放

重 點 解 說

追趕的方法也要下點功夫

point 1 追趕時考慮周圍狀況

　　在失球的瞬間立刻採取行動，阻止對方發動快攻，這雖然很重要，但有時追趕卻不見得是明智的行動，還是得考量球、對方及隊友的位置。

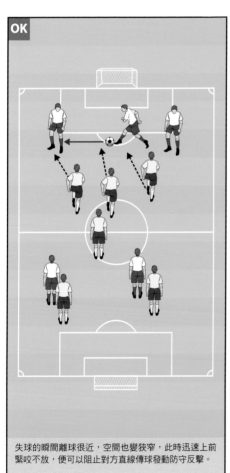

失球的瞬間離球很近，空間也變狹窄，此時迅速上前緊咬不放，便可以阻止對方直線傳球發動防守反擊。

失球的瞬間離球很遠，對方有好幾個隊友可以傳球，此時草率追趕也只會被輕易擺脫，還是回來防守後方比較適當。

point 2 限制對方的進攻方向

　　如果對方有傳球機會的話，與其衝過去搶球，不如限制對方的傳球方向，將對方逼向邊翼。此時不要嘗試以個人的能力把球搶回來，應該將對方誘導進入不利的空間，靠著隊友之間的配合來搶球。

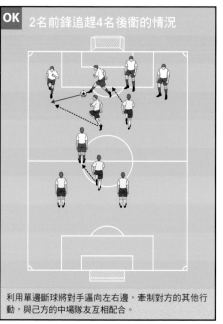

OK 2名前鋒追趕4名後衛的情況

利用單邊斷球將對手逼向左右邊，牽制對方的其他行動，與己方的中場隊友互相配合。

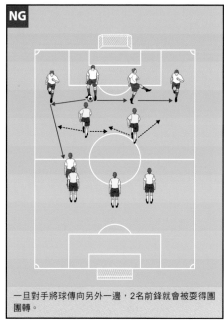

NG

一旦對手將球傳向另外一邊，2名前鋒就會被耍得團團轉。

關於「緊咬不放」的問題！

Q 對手技巧高超，不管怎麼緊咬也搶不到球，此時是不是別再窮追不捨比較好呢？

A　　如果讓對手擁有充分的時間與空間，就很難靠緊咬不放來搶球了。但是，在球剛被搶走瞬間阻止對手發動防守反擊的行動是很重要的。就算沒辦法將球搶回來，至少也可以妨礙對手直線傳球。在這種情況下，即使擋在傳球路線上，如果持控球對手擁有充分的傳球空間，也失去了阻擋的意義，所以還是要緊緊纏著對手。

Q 雖然靠緊咬不放將對手追趕到了邊翼，但中場隊友沒有過來支援，所以無法協防搶球。

A　　這種時候，後方隊友應該要做出明確指示，例如「追上去」、「不要追」、或是「別讓他傳到另一邊」等等。前方的球員要聽清楚後方隊友的指示，否則就算把對手逼到了邊翼，如果後方沒有隊友上來支援，對手也會從邊翼突破防守，如此一來把對手逼向邊翼的行動就變得沒有意義了。在比賽開始前，隊友之間就必須協調好，比賽進行中也必須確實溝通，依照狀況來臨機應變。

個人技術

1∨1的技術

小組攻擊戰術

小組防守戰術

整體攻擊戰術

整體防守戰術

特殊訓練

個人技術

１ＶＩ的技術

小組攻擊戰術

小組防守戰術

整體攻擊戰術

整體防守戰術

特殊訓練

04 推進攻擊的原則

Principle

全隊一起向前
維持陣型的整體性

　　從防守轉換為進攻的時候，並非由一、兩名球員發動攻勢，而是將包含防衛線在內的整個陣型往前推進，這種戰術就叫做「推進攻擊」。由於現代足球相當注重陣型的整體性，所以這個戰術成了整體戰術中相當基本的做法之一。

　　在進行「推進攻擊」時，即使中場或前鋒失球，後面的隊友也可以立刻將球攔截，發動第二波、第三波攻勢，如此便可讓攻勢不斷。

　　另外，就算球被對方搶走，只要能夠維持著陣型的整體性，跟對方之間的距離就不會太遠，此時也方便迅速上前緊咬不放。只要能熟悉這個戰術，對全隊的戰力將非常有幫助。

個人技術

1V1的技術

小組攻擊戰術

小組防守戰術

整體攻擊戰術

整體防守戰術

特殊訓練

追求目標 階段1 全體一起向前推進

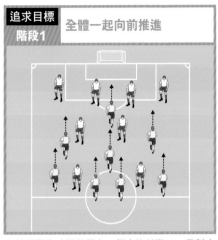

向前推進的時候只要有一個人沒前進，一旦對方搶到球，就可以毫無忌憚地攻擊，完全不用擔心越位問題。所以推進時絕對不能有任何人例外。

追求目標 階段2 在防守轉換為攻擊的瞬間向前推進

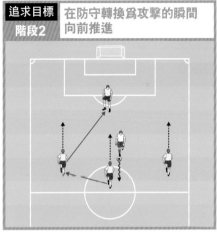

搶到對方的攻勢球，轉換為攻擊的瞬間，便配合著攻勢的進行，將整體往前推進，不能有半點拖延，才能營造出隊伍的整體性。

追求目標 階段3 別讓傳球路線重疊

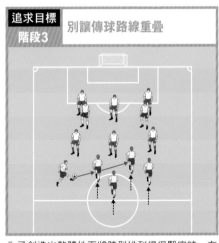

為了創造出整體性而將陣型排列得很緊密時，有些球員會沒注意到自己擋在其他隊友的傳球路線上。所以推進攻擊的時候要持續注意周圍狀況才能發揮更大的戰力。

追求目標 階段4 掌握距離與平衡

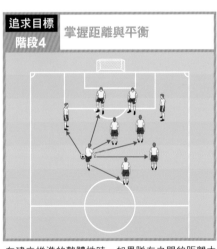

在建立推進的整體性時，如果隊友之間的距離太近，空間會變狹窄，反而加深了傳球的困難度，所以要保持適當的距離。

島 田 的 建 議

對注重整體性的足球比賽而言，這是相當重要的基本整體戰術！

個人技術

1V1的技術

小組攻擊戰術

小組防守戰術

整體攻擊戰術

整體防守戰術

特殊訓練

方法 081 3場地的6V6

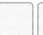

基本	應用	進階

人數 12〜18人＋守門員

時間 20〜30分鐘

推進攻擊		

目　的　訓練球員將攻擊及防守線連同一起往前推進。

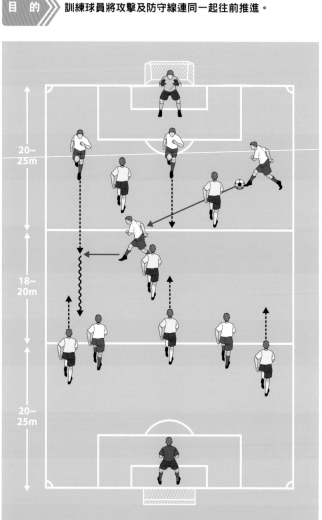

20〜25m

18〜20m

20〜25m

| 球與人的動向 | ◀----- 人的動向 | ◀— 球的動向 | ◀～ 帶球 |

做　法

【準備】
如圖所示將場地分為3區。

【程序】
①這是6V6的小遊戲，從己方陣營內開始。

②將球傳給中場之後先持控穩球，等待己方陣營內的3個人向中間區推進。

③設定時間限制。

規則 ////

禁止越位

進階訓練 ////

一開始的時候，教練可以規定球員必須先將球傳給中場，才能攻進中間區。等到習慣之後，就可以漸漸解除限制，允許球員直接將球傳給前鋒。

還裡是重點！ CHECK!　後方3名球員必須協調好，共同往前壓近。如果球還在後方而且正遭受對手緊咬不放時，其中一人獨自向前推進反而是件相當危險的事。在壓近的時候，一定要確保陣型的平衡。

方法 082 推進攻擊的小遊戲

目 的 ▶▶ 進球會因推進狀況而改變的另類小遊戲。

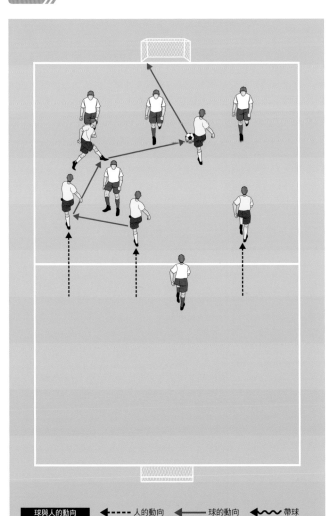

球與人的動向 ◀---- 人的動向　◀── 球的動向　◀ᗧᗧᗧ 帶球

做 法

【程序】
① 這是一場5V5的小遊戲。
② 設定時間限制。

規則 /////
射門進球的時候,只要攻擊方還有1名球員在己方陣營內,進球就不算。

進階訓練 /////
當對方射門進球的時候,只要防守方球員還留人在對方陣營內,得分就會增加(攻擊方陣營內沒有留人的情況得1分,有1名對手的情況得2分)。人數不見得一定要是5V5,可以試試看各種不同的人數。

這裡是重點! CHECK! 只要己方陣營內還有隊友,得分就不算,所以球員們會相當重視推進攻擊的整體性。從這個遊戲中,便可以看得出哪一個球員沒辦法跟上整體的腳步。

個人技術

1 V 1 的技術

小組攻擊戰術

小組防守戰術

整體攻擊戰術

整體防守戰術

特殊訓練

04 推進攻擊

重 點 解 說

全體隊員的默契相當重要

point **1** 理解推進攻擊的效果

　　只要有機會發動推進攻擊，就應該積極發動，例如從防守轉換為攻擊的時候，或是擲球進場讓比賽重新開始的時候。只要一起向前推進，就可以維持整體的陣型，便於互相配合，對戰力有相當大的幫助。

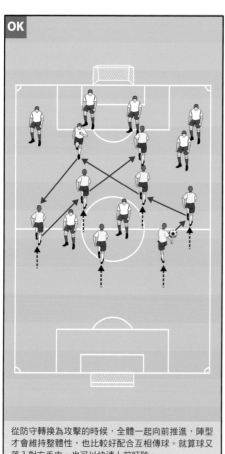

從防守轉換為攻擊的時候，全體一起向前推進，陣型才會維持整體性，也比較好配合互相傳球。就算球又落入對方手中，也可以快速上前盯防。

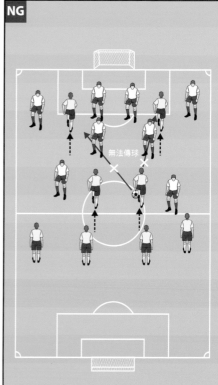

如果沒有一起跟進攻擊的話，隊友之間的距離就會比較遠，一旦失球，隊友也無法在第一時間上前搶球，如此一來便無法發動第二波、第三波的攻擊。

個人技術

1V1的技術

小組攻擊戰術

小組防守戰術

整體攻擊戰術

整體防守戰術

特殊訓練

point 2 全部隊員都必須參與

發動推進攻擊的時候，只要有一名隊友留在原地不動，整體陣型就會失去平衡，而且一旦球被搶走，會變得很難防守。所以在發動推進攻擊時，包含守門員在內的所有隊友都必須前進。

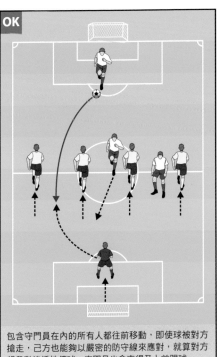

OK

包含守門員在內的所有人都往前移動，即使球被對方搶走，己方也能夠以嚴密的防守線來應對，就算對方想發動滲透性傳球，守門員也會來得及上前踢球。

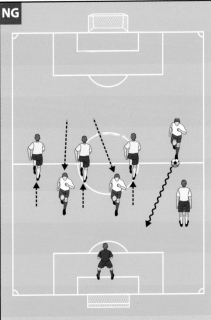

NG

如果有隊友前進速度太慢，一旦球被搶走，對方便可以肆無忌憚地朝後方傳球而不會造成越位犯規，而且己方防守線也會出現破綻，遭到反擊快攻，非常危險。

關於「推進攻擊」的問題！

 要怎麼防止發動推進攻擊時有隊友沒有跟進呢？

 首先，所有隊友都要有所體認，一旦從防守轉換為攻擊的時候，不管是離球近還是離球遠的球員，都要配合向前推進。為了預防有些球員因一時疏忽而忘記跟上，中後衛或防守中場之類負責統整防線的主要球員必須隨時注意狀況，提醒自己的隊友。

 假如全體向前推進了，還是沒辦法創造連續不斷的攻勢，到底問題出在哪裡呢？

 發動推進攻擊時最容易犯的錯誤就是隊友之間距離過近，造成空間太狹窄而不好發揮。所以說，並不是草率往前進就行了，應該保持最適合助攻的距離，與附近隊友互相配合，維持陣型的平衡。

個人技術

1V1的技術

小組攻擊戰術

小組防守戰術

整體攻擊戰術

整體防守戰術

特殊訓練

05 越位陷阱的原則

Principle

整體戰術的高度技巧
是用「腦袋」來阻擋對手的攻勢

　　所謂的越位是違例，指的是當攻擊方把球傳出去的瞬間，接應隊友所站的位置已超越了越位線的情況。而越位線就是對方從後面數來第二位球員（包含守門員）所站的位置。一旦造成越位違例，防守方可獲得間接自由球。而所謂的越位陷阱，指的就是巧妙利用這條規定，引誘對手違例的技巧。

　　當對方發動攻勢的時候，如果一味將後衛線往後拉，對方將可輕鬆接近球門。如此被破門的危險性當然也提高。而且，後衛線往後拉會造成和中場的距離太遠，使得盯防對方的動作變得困難。因此，故意將後衛線前後拉動，引誘進攻的對手造成越位違例是

有效的戰術。只要這麼做，即使對方沒有越位違例，也可以製造心理壓力，讓對方不敢輕易入侵。

　　發動越位陷阱的重點就在於「後衛線的控制」。什麼時候該把後衛線往前拉，讓對方站在越位位置上，什麼時候該把後衛線往後拉，改為緊迫人盯人來預防危險，這須要後衛線上所有隊友的密切配合，可說是相當高度的戰術技巧。想要讓越位陷阱成功，球員就不能只看著自己負責盯防的對手，一定要觀察清楚全場的狀況才行。

個人技術

1 V 1 的技術

小組攻擊戰術

小組防守戰術

整體攻擊戰術

整體防守戰術

特殊訓練

應該學會的技巧

追求目標 階段1 緊緊纏住傳球的對手

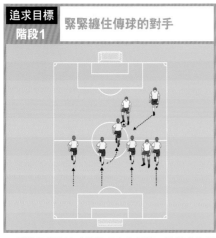

一旦讓負責持控球的對手自由行動，他就會仔細觀察越位線的移動狀況，如此一來，越位陷阱就會失敗。所以，首先要緊緊纏住持控球者，令他失去判斷能力。

追求目標 階段2 單獨製造越位陷阱

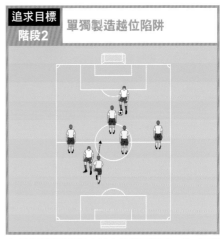

如果自己是後衛線上站在最後面的那一個，只要自己往前移動，便可輕易造成對方的越位犯規。

追求目標 階段3 看準後衛線前進的時機

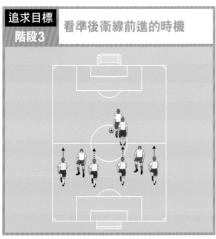

看清楚持控球對手的狀況，如果對方背對著進攻方向，是不可能立刻把球傳出去的，此時正是將後衛防線往前拉的好時機。

追求目標 階段4 聽從暗號發動越位陷阱

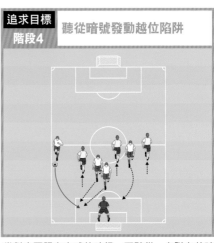

當對方要踢自由球的時候，可聽從一名隊友的暗號，所有人同時向前跟進，製造越位犯規。

島田的建議

鼓起勇氣移動後衛防線來挑戰敵人！

個人技術

1 V 1 的技術

小組攻擊戰術

小組防守戰術

整體攻擊戰術

整體防守戰術

特殊訓練

方法 083 越位陷阱的基本訓練

 人數　8人～

 時間　5分鐘左右

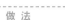 越位陷阱　突破後衛線

目 的 ▶ 讓球員學會製造越位陷阱的時機。

20～25m

15～20m

球與人的動向	◀---- 人的動向	◀── 球的動向	◀〰〰 帶球

做 法

【程序】

①觀察傳球者之間的動作，伺機製造越位陷阱。

②在一定時間內重複相同練習。

NG

教練可以在規則上增加空中傳控球限制，例如空中搶球時可讓球在地上彈一下再傳出，或控到地面才能傳球等等，如此可增加練習的多樣性。

這裡是重點！ CHECK!

教練可以要求球員必須迅速將球傳出去，如此一來，球員為了確認周圍狀況就不敢一直低著頭了。這個練習雖然簡單，只要教練用心，還是可以衍生出許多變化。

方法 084 個人判斷的越位陷阱

人數 6～12人

時間 15～25分鐘

越位陷阱　突破後衛線　疊瓦式助攻

目的 讓球員練習以越位陷阱應付
試圖突破後衛線的對手。

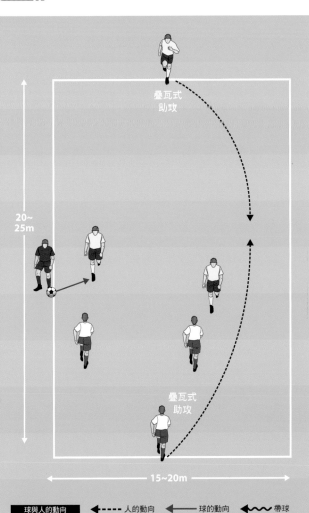

做 法

【程序】

① 場地內為2V2，兩邊得分線
上各站1名球員。

② 由教練供球，開始遊戲。

③ 在2V2的狀況下找機會突破
防守，站在得分線上的隊友
可移動疊瓦式助攻。

④ 只要成功帶球穿越對方得分
線，就可得1分。

規則

禁止越位

在控球對手能夠自由行
動的情況下發動越位陷
阱是非常危險的事情，
所以2名防守者其中的1
名應該纏住控球對手，
另1名依個人判斷，找
機會發動越位陷阱。

20～25m

15～20m

| 球與人的動向 | ◀- - - 人的動向 | ◀— 球的動向 | ◀～～ 帶球 |

這裡是重點！ CHECK! 跟方法067很像，對防守方來說是3V2，處於比較不利的狀況。在這種時候，
球員可以依自己的判斷來發動越位陷阱。

個人技術

1∨1的技術

小組攻擊戰術

小組防守戰術

整體攻擊戰術

整體防守戰術

特殊訓練

方法 085 有越位規則的狹長場地小遊戲

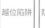

人數 10人以上＋守門員

時間 20～30分鐘

越位陷阱　防守技術

目　的 在一般的小遊戲中加入了越位的要素。

做法

【程序】
① 按照一般小遊戲的方式進行。

規則 ////
禁止越位

進階訓練 ////
由於加了越位的規則，所以中場會顯得比較擁擠，因此建議將場地設定為狹長型。

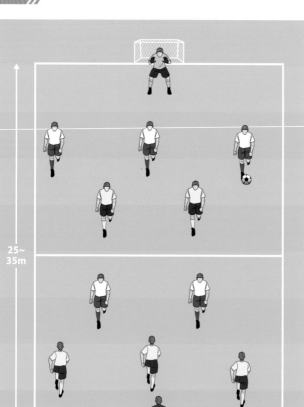

25～35m

15～20m

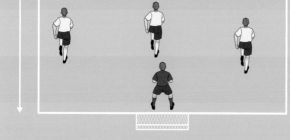

球與人的動向 ◀‑‑‑‑ 人的動向　◀── 球的動向　◀〜〜 帶球

這裡是重點！ CHECK!

雖然只是一般的小遊戲，但多了越位規則之後，狀況也會變得完全不同。防守方的防守方式變多了，因此球員也需要更寬廣的視野，才能進行正確的狀況判斷。

個人技術

1 V 1 的技術

小組攻擊戰術

小組防守戰術

整體攻擊戰術

整體防守戰術

特殊訓練

方法 086 針對自由球的越位陷阱

人數 12人以上＋守門員

時間 15～20分鐘

越位陷阱 | 防守技術

目的

讓球員練習在實際比賽中
可以派上用場的越位陷阱技術。

做法

【程序】

①讓防守方練習應付對手的自由球。

②防守方應該先約定好指令暗號，同時行動製造越位陷阱。

進階訓練

攻擊方踢自由球的球員可選擇一名左腳跟一名右腳，而且設法錯開踢球時機，讓攻防之間的戰術運用變得更靈活。

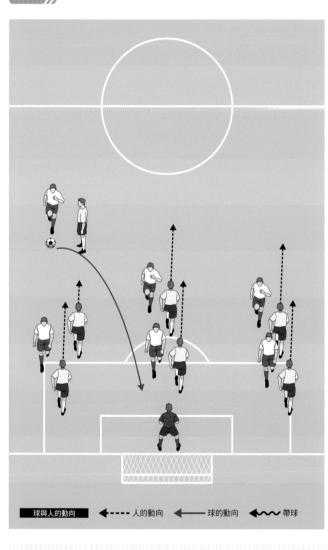

球與人的動向　◀----- 人的動向　◀── 球的動向　◀∿∿ 帶球

這裡是重點！ CHECK!

防守方應聽從指揮者的暗號，全體上前發動越位陷阱。例如喊出「342」這樣的數字，並說好只要第一個數字是奇數便發動越位陷阱。雖然用太多次就會被看穿，但在關鍵時刻卻可以發揮相當大的效果。

05 越位陷阱

越位陷阱分爲
個人判斷與整體行動兩種

point

1

依個人的戰術運用來發動越位陷阱

　　這是最單純的越位陷阱發動方法。例如當自己所盯防的對手獨自衝到最接近球門的位置時，防守者便可選擇不要擋在球門跟對手之間，改為向前推進，造成對手的越位違例。但此時只要還有一名隊友站在自己身後，越位陷阱就會失敗，導致非常嚴重的後果，所以一定要看清楚自己與隊友之間的位置關係。

OK 迅速向前，造成對手的越位違例	**NG** 如果繼續追趕的話……

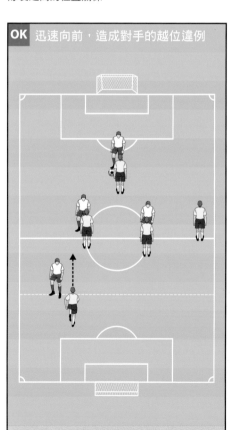

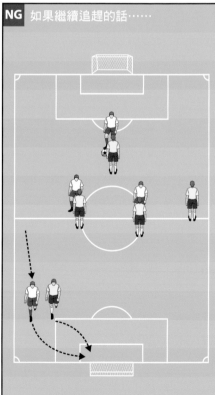

當對手獨自一人距離球門最近的時候，防守者可依個人判斷來移動位置，造成對手的越位違例。

假如沒自信能順利發動越位陷阱，也可以選擇緊緊纏住對手，但此時防守者很容易被對手牽著鼻子走。

point 2　看準移動後衛線的時機

在移動後衛線的時候，一定要確實看清楚對手的狀況。例如當控球對手背對著攻擊方向時，絕對沒辦法發動縱向直線傳球，此時正適合移動後衛線，讓對手站在越位位置上。

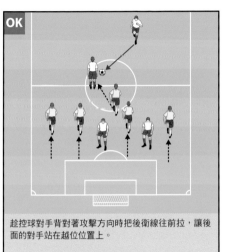

OK

趁控球對手背對著攻擊方向時把後衛線往前拉，讓後面的對手站在越位位置上。

NG

控球對手面對著攻擊方向，處於隨時可以發動滲透性傳球的狀況，這時如果把後衛線往前拉卻來不及將接球者擺脫到後頭的話，將會非常危險。

關於「越位陷阱」的問題！

 發動越位陷阱經常失敗，讓對手輕易進球，該怎麼辦才好呢？

　　要減少失敗之後的危險程度，重點就在於發動越位陷阱後不能一直站著，應該仔細觀察對手的狀況，做好準備，必要時才可以隨時回防。做完一個防守行動後立刻進入下一個防守行動，只要把握這個原則，就算越位陷阱失敗，情況應該也不至於太糟才對。

如果後衛的速度不夠快，一旦越位陷阱失敗，不是就追不上突破的對手了嗎？

　　這種情況當然很危險，但是有時候切入後衛線後方的滲透性傳球可以由守門員來化解，所以守門員所站的位置也非常重要。

 在對手踢自由球的時候，該怎麼發動越位陷阱呢？

　　基本做法是由指揮者以某種暗示來下達指令，在對手即將把球踢出去的瞬間，所有人迅速上前，造成對手的越位違例。下達指令的方法有很多種，例如指揮者喊出「3427……」等一連串數字，如果第一個數字是奇數的話，就表示要發動越位陷阱。

這種情況下如果失敗的話，應該來不及回防吧？是不是會讓對手輕鬆破門？

　　是的，一旦越位陷阱被看穿，對手迅速從後方奔進了不造成越位的地點，將會非常危險。所以在使用越位戰術時，必須確實掌握對手的心理狀態，例如對手以1－0領先，正積極想要搶下第2分的時候，比較適合發動越位陷阱。

個人技術

1 V 1 的技術

小組攻擊戰術

小組防守戰術

整體攻擊戰術

整體防守戰術

特殊訓練

個人技術

1
V
1
的技術

小組攻擊戰術

小組防守戰術

整體攻擊戰術

整體防守戰術

特殊訓練

06 防守吊中攻擊的原則

以身體阻擋
來自邊翼的吊中攻擊

　　本書在第5章介紹了吊中球的攻擊技巧，這一節所要談的則是防守吊中球的技巧。防守吊中攻擊的基本原則，就是阻撓攻擊方的行動，例如在邊翼阻止對手踢出吊中球，或是在中央區域防止對手接到吊中球。

　　最重要的關鍵在於緊追不捨的意志力及集中力。就算沒辦法將吊中球從中途截走，只要緊緊纏住對手，就可以讓對手無法以最完美的姿勢射門。不要害怕身體上的衝撞，一定要鼓起勇氣阻擋對手。

　　另外，對手發動吊中球失敗而失球時，如果無人掌控的球又被對手接應的話，也很有可能因而失球。所以防守方的集中力絕對不能停止，就連對手失球後球會落在哪裡，也要事先預測好。

應該學會的技巧

追求目標 階段1 不讓對手傳出吊中球（邊翼）

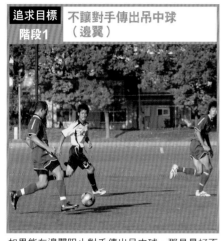

如果能在邊翼阻止對手傳出吊中球，那是最好不過的事了。防守方一定要緊緊糾纏，甚至不惜以身體來阻擋。

追求目標 階段2 擋在球與球門之間（邊翼）

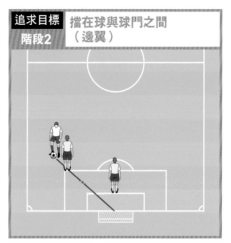

擋在球與球門之間，是阻擋對手吊中攻擊的基本防守位置。切斷最短的射門路線，可說是第一要務。

追求目標 階段3 必須能同時看見球跟對手（中央）

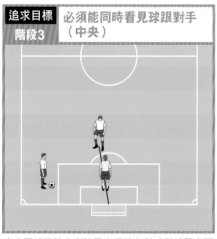

中央區域的防守者除了必須站在對手與球門之間外，還必須盡量讓自己能同時看見球跟對手。

追求目標 階段4 掌握近柱與遠柱的不同（中央）

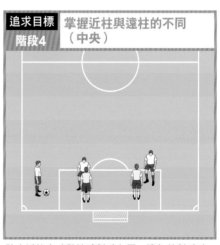

防守近柱旁（與控球對手在同一邊）的對手時，由於吊中球的速度非常快，所以防守者必須緊緊貼住對手。防守遠柱旁（與控球對手在不同邊）的對手時，則要保持適當距離。

島田的建議

防守吊中球必須具備細心的集中力與大膽的勇氣。

個人技術

1V1的技術

小組攻擊戰術

小組防守戰術

整體攻擊戰術

整體防守戰術

特殊訓練

5～16人＋守門員

時間 15～20分鐘

防守
吊中球

切斷
射門路線

目 的 讓選手練習阻擋邊翼攻擊（吊中攻擊）。

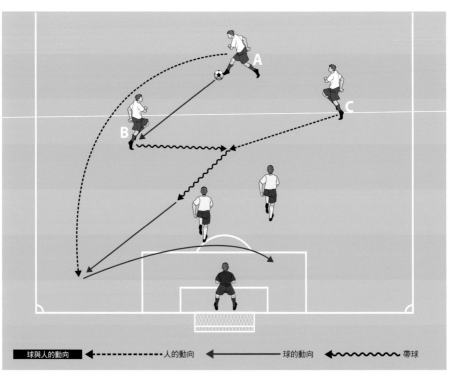

| 球與人的動向 | ◀------------- 人的動向 | ◀------- 球的動向 | ◀〜〜〜〜 帶球 |

做 法

【程序】

①A發動疊瓦式助攻，並試圖傳出吊中球。防守方派出1人上前盯防。

②另1名防守者緊緊纏住C。

③防守方必須切斷對手的射門路線，並設法搶球。

④在一定時間內重複相同練習。

⚡進階訓練

在包含吊中球要素的訓練中，一定要讓守門員上場。防守方可以學會聽從守門員的指示進行防守。

這裡是
重點！
CHECK!

就跟之前的訓練一樣，基本原則是「同時看見球跟對手」。除此之外，在防守吊中球的時候，讓對手接到球就等於給對手射門的機會，所以一定要比對手先接到球。

個人技術

1 V 1 的技術

小組攻擊戰術

小組防守戰術

整體攻擊戰術

整體防守戰術

特殊訓練

方法 088 防守吊中球②

基本 應用 進階

人數 5～16人＋守門員

時間 5分鐘左右

目的 讓球員練習在各種情況下應付邊翼攻擊（吊中攻擊）。

防守吊中球 ｜ 切斷射門路線

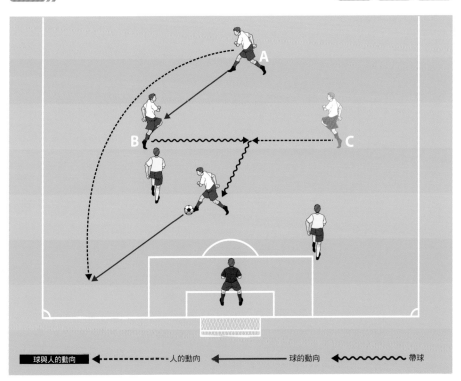

球與人的動向 ----◄---- 人的動向 ◄──── 球的動向 〜〜〜 帶球

做法

【程序】

①防守者分別盯防B跟C。

②攻擊方設法以傳球或帶球突破防守。

③防守方必須切斷對手的射門路線，並設法搶球。

④在一定時間內重複相同練習。

這裡是重點！ CHECK!

當人數處於劣勢的時候，防守近柱旁比防守遠柱旁重要。由於吊中球抵達遠柱旁所需要的時間比較長，所以處於劣勢的防守者應該先站在防守近柱旁的位置上，看見對手朝遠柱旁傳球時，才衝過去攔截。

個人技術

1V1的技術

小組攻擊戰術

小組防守戰術

整體攻擊戰術

整體防守戰術

特殊訓練

方法 089 以自由支援者發動吊中攻擊【守備版】

基本　應用　進階

👤 人數　12～18人＋守門員

🕐 時間　20～25分鐘

防守吊中球　切斷射門路線　側翼攻擊

目的 ▶▶▶ 讓球員練習防守邊翼攻擊的小遊戲。

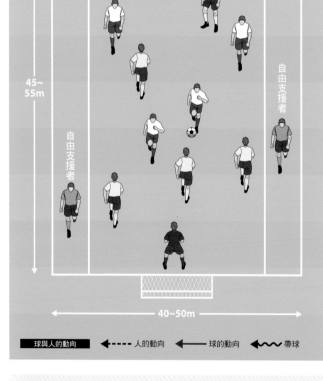

45～55m

自由支援者

自由支援者

40～50m

球與人的動向　◀----人的動向　◀──球的動向　◀〰帶球

做法

【準備】
利用劃線或排列標示盤的方式，如圖所示將場地做出區隔。

【程序】
①防守者各自確認好自己盯防的對象。自由支援者只要一接到傳球，就發動吊中攻擊。

②防守方除了不能讓攻擊方突破中央外，還必須阻止攻擊方將球傳給自由支援者。

③一定時間內重複相同練習。

⚙規則 ////

●中央的5人禁止進入邊翼區域。

●自由支援者禁止進入中央區域。

防守方如果只顧著防範邊翼攻擊，可能會被攻擊方從中央突破，這是絕對不可以犯的錯誤。所以，防守方應該以擋住射門路線為優先，如果對手踢出吊中球的話，就設法搶球。

這裡是重點！
CHECK!

由於攻擊方多了2名自由支援者幫忙，形成7V5的狀況，所以防守方一定會窮於應付攻擊方的互相傳球。但是，自由支援者無法進入場內，所以防守者只要顧好自己盯防的對象，就算自由支援者傳出吊中球，也可以趕緊踢開化解。

個人技術

1 V 1 的技術

小組攻擊戰術

小組防守戰術

整體攻擊戰術

整體防守戰術

特殊訓練

方法 090 自由支援者＋1V1 發動吊中攻擊【守備版】

 目　的
加入了邊翼攻防要素，讓球員練習阻擋
更接近實際比賽狀況的吊中攻擊。

人數 16人＋守門員

時間 5分鐘左右

防守
吊中球　｜　切斷
射門路線　｜　邊翼攻擊

- - - - - 做　法 - - - - -

【準備】
與方法089相同，只是兩邊側
翼區域各多放1名球員。

【程序】
①這是5V5加上2名自由支援
者再加上2個人的小遊戲。
自由支援者只要一接到傳
球，就發動吊中攻擊。

②攻擊方可利用邊翼發動吊中
攻擊，防守者必須加以阻
止。

③讓左右邊的球員互換位置。

④一段時間之後，換其他球員
上場練習。

規則

● 不可超越邊翼區域與中央區
域的分隔線，但攻擊方可進
入邊翼區域。

● 自由支援者禁止進入中央區
域。

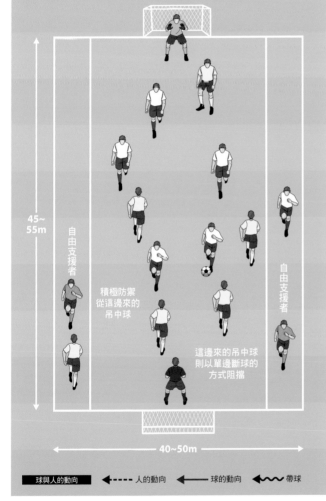

45～
55m

自由支援者

積極防禦
從這邊來的
吊中球

這邊來的吊中球
則以單邊斷球的
方式阻擋

自由支援者

40～50m

■ 球與人的動向　◀---- 人的動向　◀── 球的動向　◀∿∿ 帶球

教練筆記 MEMO

當球員們習慣這個練習
後，教練可試著把分隔
線的限制取消，測試看
看在完全自由的小遊戲
比賽中，攻擊方能不能
善加利用邊翼攻擊，防
守方能不能確實防禦。

 這裡是重點！ CHECK!
由於攻擊方在邊翼有著人數上的優勢，所以防守方勢必很難阻止攻擊方傳出吊
中球。但是，防守方可以緊緊纏住攻擊方，限制吊中球的方向，或是不讓攻擊
方從邊翼切入深處。

個人技術

1V1的技術

小組攻擊戰術

小組防守戰術

整體攻擊戰術

整體防守戰術

特殊訓練

06 防守吊中攻擊

重點解說

防守近柱旁與防守遠柱旁的方式是不同的

point 1 阻斷吊中球的傳球路線

防守對手的邊翼攻擊，第一個目標是不讓對手踢出吊中球。防守者應該阻斷吊中球的傳球路線，將對手逼向角旗的方向。在防守過程中，須提防對手改變路線，帶球切入中央。

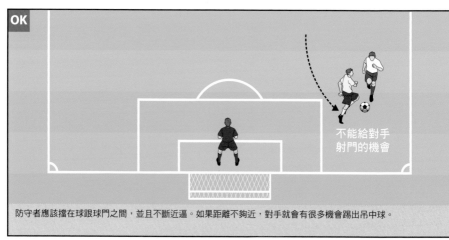

OK

不能給對手射門的機會

防守者應該擋在球跟球門之間，並且不斷近逼。如果距離不夠近，對手就會有很多機會踢出吊中球。

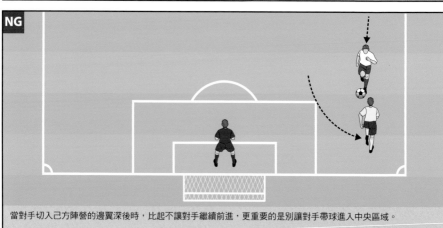

NG

當對手切入己方陣營的邊翼深後時，比起不讓對手繼續前進，更重要的是別讓對手帶球進入中央區域。

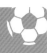

point 2　防守近柱旁與防守遠柱旁的差別

　　依盯防對象與控球對手之間的距離不同，盯防的距離也要調整。盯防近柱旁對手時，最重要的是比對手更早碰到球。而盯防遠柱旁對手時，由於吊中球的移動時間比較長，所以可以先看清楚球的去向，再上前阻擋也來得及。

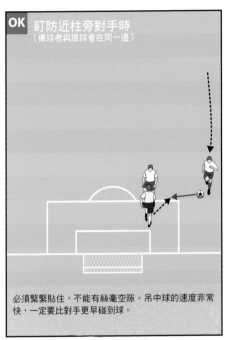

OK　盯防近柱旁對手時
（傳球者與接球者在同一邊）

必須緊緊貼住，不能有絲毫空隙。吊中球的速度非常快，一定要比對手更早碰到球。

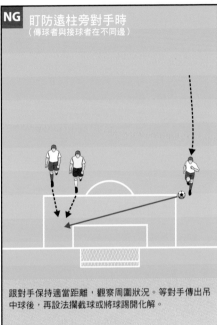

NG　盯防遠柱旁對手時
（傳球者與接球者在不同邊）

跟對手保持適當距離，觀察周圍狀況。等對手傳出吊中球後，再設法攔截球或將球踢開化解。

關於「防守吊中攻擊」的問題！

Q 一旦有速度較快的對手帶球進入邊翼，很容易就會被傳出吊中球，該怎麼辦才好呢？

A 總而言之，防守者要緊緊纏住，而且拚命用身體擋住傳球路線。如果還是被擺脫的話，可以選擇以鏟球來當最後手段。如果舉起腳滑行，很容易被對手繞到反方向避開，所以鏟球的時候一定要保持隨時可以翻轉的姿勢。而且鏟完球之後並非一直留在原地不動，還要繼續緊纏對手。

Q 盯防時，常常在中央被接吊中球的對手擺脫，有沒有什麼好方法呢？

A 最重要的是別只盯著球看，應該仔細觀察對手的行動。不過，有時候沒辦法同時看見踢球的對手跟接球的對手，此時可以選擇背對著對手，但是以手觸摸對方身體，確認對手的動向。當然，如果以手推拉的話，就是犯規行為，所以只能輕輕觸碰。

職業聯賽式MTM的導入

所謂的「MTM」，是「Match→Training→Match」的簡稱，而「職業聯賽式MTM」，指的就是像職業足球隊一樣在比賽、訓練、比賽、訓練的輪流過程中培育球員的模式。

一旦在比賽中發現問題，就在訓練中加以修正，然後在下一場比賽中確認訓練成果。如此不斷重複下去，球員的實戰能力自然會越來越強。換句話說，這是一套「發現問題→修正問題→確認成果」的運作系統，可以說是相當符合邏輯。

這套「職業聯賽式MTM」的訓練模式在其他足球先進國已行之有年，但日本所舉辦的足球比賽卻大半是一賽定生死的淘汰賽模式。雖說淘汰賽模式比較能製造比賽中的緊張氣氛，但是在培育球員方面卻是比較沒有效果的。

有一些足球隊以擅長整體戰術的西班牙隊為現代模仿對象，朝著確實從防衛線穩穩打地組織攻勢的做法努力，但即使是這樣的足球隊，在遇到淘汰賽型式的比賽時，往往也只敢發動危險度較低的長傳攻勢。機會只有一次，這場不贏就沒有下一場了，這樣的狀況下，球員根本沒辦法將訓練成果完全發揮出來。

除了緊張感十足的淘汰賽之外，球員需要的是一年到頭經常舉辦的職業聯賽，確實把基礎打好。如今的日本足球，在足球協會的帶領下，便是朝著這樣的職業足球聯賽文化發展中。

第7章
特殊訓練

每個球隊在可利用的場地大小、
隊員組成上都有各自的特色。
所以,訓練內容也應該要搭配球隊
目前的情況來做適度的變化。
本章所介紹的便是一些經過變化後的訓練模式。

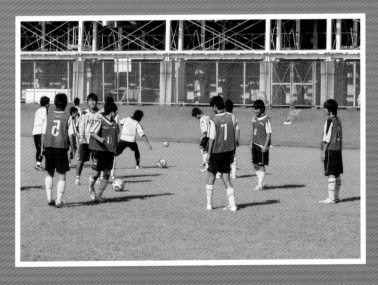

方法 **091**

比賽前一天的訓練法①
短距離衝刺

目的

隔天就要比賽，
訓練應該以調整體能狀況為重。

| 人數 | 1人～ |
| 時間 | － |

| 跑出衝刺力 | 精神集中力 | |

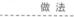

做法

【程序】
①10公尺衝刺重複6次。
②20公尺衝刺重複3次。
③30公尺衝刺重複3次。

進階訓練

除了站著衝刺之外，還可以加入起身衝刺、轉身衝刺之類不同要素，增加動作的變化性。

10m×6次

20m×3次

30m×3次

| 球與人的動向 | ◀----人的動向 | ◀——球的動向 | ◀〰〰帶球 |

還裡是重點！ CHECK!
比賽前一天，首重「提升身體敏銳性的速度練習」。本訓練中球員總共必須跑210公尺，但這只是建議數字而已，教練還是應該看情況增減，不要讓球員過度疲勞。

個人技術

1 V 1 的技術

小組攻擊戰術

小組防守戰術

整體攻擊戰術

整體防守戰術

特殊訓練

方法 092 比賽前一天的訓練法② 衝刺＋射門

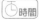

人數 2～16人＋守門員

時間 10～15分鐘

跑出衝刺力 　射門技巧

目 的 訓練球員在最高速度中射門，提升身體的敏銳度。

做 法

【程序】

① A跟B各自向對方的前方空間傳球。

② A跟B各自全力衝刺，將球接下。

③ 帶球之後射門。

④ 重複相同練習。

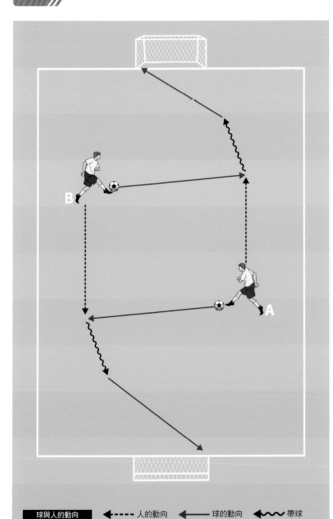

球與人的動向 ◀---- 人的動向 ◀—— 球的動向 ◀〰〰 帶球

COLUMN

教練專欄

基本上來說，比賽前一天的訓練多以複習當週主題及體能調整為主。總練習時間用在60～70分鐘最為適當。此外，職業球員也常在比賽前一天進行足球網球（以網球規則來踢足球的小遊戲）之類輕鬆的運動。

這裡是重點！ CHECK!

射門球員應該要配合傳球的速度與時機來起跑。當人數很多時，隊伍會排得很長，此時可以像上圖一樣分成兩邊練習，加快練習的效率。

方法 093 隊員實力差距較大時的訓練方式

人數　—

時間　—

特殊目的的訓練

目 的 ▶ 各球員的實力差距太大時，並不分開訓練，而是改變要求內容一起訓練。

- - - - - - - - - - - -
做 法
- - - - - - - - - - - -

【程序】

①雖然實力差距很大，還是一起訓練。

②依球員的實力而改變要求內容。

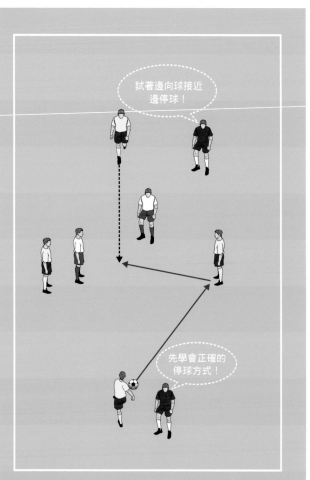

試著邊向球接近邊停球！

先學會正確的停球方式！

■球與人的動向　◀----人的動向　◀——球的動向　◀〜〜帶球

COLUMN

教 練 專 欄

如果因為球員之間的實力差距太大，就指定實力較差的球員進行基礎練習，而讓實力較好的球員進行進階練習的話，會造成球員的士氣下降。所以，應該讓所有球員一起練習，並且依照球員的實力而分別提出要求。

這裡是重點！CHECK!　教練應該清楚球員的實力，並依狀況提出不同的要求（課題）。例如先學會正確的停球方式，再練習抬著頭觀察周圍，接著挑戰邊向球接近邊停球，讓球員按部就班地成長。

個人技術

1 V 1 的技術

小組攻擊戰術

小組防守戰術

整體攻擊戰術

整體防守戰術

特殊訓練

方法 094 狹窄場地內的訓練① 單獨針對邊翼區域的訓練

目　的 ▷▷ 當訓練場地不夠大的時候，可以只進行某些區域的練習。

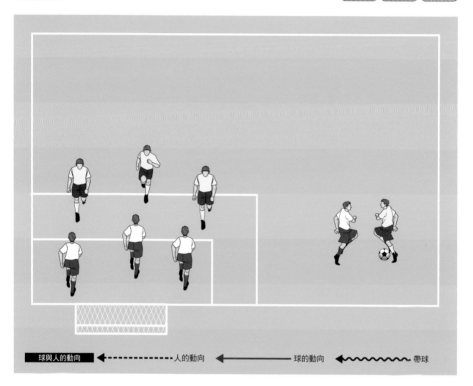

球與人的動向 ◀------ 人的動向 ◀—— 球的動向 ◀〜〜〜 帶球

做法

【程序】
①配合訓練內容，移動球門位置。
②進行方法061、062、087、088之類的訓練。

COLUMN
教練專欄

有些球隊可能因為場地不足的關係，沒辦法常常在寬廣的地方練習。但是，即使是狹窄的場地，也可以傳球或是帶球，而且只要像這樣進行某一些區域中的訓練，便可以讓訓練更接近實際比賽狀況。

這裡是重點！ CHECK!

如果在橫度不夠寬的場地勉強訓練邊翼攻擊，由於吊中球的距離變近了，所以會不符合實際的比賽狀況。此時如果將球門從中央移到邊翼，就可以進行跟實際比賽幾乎一樣的邊翼訓練。

個人技術

1V1的技術

小組攻擊戰術

小組防守戰術

整體攻擊戰術

整體防守戰術

特殊訓練

方法 095 狹窄場地內的訓練② 單獨針對中場區域的訓練

目 的 ▷▷▷ 即使場地的縱深不夠，
也可以單獨針對中場區域進行訓練。

狹窄場地
內的訓練

做 法

【程序】
①配合訓練內容，配置三角筒
　或標示盤。
②進行方法021、022之類的
　練習。

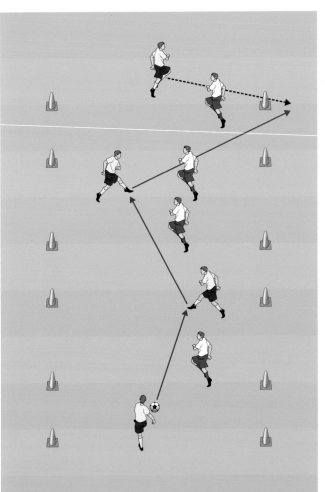

球與人的動向　◀----人的動向　◀───球的動向　◀〜〜帶球

COLUMN
教練專欄

當然，即使是狹窄的場
地，也可以配置守門員
來進行小遊戲，這樣的
訓練對熟練技巧也是很
有幫助的。不過，如果
想要讓球員掌握正式比
賽場地的大小，可以像
這樣只針對中場之類的
特定區域進行訓練。

這裡是
重點！
CHECK!
進行中場的實戰訓練時，攻擊方的觀察重點為「是否能確實組織攻勢」及「是
否能突破防衛線」，防守方的觀察重點則為「是否能給對手壓力」及「是否能
防止對手突破防衛線」。

方法 096 狹窄場地內的訓練③ 單獨針對球門前區域的訓練

 目 的
專門針對進攻者會被嚴密防守的
球門前區域進行訓練。

做 法

【程序】
①配合訓練內容，配置三角筒或標示盤。
②進行方法025、041、061、062之類的練習。

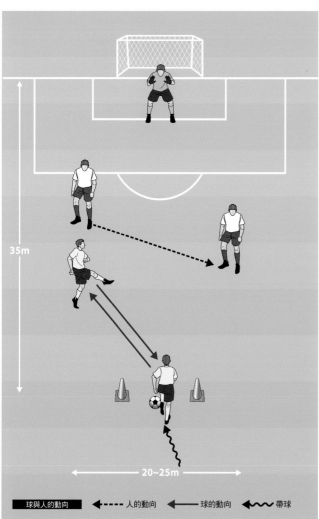

35m

20~25m

■ 球與人的動向　◀---- 人的動向　◀── 球的動向　◀〰〰 帶球

COLUMN
教 練 專 欄

單獨針對邊翼、中場、球門前等區域進行了訓練之後，可以安排球員在正式場地進行一場練習，確認球員們的練習成效。

這裡是重點！
CHECK!

規劃出小禁區及大禁區，就像實際比賽一樣，可以讓球員練習帶球射門、中距離長射、撞牆球等各種技術。防守者則負責全力防守，不讓進攻者有射門機會。

個人技術

1V1的技術

小組攻擊戰術

小組防守戰術

整體攻擊戰術

整體防守戰術

特殊訓練

方法 097 大量失球後的檢討 配合失球原因進行訓練

 人數 ―

時間 ―

 大量失球後的訓練

目 的 大量失球後，要進行什麼樣的訓練，應該先從檢討原因開始。

做 法

【準備】
先針對失球原因進行檢討。是邊翼被突破嗎？對方是靠帶球突破防守嗎？後衛線的防守方式有沒有出現問題？

【程序】
①檢討失球原因。

②配合原因，從第2章、第4章、第6章中尋找合適的練習項目。

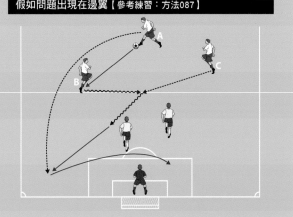

假如問題出現在邊翼【參考練習：方法087】

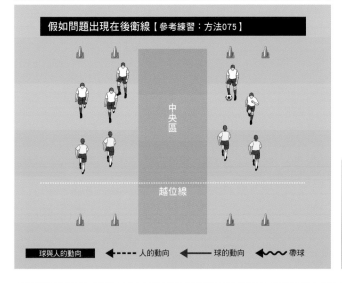

假如問題出現在後衛線【參考練習：方法075】

中央區

越位線

■球與人的動向　◄---- 人的動向　◄── 球的動向　◄∿∿ 帶球

COLUMN

教 練 專 欄

失球不見得是防守上出現了問題，有時反而是攻擊上的問題，例如判斷錯誤造成球在最危險的時候被搶走等等。

 這裡是重點！ CHECK!

一旦找出了明確的原因，就應該針對該原因進行重點式的訓練。但如果是輸在體格上的劣勢，或是相當單純的失誤，球員自己也非常清楚時，則只要鼓勵球員：「行動的方向是正確的。」

長期休養之後的訓練①
避免身體衝撞

 人數 —

 時間 —

長期休養之後的訓練

目　的　當球員因受傷之類的原因而休息了很長一段時間之後，應該先從沒有身體衝撞的訓練開始。

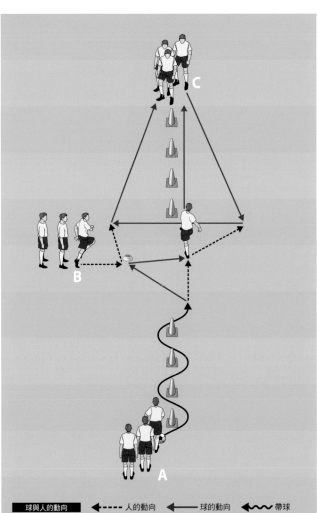

────────

做　法

【程序】

① 徹底熱身。

② 讓長期休養歸來的球員擔任方法017、007的目標球員，或是015的供球者等等，避免身體衝撞。

────────

COLUMN

教　練　專　欄

當球員長期休養歸來的時候，應該先從較輕鬆的訓練開始，讓球員慢慢適應。等到球員不再感到疼痛之後，才逐漸讓球員參與正常訓練。此外，如果歸來時正好是夏季的話，還要預防球員中暑。

球與人的動向　◀---- 人的動向　◀── 球的動向　◀∿∿ 帶球

這裡是重點！
CHECK!

非遊戲式的反覆練習由於不會造成身體衝撞，所以比較適合長期休養歸來的球員。先讓他找回控球的感覺，再慢慢讓他發揮全力，不要太過急躁。

個人技術

1 V 1 的技術

小組攻擊戰術

小組防守戰術

整體攻擊戰術

整體防守戰術

特殊訓練

方法 099 長期休養之後的訓練② 擔任自由支援者

目的
如果要讓長期休養歸來的球員參與全隊練習，
應該先讓他擔任自由支援者的角色，減輕其負擔。

做 法

【程序】
①徹底熱身。

②讓長期休養歸來的球員擔任
方法065、089之類的自由
支援者，避免身體衝撞。

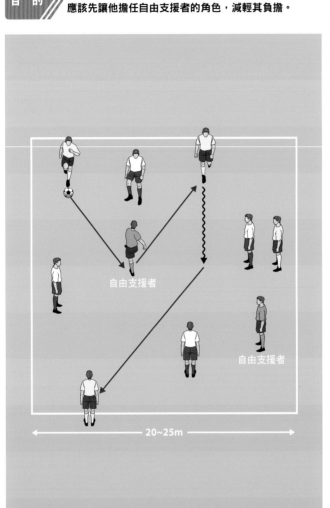

自由支援者

自由支援者

←————— 20~25m —————→

球與人的動向　◄---- 人的動向　◄——— 球的動向　◄∿∿ 帶球

COLUMN
教 練 專 欄

就算球員已經不再感到
疼痛，可以進行某種程
度的運動了，可能還是
會對激烈的衝撞抱持著
恐懼感。此時可以先讓
他擔任自由支援者，減
輕防守行動上的負擔。

讓長期休養歸來的球員擔任自由支援者，由於不用防守，所以可以避免身體衝
撞。最重要的就是建立階段性，讓球員逐步恢復身體狀況。

個人技術

1V1的技術

小組攻擊戰術

小組防守戰術

整體攻擊戰術

整體防守戰術

特殊訓練

守門員的訓練法
讓守門員進入場內練習

人數　一

時間　一

守門員的
訓練

目　的

守門員除了專門的訓練之外，
一般場內的訓練也是不可欠缺的。

做　法

【程序】
① 徹底熱身。

② 讓守門員進入場內參與方法
019、027、031、067之類
的練習。

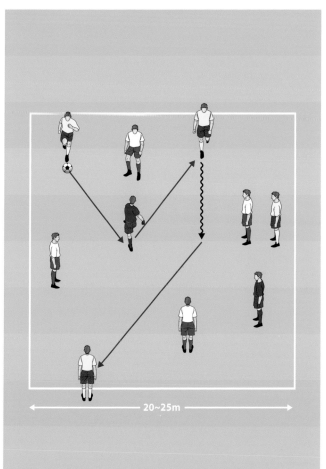

20~25m

球與人的動向　◀----- 人的動向　◀── 球的動向　◀〜〜 帶球

個人技術

1V1的技術

小組攻擊戰術

小組防守戰術

整體攻擊戰術

整體防守戰術

特殊訓練

COLUMN
教 練 專 欄

在現代足球比賽中，守門員進入場內參與攻防的機會更多，因此從平常就要讓守門員練習帶球或持控球之類的技巧。此外，如果守門員對攻防狀況不了解的話，就沒辦法在後方給予隊友指示或支援。雖說以手接球之類專門技術的訓練也絕對不能少，但每個禮拜進行個兩次就好，剩下的時間就讓守門員在射門練習的時候負責守門吧。

這裡是重點！
CHECK!

守門員的基本能力是穩穩接住球，不讓球彈出去。此外，也要訓練守門員的移位技巧，讓守門員可以從正面將球接下，不要總是靠飛撲擋下球。

日本足球界的未來

　　日本足球界歷經職業足球聯賽的成立（1993年）、連續三次踢進FIFA世界盃足球會內賽（1998年、2002年、2006年）、連續四次踢進奧運足球會內賽（1996年、2000年、2004年、2008年）、在U-20世青盃足球賽中獲得亞軍等等輝煌紀錄之後，近二十年來在足球領域上的進步是圈內人士有目共睹的。但是，我們不能因為有進步就鬆懈了下來，因為接下來還有更大的挑戰在等著我們。2006年世界盃及2008年奧運未通過預賽、U-20世青盃中斷了連續出場的紀錄，這些挫折都證明了世界的足球實力，尤其是亞

洲的足球實力也在不斷進步中。如果日本想要擠進世界前十強，實現在世界盃中奪冠的夢想，就必須要加快進步的速度，繼續脫胎換骨才行。

　　如今世界足球的主流是善用傳球攻勢。靠著穩紮穩打的團隊防守來搶球，然後以整體的機動力來創造行動空間並製造人數上的優勢，朝對手的球門進攻，可謂「牽一髮而動全身」。最典型的例子，就是2008年歐洲國家盃足球賽冠軍西班牙。而這樣的足球模式，正適合具有靈活性、持久力、協調性與不屈不撓精神等優點的日本加以仿效。換句話說，日本足球正是

朝著這樣的方向努力著，西班牙在歐洲國家盃足球賽中的獲勝給了我們很大的鼓舞。

　　接下來的足球界趨勢，球員的技巧將更高超、速度將更快、耐力將更強。因此，高精準度的技術、正確的判斷、持續轉換攻防的持久力已是不可或缺的要素了。這些能力只能從小培養，等到長大之後就很難再有所突破，所以我們最需要關心的焦點應該是我們是否做到了讓年輕球員在合適的年齡接受合適的訓練。而為球員提供這些合適的訓練，正是我們教練的職責。年輕球員們負責撐起日本足球界的未來，而我們教練則負責讓球員們百尺竿頭更進一步。

　　換句話說，我們教練的肩膀上正挑著未來日本足球界的重責大任。

<div align="right">

JFA福島學院 男足總教練
島田 信幸

</div>

監修者 島田 信幸（SIMADA NOBUYUKI）

1961年出生於三重縣鈴鹿市。就讀於四日市中央工業高中期間參加高中足球賽，分別獲得亞軍及前八強的成績。1980年進入日本職足一軍的本田技研工業足球隊，1984年進入中京大學深造，畢業之後回到三重縣，在國中擔任保健體育老師。足球教練資歷方面，曾任三重縣足球協會訓練中心教練、總教練、技術委員長，後轉任東海訓練中心的教練、總教練，2001年就任U-14少足賽日本選拔教練，在東亞大賽中獲得冠軍。2003年進入JFA優秀人才計畫擔任教練，2005年成為JFA國家訓練中心教練，2005年並以U-13少足賽日本選拔總教練的身分帶領選手在MBC國際青少年足球賽中奪冠。2006年就任JFA福島學院男足總教練，活躍於日本足球培育界的最前線。

日文版工作人員
STAFF

監修
島田信幸

統籌
松尾 喬（NAISG）

編輯・製作・構成
佐藤 紀隆（NAISG）
須藤 洋子（NAISG）
稻見 紫織（NAISG）

取材・撰寫
清水 英斗

設計
Design Office TERRA

攝影
真嶋 和隆

插圖
仲谷 明奈

SPECIAL THANKS

真人示範
柏雷索爾青年隊

提升足球戰力100招
戰術的基礎與運用

2010年4月 1 日初版第一刷發行
2015年4月15日初版第二刷發行

監　　修　島田信幸
譯　　者　李彥樺
審　　訂　鐘劍武
編　　輯　劉泓葳
特約美編　楊瓊華
發 行 人　齋木祥行
發 行 所　台灣東販股份有限公司
　　　　　＜地址＞台北市南京東路4段130號2F-1
　　　　　＜電話＞(02)2577-8878
　　　　　＜傳真＞(02)2577-8896
　　　　　＜網址＞http://www.tohan.com.tw
郵撥帳號　1405049-4
新聞局登記字號　局版臺業字第4680號
法律顧問　蕭雄淋律師
總經銷　　聯合發行股份有限公司
　　　　　＜電話＞(02)2917-8022
香港總代理　一代匯集
　　　　　＜地址＞九龍旺角塘尾道64號龍駒企業大廈10樓B&D室
　　　　　＜電話＞2783-8102

TOHAN

國家圖書館出版品預行編目資料

提升足球戰力100絕招 / 島田信幸監修；李彥樺譯.
　-- 初版.-- 臺北市：臺灣東販，2010.04
　面；　公分
ISBN 978-986-251-164-0（平裝）

1. 足球

528.951　　　　　　　　　　　　　99003107

SOCCER RENSHU MENU 100
KANGAERU CHIKARA WO MINITSUKERU
SENJYUTSU NO KIHON
© IKEDA PUBLISHING CO., LTD. 2009
Originally published in Japan in 2008 by IKEDA PUBLISHING CO., LTD.
Chinese translation rights arranged through TOHAN CORPORATION, TOKYO.